Dieter Rams
디터 람스

위즈덤하우스

Less but better
최소한 그러나 더 나은

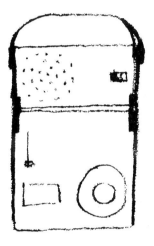

Sketch for phono combination TP 1
레코드플레이어 복합기기 TP 1 스케치.

위즈덤하우스

This book is dedicated to all the staff at Braun AG who, during my 40 years of design at the company, have worked enthusiastically with me, supported me and helped me to maintain Braun design in its originally intended form and who will continue to develop it into the future.

Dieter Rams 1995

내가 브라운 주식회사에서 디자이너로 있었던 40년 동안 브라운 디자인을 본래 의도된 형태대로 유지하기 위해 나와 함께 열정적으로 일했고, 나를 지지하고 도와주었으며, 앞으로도 브라운 디자인을 이끌어갈 모든 직원에게 이 책을 바친다.

1995년, 디터 람스

First edition: April 1995
Second edition: October 2002
Third edition: January 2004
Fourth edition: October 2005
Fifth edition: March 2014
Sixth edition: March 2016
Seventh edition: February 2019
Eighth edition: June 2020
Ninth edition: June 2021

Imprint

Design and layout: Jo Klatt
English translation:
Christopher Harrington, Berlin
English proofreading: Kimberly Bradley, Berlin
Print and production: medialis Offsetdruck GmbH

Worldwide distribution:

Gestalten, Berlin
www.gestalten.com
sales@gestalten.com

초판 1쇄 발행 2024년 1월 24일
초판 3쇄 발행 2024년 10월 18일

지은이: 디터 람스
옮긴이: 최다인
펴낸이: 최순영
출판2 본부장: 박태근
경제경영 팀장: 류혜정
한국어판 디자인: 이세호

펴낸곳: ㈜위즈덤하우스
출판등록: 2000년 5월 23일 제13-1071호
주소: 서울특별시 마포구 양화로 19 합정오피스빌딩 17층
전화 02) 2179-5600 홈페이지: www.wisdomhouse.co.kr
ISBN: 979-11-7171-079-9 03600

Introduction

머리말

In 1994 I attended a slide lecture that Dieter Rams gave to his students and academic colleagues. It didn't take me long to realise that the images he was showing, the explanatory text and of course the main part of his lecture entitled "The Future of Design" should not be restricted to a small group of listeners, but had to be made available to anyone interested in the subject.

I tried to convince Dieter Rams to publish his lecture. He was reluctant at first, but his interest grew. The project began to develop into an entire book, but by then the original slides and text alone did not match the new requirements. Everything was revised and reworked. As a result, the publication date had to be postponed twice.

Despite all the tribulations involved, this book should in no way be considered a comprehensive retrospective of the company history of Braun. It is intended to be, as Dieter Rams himself says, an interim statement. It indicates key design phases and outlines a wealth of products, but doesn't even pretend to be a complete documentation.

The many illustrations show the development of design in all the main product lines at Braun. Exceptional designs developed here are considered design classics today. A large number of the most innovative products that Rams worked on were in the hi-fi appliance area during the transition from old valves to the newer transistor technology. During this period he had the chance to create appliances that are almost objects of art in their own right. Particularly outstanding are the pocket-receivers T 3, T 31, T 4 and the T 41 as well as the P 1 record player. The timeless design of these appliances would definitely stand a chance in today's market, were it not for the totally outdated electronics that give away their true age.

1994년, 나는 디터 람스가 자기 학생들과 학계 동료를 대상으로 진행한 슬라이드 강연에 참석했습니다. '디자인의 미래'라는 제목이 붙은 이 강연의 주요 내용은 물론 그가 보여주는 이미지, 그리고 거기 딸린 설명은 소규모 청중만 누릴 것이 아니라 해당 주제에 관심 있는 사람이면 누구나 접할 수 있어야 하는 내용이라는 점을 내가 깨닫기까지는 그리 오래 걸리지 않았죠.

그래서 이 강연을 일반에 공개하자고 디터 람스를 설득했습니다. 처음에는 주저하던 람스도 차츰 관심을 보였죠. 이 프로젝트는 어엿한 책으로 발전하기 시작했지만, 원본 슬라이드와 원고는 그 무렵의 출판 환경과 이미 맞지 않는 것이 되어버렸습니다. 모든 것에 수정과 재작업이 들어갔고, 그 결과 출간일은 두 번이나 연기될 수밖에 없었죠.

갖은 우여곡절이 있기는 했으나 이 책을 브라운이라는 회사의 역사를 포괄하는 회고록으로 간주하면 곤란합니다. 디터 람스 본인도 말했듯 이 책은 일종의 중간 결산서에 가깝습니다. 그렇기에 핵심 디자인의 변화 양상을 보여주며 다양한 제품을 폭넓게 다루지만, 완벽한 기록 문서와는 거리가 멉니다.

이 책에 실린 풍성한 사진은 브라운의 모든 주요 제품군 디자인이 발전한 과정을 보여줍니다. 브라운에서 개발된 뛰어난 디자인은 오늘날 고전 명작으로 취급받습니다. 람스가 만들어낸 가장 혁신적인 제품 가운데 상당수는 기존의 밸브에서 새로운 트랜지스터 기술로 넘어가는 단계의 하이파이 오디오 분야에 집중되어 있습니다. 이 시기 동안 람스는 그 자체로 거의 예술 작품에 가까운 가전을 만들 기회를 얻었습니다. 특히 뛰어난 제품으로는 휴대용 라디오인 T 3, T 31, T 4와 T 41, 레코드플레이어 P1이 있죠. 이런 제품들의 시대를 초월하는 디자인은 진짜 연식을 드러내는 구식 전자 부품만 아니라면 오늘날 시장에서도 얼마든지 통할 만합니다.

One last remark about this book: Dieter Rams' design is always distinguished by his belief that good design is the sum of all well-designed details. He talks of "thorough design". Here you can recognise his architectural background. Architecture is not just about designing a façade, but the entire building along with it. The same degree of concern is applied to the fittings and fixtures, right down to the furniture. The furniture and everyday objects in particular should serve the user. Dieter Rams always maintains that design and architecture should be congenial in both attitude and quality.

Jo Klatt April 1995

이 책에 대해 한마디만 덧붙일까 합니다. 디터 람스의 디자인은 좋은 디자인이란 잘 디자인된 디테일의 총합이라는 그 자신의 신념으로 항상 차별화됩니다. 람스는 '빈틈없는 디자인'이라는 말을 자주 합니다. 여기서 그의 건축적 배경을 알아챌 수 있죠. 건축은 외관뿐 아니라 건물의 모든 부분이 잘 어우러지도록 디자인해야 하는 분야입니다. 부속품이나 조명 기구에서 가구에 이르기까지 똑같은 정도의 관심이 들어갑니다. 특히 가구와 일상용품은 사용자에게 잘 맞아야 하죠. 디터 람스는 항상 디자인과 건축이란 태도와 품질 양쪽에서 흡족해야 한다는 뜻을 굽히지 않는 사람입니다.

1995년 4월,
요 클라트

Preface to the 5th Edition

This book was first published at a time that marked a changing point in my life. One in which, thanks to my age, I ended both my employment at Braun and my teaching post at the HfBK Hamburg in 1997. Although I would prefer to say "had to end", since I was by no means in the mood for retirement almost 20 years ago and am still not today.

Therefore this book was never intended to be a retrospective, rather a "state of the art" of my creative position. It was not a particularly popular undertaking in the latter period of so-called postmodernism, when the meanings of things, their semantics, were taken to be more important than their usability, or function.

It is to Jo Klatt's credit that he motivated me to take on this publication, and it is he who has supported it through four editions with his own publishing company. Therefore I owe a very special thankyou to this publisher and

5판에 붙이는 서문

이 책이 처음 출판된 때는 내 삶의 전환점이라 할 만한 시기였다. 1997년 나이 탓에 브라운에서의 일을 그만두고 함부르크 미술대학의 교편도 내려놓았다는 점에서 그렇다. 거의 20년 전인 그때의 내게는 은퇴하고픈 마음이 없었고 지금도 여전히 그러하니 "그만둬야만 했다"라고 말하는 편이 옳겠다.

그러므로 이 책은 절대 회고록으로 의도된 것이 아니라 내 디자인 관점의 '최신 근황'에 가까웠다. 이른바 포스트모더니즘 후반, 즉 사물에 담긴 의미와 그에 따른 의미론이 사용성과 기능보다 더 중요하게 여겨졌던 당시 그리 인기 있는 관점은 아니었다.

이 책을 내도록 내게 의욕을 불어넣은 것도, 자기 출판사를 통해 이 책이 4판까지 나오도록 끌고 온 것도 모두 요 클라트의 공이다. 그렇기에 출판인이자 그래픽 디자이너이며 잡지 〈디자인＋디자인〉의 편집자로서 브라운의 디자인 역사가 그 진가를 인정받는 데 크나큰 공헌을 한 그에게 아주 특별한 감사를 전하고 싶다.

graphic designer who, as editor of the magazine Design+Design, has done so much to establish the merit of the Braun company design history.

This fifth edition, now published by "Die Gestalten Verlag" in Berlin, has been re-translated, re-proof-read and technically optimised for print, but the content remains unchanged and all has been done under the watchful eye of Jo Klatt. The intention is to enrich the current discourse about design with some authentic source material. To my eyes this book serves as a supplement to the comprehensive and commendable monographic publications from Keiko Ueki and Klaus Klemp, and from Sophie Lovell.

The design discourse paradigms have changed since postmodernism, as they are always changing, because design is also the materialised mirror of any cultural and social condition. Today, in the time of expanded globalisation, the usefulness and durability of products play a far greater role than before. One the one hand our resources are limited, and on the other, the number of participants in the consumption process is constantly increasing. Design for me is not about pandering to luxury buying incentives, but producing orientation- and behavioural-systems for a complex and complicated, yet simultaneously fascinating, open world. It is about seriously considering how to make this world a place where we can offer a tomorrow worth living for everyone.

Prof. em. Dr. mult h.c. Dieter Rams
December 2013

이제 베를린의 게슈탈텐 출판사에서 출판되는 이번 5판은 번역과 교정, 인쇄를 위한 기술적 최적화 과정을 다시 거쳤다. 그러나 내용은 수정 없이 그대로 유지되었고, 모든 작업은 요 클라트의 세심한 감독 아래 이루어졌다. 이 책의 목표는 가치 있는 자료로 현재의 디자인 담론을 더 풍성하게 하는 데 있다. 이 책은 게이코 우에키와 클라우스 클렘프, 소피 로벨이 각각 내놓은 포괄적이며 뛰어난 전문 서적을 보완하는 역할을 하리라 생각한다.

디자인이란 모든 문화와 사회적 상황을 실체화하는 거울이다. 그런 만큼 디자인 담론 패러다임은 항상 변화하기 마련이며, 그렇기에 포스트모더니즘 이래로도 계속 변해왔다. 확장된 세계화 시대인 오늘날, 제품의 유용성과 내구성의 역할은 예전보다 훨씬 더 커졌다. 한편으로는 세상의 자원이 한정되어 있다는 점에서, 다른 한편으로는 소비 과정에 참여하는 이들의 수가 끊임없이 늘어난다는 점에서 그러하다. 내게 디자인은 사치품을 사도록 자극하는 술책이 아니라 복잡하고 어수선하면서도 매혹적이며 개방된 세상에서 지향점과 태도를 담은 체계를 제시하는 것이다. 그 핵심은 이 세상을 모든 사람이 살아갈 가치가 있는 내일을 맞이할 수 있는 장소로 만들어가는 방법을 진지하게 고민하는 데 있다.

2013년 12월,
명예교수 겸 명예박사 디터 람스

Ten Principles of Design

The basic considerations that defined – if you like – a philosophy of design for myself, and my fellow designers, were summed up years ago in the form of ten simple principles. They have stood the test of time as aids to orientation and understanding. They can and should not be binding. Just as culture and technology continue to develop, the idea of what constitutes good design is an evolving process.

Good design is innovative.
It does not copy existing product forms, nor does it create novelty just for the sake of it. Rather, good design is innovative in that it generates innovation only in respect to clear improvements in a product's function. The potential in this respect has by no means been exhausted. Technological progress continues to offer designers new chances for innovative solutions.

Good design makes a product useful.
You buy a product in order to use it. It has to fulfil certain purposes – primary as well as additional functions. The most important responsibility of design is to optimise the utility of a product.

Good design is aesthetic.
The aesthetic quality of a product – and thus its fascination – is an integral aspect of its utility. It is truly unpleasant and tiring to have to put up with products day in and day out that are confusing, that literally get on your nerves, and that you are unable to relate to. However it has always been a hard task to argue about aesthetic quality. For two reasons: First, it is very difficult to discuss anything visual since words have different meanings for different people. Second, aesthetic quality deals with nuances and precise shades, with the harmony and subtle equilibrium of a whole variety of visual elements. You need a good eye trained through years of experience in order to have an informed opinion.

디자인의 열 가지 원칙

나 자신과 내 동료 디자이너들의, 굳이 말하자면 디자인 철학이라 할 만한 것을 정의하는 기본 고려 사항들은 수년 전 열 가지 간단한 원칙이라는 형태로 정리되었다. 이 원칙들은 방향 설정과 이해를 돕는 도구로서 세월의 시험을 이겨냈다. 하지만 이는 절대적 법칙이 될 수 없고 되어서도 안 된다. 문화와 기술이 점점 발전함에 따라 좋은 디자인을 구성하는 개념 또한 계속해서 진화하기 때문이다.

좋은 디자인은 혁신적이다.
좋은 디자인은 기존 제품의 형태를 그대로 따르지 않고, 맹목적으로 색다름만을 추구하지도 않는다. 대신 제품의 기능을 명확히 개선하는 방향으로 혁신을 일으킨다는 점에서 혁신적이다. 이런 측면에서 볼 때 혁신 잠재력은 결코 고갈된 적이 없다. 기술적 발전은 디자이너에게 혁신적 해결책을 내놓을 새로운 기회를 계속 제공한다.

좋은 디자인은 제품을 유용하게 한다.
사람들은 사용하려고 제품을 산다. 제품은 특정 목적, 즉 주요 기능뿐 아니라 부수적 기능까지 충족해야 한다. 디자인의 가장 중요한 책임은 제품의 사용성을 최적화하는 것이다.

좋은 디자인은 미적이다.
제품의 미적 특성, 그리고 그에 따르는 매력은 사용성에 포함되는 필수 요소다. 혼란스럽고, 말 그대로 신경을 건드리며, 정 붙일 수 없는 물건을 매일 참고 써야 하는 상황은 정말 불쾌하고 피곤하기 마련이다. 하지만 미적 특성에 관해 논한다는 것은 예나 지금이나 쉬운 일이 아니다. 여기에는 두 가지 이유가 있다. 첫째, 사람마다 같은 단어를 다른 의미로 받아들일 수 있기에 시각적인 무언가를 말로 논하기는 매우 어려운 일이다. 둘째, 미적 특성은 미묘한 차이와 정확한 색조, 엄청나게 다양한 시각적 요소가 이루는 조화와 섬세한 평형에 따라 좌우된다. 그러므로 제대로 된 판단을 내리려면 다년간의 경험으로 훈련된 높은 안목이 필요하다.

Good design makes a product easy to understand.
It clarifies the structure of a product. It also helps the product speak for itself in a way. Ideally a product should be self-explanatory and save the frustration and tedium of perusing incomprehensible instruction manuals.

Good design is unobtrusive.
Functional products are like tools. They are neither decorative objects nor artworks. Their design should therefore be neutral. They must keep to the background and leave space for the user.

Good design is honest.
It does not attempt to make a product anything other than that which it is – more innovative, more efficient, more useful. It must not manipulate or deceive buyers and users.

Good design is durable.
It has nothing trendy about it that might be out of date tomorrow. This is one of the major differences between well-designed products and short-lived trivial objects for a throwaway society that can no longer be justified.

Good design is thorough, down to the last detail.
Thoroughness and accuracy in design are expressions of respect – for the product and its functions as well as the user.

Good design is environmentally friendly.
Design can and must maintain its contribution towards protecting and sustaining the environment. This does not just include combating physical pollution, but the visual pollution and destruction of our environment as well.

Good design is as little design as possible.

Back to purity, back to simplicity!

Dieter Rams 1995

좋은 디자인은 제품을 이해하기 쉽게 한다.
좋은 디자인은 제품의 구조를 명확히 드러낸다. 그뿐 아니라 어떤 의미에서는 제품이 스스로 말하도록 돕는다. 이상적으로 보면 제품은 별도의 설명 없이도 사용 가능해야 하며, 이해하기 힘든 사용 설명서를 붙들고 씨름하느라 짜증과 답답함을 느낄 필요가 없어야 한다.

좋은 디자인은 거슬리지 않는다.
기능적 제품은 도구나 마찬가지다. 즉, 장식품도 아니고 예술 작품도 아니다. 그렇기에 제품 디자인은 중립적이어야 한다. 제품은 뒤쪽으로 물러나 사용자를 위한 공간을 남겨주어야 한다.

좋은 디자인은 정직하다.
좋은 디자인은 제품을 실제와 다르게, 이를테면 더 혁신적이거나 더 강력하거나 더 쓸모 있어 보이게 하려고 애쓰지 않는다. 제품 디자인은 소비자와 사용자를 조종하거나 속여서는 안 된다.

좋은 디자인은 오래간다.
좋은 디자인에는 순식간에 구식이 될 유행에 맞춘 요소가 없다. 바로 이 점에서 잘 디자인된 제품은 이제 더는 정당화될 수 없는 과잉생산 과잉소비 사회의 수명 짧고 무가치한 물건들과 차별화된다.

좋은 디자인은 사소한 부분 하나에까지 철저하다.
디자인의 철저함과 정확함은 제품과 그 기능뿐 아니라 사용자를 향한 존중의 표현이다.

좋은 디자인은 환경친화적이다.
디자인은 환경의 보호와 보존에 이바지할 수 있고 그래야 한다. 이는 실질적 오염뿐 아니라 주변 환경의 시각적 오염과 파괴에 맞서는 것까지 포함된다.

좋은 디자인은 최소한의 디자인이다.

다시 순수함으로, 단순함으로 돌아가자!

1995년, 디터 람스

40 Years of Braun Design

브라운 디자인의 40년

Max Braun, company founder
막스 브라운, 회사 창립자.

One of the Braun's early products: a detector, the heart of the early radios
초기 라디오의 핵심 부품인 검파기. 브라운의 초창기 제품.

I arrived at Braun in the summer of 1955, and stayed until 1995. Forty years of design for one and the same company is certainly a rare exception in our comparatively young profession. My bond with Braun and the straightness of my path as a designer are neither accidental nor coincidental. The company influenced me strongly as a designer with its special history, with its concepts and with its undertakings. My design ideals were shaped within the framework of Braun and it was Braun products that I primarily designed.

Let me introduce the company with a kind of brief curriculum vitae: Braun was founded in Frankfurt in 1921 by the engineer Max Braun. He was a highly energetic and inventive man with a sense for innovation and consistently manufactured novel products of his own conception. At an early stage he took a keen and successful interest in the new radio technologies that were appearing at the time. Initially Braun manufactured components such as detectors but soon they were producing entire devices. An important innovation was the combination of radio and record player, a type of appliance that Braun then continued to produce for almost half a century.

During this early phase of the company's existence there was no talk of design. The appliances' appearances were shaped by their engineers. This engineered kind of design was often a little clumsy, but by no means bad. Max Braun also took great care to give his products functional forms.

Before World War II, Max Braun started developing an electrically driven shaver. "He invented", wrote his son Erwin Braun, "what was for years the most used dry shaving system with a flexible blade and constantly moving inner cutters beneath. This system has outstanding advantages over any other system known so far". In 1950, along with the first Braun shaver, the company also launched their first household appliance, the Multimix kitchen machine.

나는 1955년 여름 브라운에 입사해 1995년까지 머물렀다. 같은 회사 한 곳에서 40년간 디자인을 맡는다는 것은 비교적 역사가 짧은 디자인 분야에서 확실히 드문 예외다. 브라운과 나의 유대 관계, 일관된 내 경력은 뜻밖의 일도 우연도 아니었다. 디자이너로서 나는 브라운의 특별한 역사, 이념과 사업 방향으로부터 커다란 영향을 받았다. 내 디자인 이상은 브라운이라는 틀 안에서 형성되었고, 내가 주로 디자인한 것도 브라운 제품이었다.

일종의 간단한 이력서로 이 회사를 소개할까 한다. 브라운은 1921년 프랑크푸르트에서 엔지니어인 막스 브라운이 설립한 회사다. 활기 넘치고 독창적이며 혁신적 감각이 있었던 그는 직접 고안한 새로운 제품을 속속 만들어냈다. 일찍부터 막스는 당시 새로 떠오르기 시작한 라디오 기술에 집중해 큰 성공을 거두었다. 초창기에 브라운은 검파기 같은 부품을 제조했지만 곧 제품 전체를 생산하게 되었다. 중요한 혁신으로는 라디오와 레코드플레이어를 합친 제품이 있었고, 브라운은 거의 반세기 동안 이 유형의 가전을 계속 생산했다.

회사가 생긴 지 얼마 되지 않았던 이 초기 단계에는 디자인에 관한 논의가 전혀 없었다. 엔지니어들은 제품 외관까지 만들어냈는데, 그들 손에서 탄생한 디자인은 조금 투박한 편이었으나 결코 나쁘지는 않았다. 더불어 막스 브라운은 제품이 기능적 형태를 지니게끔 세심히 신경썼다.

제2차 세계대전 이전에 막스 브라운은 전기로 작동하는 면도기를 개발하기 시작했다. 그의 아들 에르빈 브라운은 이렇게 썼다. "아버지는 탄성 있는 면도날과 그 아래에서 끊임없이 움직이는 내부 절삭기를 합쳐 오랫동안 가장 널리 사용된 건식 면도 방식을 개발했다. 이 방식은 지금껏 알려진 어느 면도 방식과 비교해도 압도적 우위에 있다." 1950년에는 첫 번째 브라운 면도기와 함께 브라운의 첫 번째 주방 가전인 멀티믹스 블렌더도 출시되었다.

Artur and Erwin Braun, sons of the company founder
회사 창립자의 아들인 아르투어와 에르빈 브라운 형제.

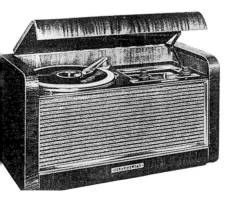

First table radio/phono combination with a unified operating console on the top
상면에 조작 콘솔이 달린 최초의 탁상용 라디오/ 레코드플레이어 복합기기.

Max Braun died in 1951. His two young sons Artur and Erwin Braun took over the management of the company, continuing their father's work by keeping the hitherto established product range: radio and phono sets, shavers and kitchen appliances. But they also simultaneously set out on a revolutionary new path that soon became clear in their product designs and their corporate communications.

A strong impulse for this new design orientation came from a lecture held by Wilhelm Wagenfeld in Darmstadt in 1954. "You were a teacher to me and later to my brother Artur, our first teacher in 'industrial design'", wrote Erwin Braun later in a letter to Wagenfeld published in the magazine "form".

Let me quote a few sentences from this remarkable lecture by Wilhelm Wagenfeld:

"The best by all accounts needs intelligent manufacturers who thoroughly reflect upon the purpose, utility and durability of each and every product."

"Form finding can lead to problems that have to be solved like a research task in a chemist's or physician's laboratory. The same level of penetration into the matter is required, the same searching and probing through endless test series and lastly the equally diligent mental checking and adaptation towards a rational fabrication."

"The simpler an industrial product is supposed to be, the more difficult it is to fulfil the requirements."

막스 브라운은 1951년에 사망했다. 그의 젊은 두 아들 아르투어와 에르빈 브라운은 회사 경영을 넘겨받았고, 그때까지 자리잡은 제품군인 라디오/레코드플레이어 세트, 면도기, 주방 가전을 계속 생산하며 아버지가 하던 일을 이었다. 하지만 동시에 획기적인 길을 새로 개척하기 시작했고, 이런 행보는 이내 브라운의 제품 디자인과 기업 홍보 전략에 명확히 반영되었다.

새로이 디자인 지향적인 길을 걷겠다는 이 강력한 추진력은 1954년 빌헬름 바겐펠트가 다름슈타트에서 했던 강연에서 비롯되었다. 훗날 에르빈 브라운은 잡지 〈폼〉을 통해 바겐펠트에게 보내는 공개서한에 이렇게 썼다. "선생님은 제게, 그리고 나중에는 제 동생 아르투어에게 '제품 디자인' 분야의 첫 스승이셨습니다."

빌헬름 바겐펠트의 탁월한 강의에서 몇몇 문장을 인용해 살펴보자.

"누가 봐도 최고인 제품을 만들려면 제품 각각의 목적과 사용성, 내구성까지 철저히 고려하는 영리한 생산자가 필요합니다."

"제품 형태를 잡다 보면 화학자나 물리학자가 실험실에서 다루는 연구 과제처럼 풀어야 하는 문제에 맞닥뜨리기도 합니다. 과학 연구와 같은 수준으로 문제를 꿰뚫어보는 통찰력, 똑같이 무수한 시험을 기치는 탐구와 탐색, 마지막으로 합리적 제조를 위해 마찬가지로 세심히 확인하고 가다듬는 사고 과정이 필요하다는 뜻입니다."

"공산품은 단순하게 만들수록 요구 사양을 충족하기가 까다로워집니다."

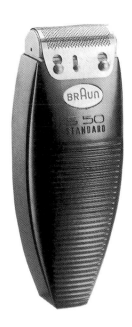

The first electrical shaver by Braun: S 50 (1950)
브라운 최초의 전기면도기 S 50(1950).

The first Braun kitchen appliance
브라운 최초의 주방 가전.

As early as December 1954, Braun established first contacts with the newly founded Ulm Hochschule für Gestaltung (Ulm School of Design). "The young college, the HfG, was brought to my attention from all sides, in particular by our radio furniture manufacturers who will never know how much they accelerated the end of the wood furniture era." (Erwin Braun in "form" magazine)

Hans Gugelot, an architect, designer and teacher at the HfG, was commissioned to design radio and phono sets. Under the supervision of Otl Aicher, the HfG designed the exhibition stands and corporate communication for Braun. The cooperation between Ulm and the Braun brothers and Dr. Fritz Eichler was a close one, determined by mutual friendship. Fritz Eichler, theatre expert and film director, also came to Braun in 1954, the year of change – initially to produce advertising spots.

In retrospect, four very important aspects determined Braun's new orientation. The first was based on a deep and serious conviction – a desire to avoid, at all costs, a more or less superficial concept of how the company should differentiate itself. They wanted to manufacture products that were genuinely useful and that met people's needs better than before.

1954년 12월 무렵 이미 브라운은 새로 설립된 울름 조형대학과 발 빠르게 접촉하기 시작했다. "신생 대학교인 울름 조형대 이야기가 여기저기서, 특히 자기도 모르는 사이에 목제 가구 시대의 끝을 대폭 앞당겼던 우리 라디오 일체형 가구 제조업체들을 통해 내 귀에 들어왔다." (에르빈 브라운, 〈폼〉에 실린 글 중)

건축가이자 디자이너이며 울름 조형대학에서 교편을 잡았던 한스 구겔로트는 라디오/레코드플레이어 세트를 디자인해달라는 의뢰를 받았다. 오틀 아이허(독일의 그래픽 디자이너—옮긴이)의 감독하에 울름 조형대가 브라운의 전시회 부스와 기업 홍보 디자인을 담당하기도 했다. 울름 조형대와 브라운 형제, 프리츠 아이클러 박사는 상호 공감을 기반으로 긴밀한 협력 관계를 유지했다. 공연 전문가이자 영화감독인 프리츠 아이클러는 변화의 해였던 1954년에 브라운에 합류했고, 초반에는 광고 제작을 맡았다.

돌아보면 브라운의 새로운 방향성은 매우 중요한 네 가지 측면으로 정의되었다. 첫 번째는 깊고 진지한 신념, 즉 회사의 차별화를 위해 얄팍한 수를 쓰는 것만은 어떻게든 피하고 싶다는 마음에 기반을 두었다. 이들은 진짜로 유용하며 사람들의 욕구를 예전보다 충실히 채워주는 제품을 생산하고 싶어 했다.

Hans Gugelot (1920–1965), designer and teacher at the Ulm School of Design
디자이너이자 울름 조형대학 교수였던 한스 구겔로트 (1920~1965).

A new kind of design: Phonosuper before 1955 (right) and Phonosuper SK 4 from1956 (left)
새로운 유형의 디자인: 1955년 이전의 포노슈퍼(오른쪽)와 1956년의 포노슈퍼 SK 4(왼쪽).

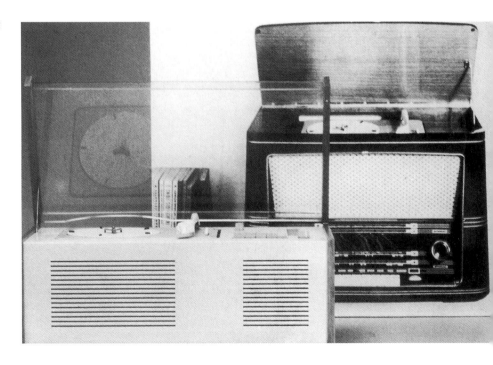

The second important aspect, the new orientation, was all embracing. It affected not just product design but also technology, communications, cooperation with retailers and the welfare of the company's own staff. In 1954 Braun established its own health care scheme offering employees a comprehensive health protection programme – through exercise regimes, sports and games, whole foods and a sauna facility. There was a company doctor and a company dentist. Employees could take advantage of remedial gymnastics and physiotherapy. Werner Kyprian, physiotherapist and sport instructor, set up and managed this service, which was unique in terms of both quality and range.

However, a third noteworthy aspect showed the company's redevelopment most clearly and convincingly, and that was the design of the products themselves. And this leads to the fourth aspect which, almost 60 years later, cannot be emphasised more strongly: the new direction with the newly designed products was a huge entrepreneurial risk!

Today, 60 years on, it is hard to imagine how extraordinary this design and the whole company image was back then, and what courage it took to present the company and its product range at the 1955 Funkausstellung [German trade show for radios and home appliances] with a complete and radical new face. For some contemporaries, the novelty and the risk left a very strong impression. They didn't take long to understand that this new design was far more than just a new 'style' – but an attempt to design appliances that were determined by their function and therefore had a higher intrinsic value.

Braun's strategy was successful. Not all at once, and not without limitations, but clear enough to justify adhering to the new path. In 1957 Braun's entire programme was awarded the Grand Prix at the 11th Triennale in Milan. The new design requirements began to take hold.

The show apartments at the International Building Exhibition in Berlin in 1957, designed by leading architects from all over the world, were, almost without exception,

두 번째 중요한 측면은 새 방향성이 모든 것을 아우른다는 것이었다. 이 새로운 방침은 제품 디자인뿐 아니라 기술, 홍보, 소매상과의 협력 관계, 회사 임직원 복지에까지 영향을 미쳤다. 1954년 브라운은 직원들에게 운동 요법, 스포츠와 게임, 유기농 식품, 사우나 시설로 건강을 증진하는 포괄적 프로그램을 제공하는 건강관리 제도를 마련했다. 회사 주치의와 담당 치과의사도 두었다. 직원들은 체형 교정 체조와 물리치료도 활용할 수 있었다. 물리치료사이자 스포츠 강사인 베르너 키프리안이 만들고 운영했던 이 서비스는 질과 범위 양쪽에서 유일무이했다.

그렇지만 회사의 새로운 도약을 가장 뚜렷하고 확실하게 보여준다는 점에서 주목할 만한 세 번째 측면은 제품 디자인 자체였다. 더불어 이는 거의 60년이 지난 지금 한층 더 강조되어야 마땅한 네 번째 측면으로 이어진다. 바로 새롭게 제품을 디자인하며 새로운 방향으로 나아가는 것은 기업으로서 커다란 위험을 감수하는 모험이었다는 점이다!

60년이 지난 지금은 당시 브라운의 디자인과 기업 이미지 전체가 얼마나 비범해 보였을지, 또 1955년 베를린 가전박람회(무선통신과 가전 중심의 독일 산업 전시회)에서 완전히 급진적으로 바뀐 새로운 얼굴의 회사와 제품군을 선보이는 데 얼마나 큰 용기가 필요했을지 상상하기조차 어렵다. 이런 새로움과 위험 부담은 일부 동시대 사람들에게 매우 강한 인상을 남겼다. 이 새로운 디자인은 그저 새로운 '스타일'이 아니라 기능에 맞춰 가전을 디자인함으로써 보다 높은 본질적 가치를 지니게 하려는 시도임을 사람들이 깨닫기까지는 그리 오래 걸리지 않았다.

브라운의 전략은 성공을 거두었다. 즉각적이지는 않았고 어느 정도 한계도 있었으나 새로운 길을 계속 고수해도 좋을 만큼 확실한 성공이었다. 1957년에는 브라운의 프로그램 전체가 제11회 밀라노 트리엔날레(3년마다 열리는 건축/디자인 분야 국제 미술전—옮긴이)에서 대상을 받았다. 디자인의 새로운 기본 조건이 자리잡기 시작한 것이다.

1957년 베를린에서 열린 국제 건축 전시회에서 전 세계 유수의 건축가들이 설계한 견본 주택은 거의 예외 없이 브라운 가전으로 채워졌다. 브라운 제품은 점점 더 많은 수요를 끌어모았다. 라디오/레코드플레이어 세트뿐 아니라 가전제품과 면도기의 디자인이 몇 년이라는

kitted out with Braun appliances. Braun products attracted more and more buyers. In the course of a few short years, not only were the radio and phono sets redesigned, but also the household appliances and shavers as well. Entirely new products were also added to the range. For example, the fully automatic slide projector PA 1. As early as 1951 Braun established a new product line of flashguns called Hobby, in whose development Dr. Gerhard Lander played a significant role.

For more than a decade Braun grew and expanded, thanks to the new design, but certainly not only because of it. The effort to create better products was all-embracing. Year by year new, consistently successful products were launched onto the market. Some were sensationally successful and influenced both technological developments at the time and the development of the market in their categories. To name but a few examples:

The sixtant shaver, the T 1000 world receiver, the studio modular hi-fi system, the KM 3/32 kitchen appliances, the TG 1000 tape recorder, the hobby flash guns and the Nizo S 8 super 8 camera.

Naturally there were also products that did not conquer the market for a variety of reasons. But their commercial failure was rarely the result of their design.

Braun also had its shareholders to thank for its rocketing success. As of 1967, the Boston-based company Gillette owned the majority of shares in the company and they played a leading role in dictating the development of the corporation without forcing Braun to be anything other than it wanted to be: a large serial producer of domestic products for the world market. Braun's design was also never questioned.

Today the key product areas are shavers, hair care and household appliances, clocks and oral hygiene appliances. Braun is one of the world's most important manufacturers in these markets and market leader in many countries. The product segments where Braun could never hope to maintain top position, such as entertainment electronics and film and photography products, later disappeared from the range.

짧은 기간에 전부 바뀌었다. 완전히 새로운 제품도 사업 범위에 추가되었다. 전자동 슬라이드 프로젝터 PA 1이 한 예다. 1951년에 브라운은 이미 호비라는 이름의 외장형 플래시 제품군을 새로 내놓았고, 이 제품의 개발에는 게르하르트 란더 박사가 중요한 역할을 했다.

새로운 디자인 덕분에 브라운은 10년 이상 성장과 확장을 거듭했지만, 그것만이 이유는 아니었다. 더 좋은 제품을 만들려는 브라운의 노력은 전방위적이었다. 해마다 일관되게 새롭고 성공적인 제품들이 출시되었다 그중 일부는 놀라운 성공을 거뒀고, 그 시기의 기술 발전과 해당 제품 분야의 시장 발전 양쪽에 큰 영향을 미쳤다. 예시를 몇 가지만 살펴보자.

식스턴트 전기면도기, 월드 리시버 T 1000, 스튜디오용 모듈식 하이파이 시스템, 다용도 주방 기기 KM 3/KM 32, 테이프 레코더 TG 1000, 외장형 플래시 호비, 슈퍼 8mm 비디오카메라 니조 S 8.

물론 여러 이유로 시장을 장악하지 못한 제품도 있었다. 하지만 그런 상업적 실패의 원인이 디자인이었던 사례는 거의 없었다.

브라운의 비약적 성공에선 대주주의 공도 빠뜨릴 수 없다. 보스턴 기반 기업이며 1967년 이래 브라운의 주식 과반을 보유하게 된 질레트는 이 회사의 발전에 주도적 역할을 하면서도 브라운이 원래 되고자 했던 모습, 즉 세계 시장에 계속해서 가정용품을 내놓는 대규모 제조업체 이외의 무언가가 되라고 강요하지 않았다. 브라운의 디자인에 이의를 제기한 적도 없었다.

현재 브라운의 핵심 제품군은 면도기, 모발 관리 및 생활 가전, 시계, 구강위생 가전이다. 이 분야들에서 브라운은 세계 최정상 제조사로 손꼽히며, 여러 나라에서 가장 높은 시장점유율을 유지하고 있다. 한편 브라운이 최고의 자리를 유지하기 어렵다고 내다본 제품 부문, 이를테면 오락용 기기, 영상과 사진 관련 제품들은 추후 사업 범위에서 빠지게 되었다.

**The Fathers of Braun Design
To Erwin Braun on his 70th birthday**

First published in: "Design+Design" Issue No. 69/70, jubilee edition 50 Years of Braun Design, December 2004

Dear Mr Braun,

The first time I met you, you were barely older than my students are today. But because I was so much younger myself, because you were running the company that hired me, because you had such far-reaching plans and made the decisions that set so much and so many in motion, I kept a respectful distance back then. And, if I am honest, I still do.

In August you will turn 70. A whole lifetime has passed since those intense years of turmoil in the mid 1950s when what we now so sweepingly call "Braun design" took shape. What is Braun design? Who are its authors? What was your own contribution to the achievements of this company in terms of product design?

Actually I am reluctant to look back on "Braun design" as an historic, concluded phenomenon, ripe for the history books.

It is true that the many hundreds of products that were designed for and by Braun since 1954 have more in common than the brand. They have a similarity, a relationship to one another that makes it possible to talk about "Braun design" rather than just the design of individual hi-fi units, shavers, film cameras, kitchen appliances or hairdryers.

Nevertheless, and particularly in the case of Braun, it is not possible to describe an initial, simple, specific "design recipe" that was applied mechanically to ever more products. A type of design that could be described like a technical patent and that had just one or two inventors. No, for me "Braun design" is not a solution but a term for a basic attitude that sees design as a challenge: The challenge to always start right at the beginning in the quest for a good solution for each and every

**브라운 디자인의 아버지들이
칠순을 맞이한 에르빈 브라운에게**

2004년 12월 브라운 디자인 50주년 기념 특집호인 〈디자인＋디자인〉 69/70호에 첫 게재

친애하는 브라운 사장님께,

처음 뵈었을 때 사장님은 지금 제 학생들을 간신히 넘는 나이셨죠. 하지만 저 또한 새파랗게 젊었고, 사장님은 저를 고용한 회사의 경영자인 데다 멀리 내다보는 계획을 세우고 수많은 일과 사람을 움직이는 결정을 내리는 분이었기에 당시 저는 존경에서 우러난 간격을 지켰습니다. 솔직히 말씀드리자면 지금도 여전히 그렇고요.

이번 8월이면 사장님은 칠순이 되시네요. 지금 우리가 한데 묶어 '브라운 디자인'으로 부르는 것이 생겨나기 시작했던 1950년대 중반의 정신없고 치열하던 시기 이래로 한평생이 흘러갔군요. 브라운 디자인이란 무엇일까요? 그걸 만들어낸 사람은 누구일까요? 제품 디자인이라는 측면에서 이 회사가 해낸 성취에 사장님이 손수 이바지한 것은 어떤 부분일까요?

사실 저는 '브라운 디자인'을 역사적인, 다시 말해 역사책에 실려도 될 만큼 이미 매듭지어진 현상으로 여기며 되돌아보고 싶진 않습니다.

1954년 이래 브라운을 위해, 브라운에 의해 디자인된 수백 가지 제품에는 같은 브랜드라는 것 이상의 공통점이 있습니다. 하이파이 오디오, 면도기, 필름 카메라, 주방 가전, 헤어드라이어 등의 디자인은 제각기 따로따로가 아니라 '브라운 디자인'이라 일컬을 만한 유사성, 제품 간의 관계성을 지닌다는 뜻이죠.

그럼에도 특히 브라운의 경우에는 처음부터 수많은 제품에 일괄 적용된 단순하고 구체적인 '디자인 비결'을 명확히 설명하기가 불가능합니다. 브라운의 디자인은 기술 특허처럼 서술될 수 있고 발명가 한두 명의 손에서 나오는 그런 종류의 것이 아닙니다. 제 생각에 '브라운 디자인'이란 말은 해답이 아닌 디자인을 도전 과제로 여기는 기본자세를 지칭합니다. 이때 과제란 각 제품에 대한 좋은 답을 찾는 작업 초반부터 항상 함께 시작되는

product, and to understand "good" primarily as a quality for the user rather than for the manufacturer's wallet.

The true entrepreneurial and design achievement in my view is to have reached this basic attitude and then to have maintained it and put it into practice over and over again in the form of concrete designs for so many years. This was a process that many people were involved in, at different times, in a variety of roles and to varying effect. In the history of human culture, nothing comes from nothing. Every new thing has forerunners and precursors and needs beneficial conditions in which to grow.

Years ago, you stated that your father before you provided important impulses and laid the foundations for what was to come. Wilhelm Wagenfeld also clearly played a key role. You often talked about his lecture you heard in Darmstadt in 1954 that set you on your path. You have also often underlined how decisive the contributions of the Ulmers were – those of Otl Aicher, which were conceptually inspiring and of Hans Gugelot who, as an architect and designer, designed the first successful Braun products that followed the new, user- and function-oriented approach.

Fritz Eichler was involved in the development of Braun design in a completely different role and with a different kind of impact. He sometimes enjoyed saying that he acted as the "midwife"; as a dialogue partner who provided inspiration, support and encouragement. Also the ten or so other designers who designed appliances both with and after Wagenfeld and Gugelot – from Herbert Hirche to the younger colleagues who joined the design department in 1990 and 1991, each had his or her own specific part to play in this whole achievement.

An alert observer will have noticed that one name is missing here – yours! And it is true that your role in the retrospective accounts of the emergence and development of Braun is often far too briefly mentioned. This matches your own tendency to underplay your own achievements. When I say that I believe you were crucial to the whole thing, it is not

것으로, '좋음'은 주로 제조사의 지갑이 아닌 사용자를 위한 특성이어야 함을 이해하는 일입니다.

제가 보기에 사업과 디자인 측면에서 우리가 거둔 진정한 성취는 이 기본자세를 갖추고 유지하며 오랜 세월 동안 견실한 디자인이라는 형태로 그 방식을 거듭거듭 실천에 옮겼다는 것입니다. 이는 수많은 사람이 각기 다른 시기에 다양한 역할을 맡아 다양한 영향을 미치며 관여했던 과정이었죠. 인간 문화의 역사를 통틀어 맨땅에서 생겨난 것은 아무것도 없습니다. 모든 새로운 것에는 선도자와 전신(前身)이 있고, 성장에 알맞은 유리한 환경이 필요하기 마련입니다.

수년 전 사장님은 본인에 앞서 중요한 추진력을 제공하고 앞일을 대비한 토대를 닦은 것은 당신의 아버님이라고 하셨습니다. 빌헬름 바겐펠트 또한 핵심적 역할을 했음이 틀림없습니다. 사장님은 1954년 다름슈타트에서 들었던 그의 강의 덕분에 당신이 이 길을 걷게 되었다고 종종 말씀하셨으니까요. 더불어 울름 관계자들이 얼마나 결정적인 역할을 했는지 자주 강조하셨습니다. 그들 중 오틀 아이허는 콘셉트 면에서 영감을 발휘했고, 건축가이자 디자이너인 한스 구겔로트는 사용자와 기능에 중점을 둔 새로운 접근 방식을 따라서 처음으로 성공을 거둔 브라운 제품을 디자인한 장본인이었죠.

프리츠 아이클러는 완전히 다른 역할을 맡아 완전히 다른 영향력을 행사하며 브라운 디자인의 발전에 한몫했습니다. 그는 가끔 자신이 '산파' 역을 했다고 즐겨 말했습니다. 영감과 지지, 격려를 제공하는 대화 상대가 되어주었다는 뜻이었죠. 바겐펠트나 구겔로트와 함께, 그리고 그 뒤를 이어 가전을 디자인한 10여 명의 다른 디자이너도 있었습니다. 헤르베르트 히르헤를 필두로 1990~1991년에 디자인 부서로 들어온 젊은 직원들에 이르기까지, 그들 각각은 브라운의 업적 전체에서 자기 나름의 각별한 소임을 맡았습니다.

주의를 기울이던 관찰자라면 여기 이름 하나가 빠져 있음을 눈치챘을 겁니다. 바로 사장님이죠! 브라운이 부상하고 발전한 과정을 돌아보는 이야기에서 사장님의 역할은 너무 간결하게만 언급될 때가 사실 많습니다. 이는 자신의 공을 드러내지 않으려는 사장님 본인의 성향과도 맞아떨어지죠. 이 모든 일에서 사장님의 존재가 결정적이었다는 제 생각을 말씀드리는 것은

meant as just praise for the birthday boy, but as an attempt at a more realistic account. Your role was key in that not a single one of the other participants could have been as effective in the same way without you, not to mention all of them together in collaboration.

What Wagenfeld said back then could have been heard by plenty of other entrepreneurs. He even worked long and intensively with some of them. But where are the important, enduring, lively design achievements of these companies today? What made Wagenfeld so influential in 1954 was the young business-man who sat in the auditorium, absorbed his suggestions, and then actually went and im-plemented them.

The same holds true for all the other inspirers, co-thinkers and designers that worked for and with Braun – including myself, of course. They had a vision of different products of a different quality, of another kind of product design, of another kind of company. They searched spe-cifically and intensively for people who were able to realise their vision. They communi-cated their ideas to their designers; they moti-vated them, gave them space and constantly re-evaluated the resulting designs in great de-tail. They laid the foundations for constructive, design-led innovation with élan. They took great risks and persevered to bring products to the market that were different from all the rest, and moreover, that had been designed from a clearly different perspective. They stuck to their course with great tenacity.

Antonio Citterio wrote to Rolf Fehlbaum of Vitra: "As a designer I am convinced of the fundamental importance of the client, in terms of both his function and his person. All architecture and all products have a mother and a father: the architect or designer and his client".

Why is the design of so many companies, then as now, such a tragedy? It must be ob-vious by now that good design is also com-mercially successful. Vitra and Erco have also become good examples of that. So many companies had and have the chance to be capable in this respect. There are so many good intentions and initial efforts and there is just as much fainthearted and inconsequential failure, mediocrity and confusion. A designer that knows the reality knows, too, where the

생일 맞으신 분을 위한 입에 발린 말이 아니라 더 진실에 가까운 이야기를 하려는 시도입니다. 사장님의 역할이 핵심이었던 이유는 당신이 안 계셨다면 모두 함께하는 협업은 물론이거니와 관계자 가운데 그 누구도 같은 방식으로 역량을 발휘하지 못했을 게 틀림없다는 데 있습니다

당시 바겐펠트가 했던 이야기를 들은 기업가는 한두 명이 아니었을 겁니다. 심지어 그는 몇몇 기업과 오랜 기간 집중적으로 일하기도 했죠. 하지만 과연 그 기업들이 중요하고 오래가며 활기 넘치는 디자인적 성취를 이루었을까요? 1954년 바겐펠트를 그토록 영향력 있는 인물로 만들어준 것은 강의실에 앉아 그의 제안을 경청한 다음 현장으로 돌아가 그것을 실천했던 한 젊은 기업가였습니다.

이는 브라운을 위해, 또 브라운과 함께 일하며 영감과 아이디어를 제공한 다른 사람들과 디자이너들 모두에게 똑같이 해당합니다. 물론 저도 그중 한 명이죠. 이들에겐 더 나은 품질을 갖춘 더 나은 제품, 다른 유형의 제품 디자인, 다른 유형의 회사에 관한 이상(理想)이 있었습니다. 그래서 그 이상을 실현해줄 수 있는 사람을 콕 집어 집중적으로 찾았습니다. 이들은 자기 아이디어를 디자이너에게 찬찬히 설명하고, 동기를 부여하고, 적절한 자유를 주고, 그 결과로 나온 디자인을 꼼꼼히 살피며 끊임없이 재평가했죠. 또한 생산적이며 디자인 중심적인 혁신에 필요한 기반을 열정적으로 다졌습니다. 다른 것들과는 차별화된 제품을 시장에 내놓기 위해 커다란 위험을 부담하며 끈질기게 버텼고, 무엇보다 완전히 다른 관점에서 제품을 디자인했습니다. 엄청난 끈기로 자신들의 길을 고수한 것이죠.

안토니오 치테리오(이탈리아의 제품 디자이너—옮긴이)는 비트라(스위스의 가구 회사—옮긴이)의 회장 롤프 펠바움에게 이런 말을 했습니다. "디자이너로서 저는 역할 면에서나 인격체로서나 근본적으로 중요한 것이 고객이라고 확신합니다. 모든 건축물과 모든 제품에는 어머니와 아버지가 있습니다. 그건 바로 건축가 또는 디자이너, 그리고 그 고객이죠."

그때나 지금이나 이렇게 많은 기업의 디자인은 왜 그토록 비극적일까요? 좋은 디자인이 상업적으로도 성공한다는 점은 이제 분명히 밝혀졌을 텐데 말입니다. 비트라와 에르코(독일의 조명 제조사—옮긴이) 또한 그 점을 증명한 좋은 예입니다. 이런 측면에서 능력을 발휘할 기회가 있었고 지금도 그러한 회사는 수없이

deciding factor lies, be it 1954 or 1991: it lies with the company management, their insight, their attitude, their abilities and their concrete achievements.

Handing out a couple of vague and abstract statements of intent from the executive along the lines of "we aspire to excellent design with our products" is still, sadly, just about all that company managers are generally pre-pared to do for design. It is about as effective as the flap of a butterfly's wing. Your example shows us exactly what kind of company effort is required. Your involvement was of a funda-mentally different kind. If any of the many pro-tagonists can be rightly called the "father of Braun design" then you can.

But – as it goes in the world – the children grow up and they detach themselves respect-fully from their fathers because they must, and will, make their own way and bring new things to it.

많죠. 좋은 의도로 초반에 노력을 쏟아붓는 이들도 많지만 소심하게 중단하고, 일관성을 잃고, 그저 그런 결과만 내고, 혼란에 빠지는 일 또한 그 못지않게 많습니다. 현실을 아는 디자이너는 1954년에든 1991년에든 무엇이 결정적 요소인지를 알고 있습니다. 그건 바로 회사 경영진, 그들의 통찰과 태도, 그들의 능력과 실질적 성과입니다.

회사 꼭대기에 있는 임원실에서는 "우리는 우리 제품의 탁월한 디자인을 위해 최선을 다합니다" 같은 식의 애매하고 추상적인 방침을 두어 가지 내놓습니다. 유감스럽게도 예나 지금이나 경영진이 디자인에 기꺼이 들이고자 하는 노력은 대개 이 정도가 전부입니다. 그 효과는 나비 날갯짓만큼이나 미미하죠. 반면 사장님의 예는 회사가 어떤 종류의 노력을 해야 하는지 정확히 보여줍니다. 사장님의 참여는 근본적으로 종류가 달랐죠. 이 이야기의 수많은 주역 가운데 누군가가 '브라운 디자인의 아버지'라 불릴 자격이 있다면 사장님 또한 그러하십니다.

하지만 세상 이치가 그렇듯, 아이들은 성장한 뒤에는 아버지에게 경의를 표하며 독립하기 마련입니다. 그들은 자신만의 길을 개척하고 새로운 것을 받아들여야 하며, 실제로 그렇게 할 테니까요.

The Early Years at Braun

In 1979 Dieter Rams wrote an open letter to Erwin Braun in which he gave an account of his early years as a designer at Braun. Erwin Braun, who, together with his brother Artur, was the company's joint CEO from 1951 to 1967, was living in Switzerland at the time. He died in 1992. The letter was published in 1989 in "Johannes Potente, Brakel, Design der 50er Jahre"[1] a book about the designer Johannes Potente.

Dear Mr Braun,

Here, a little later than promised, are my memoirs of my early professional life at Braun.

In order to get a better view of my personal development, I was obliged to write in somewhat more detail, I hope you will understand.

I believe that my attitude and my interests were strongly influenced by my grandfather, who was a master joiner. At the age of 12 or 13 I was often to be found in his workshop. My grandfather had no machines, he didn't like them, and he preferred to work alone; apprentices never did things well enough. He specialised in surfaces and I learned from him how polish wood by hand, layer by layer.

Now and then he made small, one-off pieces of furniture. The wood for these he carefully chose from the timber merchant, then edged and planed it into shape by hand. The resulting simple and utilitarian pieces came into being in a totally natural way – no 'Gelsenkirchen Baroque'. Their design reflected the economy of his way of working, they grew out of his handcraft.

Of course I was not aware of this at the time. But I absorbed it and it has been part of me to this day. I have always been concerned with the plain and the simple. For as long as I can remember, this is what I have wanted. In my grandfather's workshop I also found several catalogues from the Deutsche Werkstätten ("German Workshops") that had a great impression on me.

It stood to reason that I would train in a creative profession. At an early age, in 1947, I began studying at the Kunstgewerbeschule

브라운에서의 초창기

1979년 디터 람스는 에르빈 브라운에게 보내는 공개서한을 썼다. 브라운에서 디자이너로 일했던 초창기 이야기가 담긴 편지였다. 1951년부터 1967년까지 동생 아르투어와 함께 회사의 공동 대표를 맡았던 에르빈 브라운은 당시 스위스에 살고 있었고, 1992년에 세상을 떠났다. 이 편지는 1989년 디자이너 요하네스 포텐테에 관한 책《브라켈의 요하네스 포텐테, 50년대의 디자인》[1](브라켈은 독일의 도시임—옮긴이)에 실렸다.

브라운 사장님께.

약속드린 것보다 조금 늦게나마 브라운에서의 제 직장 생활 초반을 회고하는 글을 보내게 되었습니다.

저라는 개인의 발전 과정을 더 명확히 보여드리기 위해 다소 세세한 부분까지 적더라도 양해해주시리라 믿습니다.

제 태도와 관심사는 목가구 장인이었던 할아버지에게서 큰 영향을 받지 않았나 싶습니다. 열두어 살 무렵 저는 할아버지네 공방에 머물 때가 많았습니다. 할아버지는 내키지 않는다며 공방에 기계를 두지 않았고, 혼자 일하기를 좋아하셨죠. 도제들은 솜씨가 시원치 않다고 하시면서요. 표면 마감이 할아버지의 전문 분야였고, 저는 그분께 나무에 손으로 한 겹씩 광택을 입히는 법을 배웠습니다.

가끔가다 할아버지는 세상에 하나뿐인 소가구를 만드셨습니다. 목재상에서 신중하게 고른 원목을 손으로 다듬어 면과 모서리 모양을 잡으셨죠. 이렇게 나온 단순하고 실용적인 가구는 완벽히 자연스러운 방식으로 존재했고, '겔젠키르헨 바로크(독일의 도시 겔젠키르헨에서 제작된 바로크풍 가구라는 뜻으로, 구식이며 거추장스러운 장식이 많은 물건을 가리키는 표현—옮긴이)'와는 전혀 달랐습니다. 그분의 간결한 작업 방식을 반영하는 이 가구들의 디자인은 숙련된 솜씨에서 나온 것이었습니다.

물론 당시 제가 이런 점까지 알지는 못했습니다. 하지만 그건 제 몸에 배었고, 오늘날까지 제 일부로 남았죠. 저는 늘 소박하고 단순한 것에 관심이 많았습니다. 제가 기억하는 한 계속 이런 것을 원해왔고요. 할아버지의 공방에는 도이체 베르크슈테텐('독일 공방'이라는 뜻)에서 나온 카탈로그도 몇 권 있었고, 이 책자들은 제게 깊은 인상을 남겼습니다.

(School of Arts and Crafts) in Wiesbaden that had just reopened. My discipline was interior design. After two semesters I interrupted my studies with a three-year apprenticeship in a carpenters' workshop.

This company worked on a fairly industrial scale. If I wanted to learn handcraft skills, I had to find them out myself. Luckily I was able to draw on what I had learned from my grandfather. That may have been the reason why I won a regional prize with my final journeyman's piece. By the time I returned to my studies, the colleges had been through further changes. They were then called Werkkunstschulen (Schools of Applied Arts). I made a conscious decision to return to Wiesbaden. There was a teacher there who influenced me a lot, Professor Dr. Dr. Söder. He was one of the co-founders of the Werkkunstschule concept. If this man had been allowed free rein, what later happened at Ulm would most likely have happened in Wiesbaden first. But Söder was not able to realise his agenda and drew the resulting consequences. I can still remember the student demonstration (quite rare in those days) that we organised in protest against the short-sightedness of local and regional funding policies.

Back then I began to concentrate more and more on architecture. Söder was an architect by profession and had set up an architecture department alongside the department for "interior design and design for space and appliances". He was very interested in the connection between architecture and design.

Hugo Kückelhaus and Professor [Hans] Haffenrichter were guest lecturers back then. Some of their lectures left lasting impressions on me. On the whole it was a very fruitful time. Because of the war, many of the students were far older than I was, and I was fortunate enough to be the youngest.

I graduated in the end as an interior designer – with distinction. Then I found myself out on the street for the first time – literally. In 1953 there was a recession. Nothing much was happening in architecture. The hectic building boom times had not yet reached the better, more discerning architects, and that is

그렇기에 제가 창조적인 일을 배우기로 한 것은 이치에 맞는 일이었습니다. 아직 어렸던 1947년, 저는 비스바덴에 막 개교한 쿤스트게베르베슐레(예술 공예 학교)에서 공부하기 시작했습니다. 전공 분야는 인테리어 디자인이었죠. 두 학기가 지난 뒤에는 잠시 학업을 중단하고 어느 목공방에서 3년간 도제로 일하게 되었습니다.

그곳은 상당히 대규모로 제품을 생산하는 업체였습니다 수작업 기술을 배우고 싶다면 혼자 알아서 해야 했죠. 다행히 저는 할아버지에게서 배운 지식에 기댈 수 있었습니다. 숙련공 졸업 작품으로 해당 지역에서 상을 받은 것도 아마 그 덕분이었겠지요. 다시 학교로 돌아갔던 무렵 예술대학들은 한층 발전한 상태였습니다 명칭도 베르쿤스트슐레(응용 예술 학교)로 바뀌었고요. 생각 끝에 저는 비스바덴으로 돌아가기로 마음먹었습니다. 거기에는 제게 큰 영향을 준 교수인 쇠더 박사가 계셨거든요. 그분은 베르쿤스트슐레라는 개념 자체를 만든 창안자 가운데 한 명이었습니다. 만약 그분이 전권을 잡았다면 훗날 울름 조형대에서 일어났던 일은 비스바덴에서 먼저 생겨났을 가능성이 매우 높습니다. 하지만 쇠더 교수는 자기 계획을 펼치지 못했기에 그에 따르는 결과도 내지 못했습니다. 근시안적인 지자체 예산 정책에 항의하려고 우리가 (당시에는 매우 드물었던) 학생시위를 조직했던 일이 지금도 생각납니다.

당시 저는 점점 더 건축에 집중하기 시작했습니다. 원래 건축을 업으로 삼았던 쇠더 교수는 건축과와 더불어 '인테리어 디자인 및 공간과 가전 디자인' 학과를 신설했습니다. 그분은 건축과 디자인의 관계에 관심이 아주 많았죠.

당시 후고 퀴켈하우스와 [한스] 하펜리히터 교수는 객원 강사였습니다. 그들의 몇몇 강의는 제게 깊은 인상을 남겼죠. 전반적으로 아주 알찬 시기였습니다. 전쟁 탓에 학생들은 대부분 나이가 많은 편이었고, 저는 운 좋게도 거기서 막내였습니다.

결국 저는 인테리어 디자이너로서 우수한 성적을 거두며 졸업했습니다. 하지만 처음에는 문자 그대로 거리에 나앉았죠. 1953년은 불경기였습니다. 건축계에서도 이렇다 할 일이 없었고요. 정신없이 일어나던 건설 붐은 뛰어나고 이름 있는 건축가들에게까지 아직 도달하지 않았고, 저는 바로 그런 건축가가 되고 싶었습니다. 저는

where I wanted to be. I took a temporary job with a rural architect but skipped out pretty quickly. I wanted to work as an architect – not as an interior designer.

If it had been possible, I would have liked to go back to college at some point. I was particularly interested in urban planning, or environmental design as it is called today. But I needed money. I had already financed my studies myself to a large extent. After I had written my fingers raw for a while with applications to architects that I found interesting, I tucked my portfolio and my degree project under my arm and went around to all the Frankfurt architecture offices in person. That is how I came to walk into the office of the former Tessenow student Otto Apel – which considering my shyness back then still seems pretty incredible to me. He leafed through my portfolio whilst firing questions at me like: What are you? What have you done? Who is your father? And then hired me on the spot.

I often think about the two years I spent at the Apel office. They were decisively important times for me. I was able to work there just as I had imagined I would and was also able to expand my knowledge of the construction of large buildings. I must not forget to mention the influence that Apel's collaboration with the Skidmore, Owings and Merrill office had at the time either, which had just started back then. I believe that this provided the foundation for my ability to deal with what I later encountered in industrial design at Braun, since the things that the Skidmore team taught the then-chief architects at Apel (all Eiermann enthusiasts) constituted an exemplary education in industrial building. I remember how they built sections of the American consulate on a 1:1 scale in order to study and solve all the detailing. I have seldom experienced such a smooth and efficient construction process as that of those three American consulates back then.

How did I end up at Braun? At first it was purely by accident. A colleague at the office found an advertisement – I think it was in the Frankfurter Rundschau – for a job as an architect at Radio Braun, as it was called then.

I didn't know Braun at all, but applied nevertheless, along with my colleague. It was a sort of bet as to who of us would get a response.

임시로 지방의 어느 건축가와 일하기 시작했지만 금세 그만두고 말았습니다. 실은 인테리어 디자이너가 아닌 건축가로 일하기를 원했으니까요.

가능만 하다면 저는 적당한 때에 대학으로 돌아가고 싶었습니다. 특히 관심 있었던 것은 도시 계획, 요즘 명칭대로 하자면 환경 디자인 분야였죠. 하지만 돈이 필요했습니다. 학비도 대부분 스스로 충당했거든요. 저는 흥미롭다고 여겼던 건축가들에게 손가락이 닳도록 지원서를 써서 보낸 다음 포트폴리오와 졸업 작품집을 옆구리에 끼고 프랑크푸르트의 모든 건축 사무소를 직접 찾아다녔습니다. 그렇게 해서 발을 들인 곳이 테세노(독일 건축가 하인리히 테세노를 지칭—옮긴이)의 제자였던 오토 아펠의 사무소였는데, 당시 숫기 없었던 제 성격을 생각하면 이는 지금도 스스로 상당히 놀랍게 여겨지는 일입니다. 그는 제 포트폴리오를 팔락팔락 넘기며 이런 질문을 쏟아냈습니다. "자넨 누군가? 무슨 일을 했나? 아버지는 누구신가?" 그러더니 그 자리에서 저를 채용했죠.

아펠 사무소에서 보냈던 2년이라는 시간을 저는 종종 떠올립니다. 제게 결정적으로 중요한 시간이었죠. 거기서는 제가 상상했던 방식대로 일할 수 있었고, 더불어 대규모 건물 건축에 관한 지식을 늘릴 수 있었습니다. 스키드모어, 오잉스 앤드 메릴 건축사무소와 아펠이 당시 막 시작했던 협업에서 받은 영향을 언급하는 것도 잊어서는 안 되겠지요. 이 협업은 제가 훗날 브라운에서 제품 디자인을 하며 맞닥뜨렸던 문제를 해결하는 능력의 토대가 되어주었다고 생각합니다. 스키드모어 팀이 당시 아펠의 수석 건축가들[전원이 아이어만(독일의 합리주의 건축가 에곤 아이어만을 지칭—옮긴이) 추종자였죠]에게 가르쳐준 교훈은 상업용 건축의 교본에 해당했으니까요. 그들이 미국 영사관 건물의 여러 부분을 1:1 모형으로 만든 다음 세세한 부분까지 전부 살피며 문제를 해결했던 방식이 기억납니다.

저는 어떻게 브라운에 몸담게 되었을까요? 처음에는 순전히 우연이었습니다. 사무소 동료가 광고 하나를 발견했는데[〈프랑크푸르터 룬트샤우〉(독일의 일간지—옮긴이)에 실렸던 것으로 기억합니다], 브라운의 당시 이름이었던 '라디오 브라운'에서 건축가를 찾는다는 내용이었죠.

브라운을 전혀 모르면서도 저는 동료와 함께 지원서를 냈습니다. 둘 중 누가 회신을 받는지 보자는 일종의 내기였죠. 답을 받은 것은 저였고요. 하지만 지원했다는 사실조차 잊어버릴 정도로 한참 뒤에야

I was the one who got an answer. However it arrived so much later that I had forgotten I had even applied. I was invited to come to Rüsselsheimer Straße and to ask for Mrs Grohmann. If I remember correctly, I bumped into you then, dear Mr Braun, in the foyer. It didn't occur to me that the friendly young man who started chatting to me could be the boss of the company. It was a while into the conversation before the penny dropped. I recall you looking briefly at the work that I had brought with me and then telling me that you had had several applications for the post and decided to give everyone a test assignment. The task was to design a set of rooms to be used as guest accommodation. Suddenly this made everything a whole lot more interesting for me. It became even more interesting when you began to tell me about your plans and ideas and to show me a few things. It must have been the prototypes for the products that were to be shown at the Funkausstellung in 1955. I was enraptured by Gugelot's designs – as were many other architects after me.

There was no hint of any connection between me and design at that point. My task would be to collaborate with the Braun house architect (whose name I can no longer remember) on various architectural projects. So I completed the test assignment and sent it off to Braun. It was once again a while before I received a reply. But I didn't mind at all. I was actually totally happy and content with my work at Apel. It must have been in July 1955 before I was invited over again, and you offered me the job.

My test design must have been what clinched it for me. A long time afterwards, Hans Gugelot told me that he had been asked for an opinion and that he had voted for me.

I have to confess that for the first two or three months I was, and remained, pretty unclear about how a company like Braun functioned. In the beginning I sat in the same room as the graphic designers (as they were still called then) who designed the brochures and advertisements. They enjoyed a certain amount of freedom to do whatever they wanted (and took advantage of it) and I had the impression

받은 답이었습니다. 뤼셀스하이머 거리로 와서 그로만 여사를 찾으라는 내용이었어요. 제 기억이 맞다면 그때 로비에서 저는 브라운 사장님 본인과 마주쳤습니다. 처음에는 제게 말을 거는 친절한 청년이 그 회사의 수장이라고는 미처 생각지 못하다가 한참 대화가 이어진 뒤에야 불현듯 깨달았죠. 사장님께서는 제가 가져온 작품을 잠깐 훑어본 뒤 점찍어둔 후보자가 몇 명 있고 전원에게 시험 과제를 내주기로 했다고 하셨던 기억이 납니다. 과제는 고객 숙박용으로 쓸 방 몇 개를 디자인하는 것이었죠. 갑자기 상황이 훨씬 흥미롭게 느껴졌습니다. 사장님이 본인의 계획과 아이디어를 들려주고 이런저런 것들을 보여주기 시작하자 흥미는 한층 커졌죠. 아마 1955년 가전박람회에 출품할 가전의 시제품들이었을 겁니다. 이후에 입사한 여러 건축가와 마찬가지로 저는 구겔로트의 디자인에 홀딱 반했습니다

제가 디자인을 하게 되리라는 암시는 당시 전혀 없었습니다. 제가 맡을 일은 다양한 건축 관련 프로젝트에서 브라운의 사내 건축가(이제는 이름이 기억나지 않네요)와 협력하는 것이었죠. 저는 시험 과제를 완성한 다음 브라운에 보냈습니다. 이번에도 답신을 받기까지는 한참 걸렸지만 전혀 신경 쓰지 않았습니다. 사실 아펠에서 하는 일에 완전히 만족하고 있었거든요. 다시 브라운에 불려간 것은 1955년 7월쯤이었고, 사장님은 제게 그 자리를 제안하셨습니다.

제 합격은 틀림없이 시험 과제 디자인 덕분이었을 겁니다. 한참 뒤에 한스 구겔로트는 그때 사람들이 의견을 묻기에 제게 한 표 던졌다고 얘기해주더군요.

처음 두세 달 동안에는 브라운 같은 회사가 어떻게 돌아가는지 감을 잡지 못했음을 고백해야겠네요. 초반에 저는 소책자와 광고를 디자인하는 그래픽 디자이너(당시에는 이렇게 불렸죠)들과 같은 사무실을 썼습니다. 그들은 어느 정도 원하는 것은 뭐든 할 자유를 즐겼고(또한 그 점을 이용했고), 저는 그들이 그렇게까지 힘들게 일하는 건 아니라는 인상을 받았습니다. 하지만 이런 인상은 곧 바뀌었죠. 저는 알맞은 배경에서 신제품을 촬영하는 일을 맡은 사진작가들을 돕게 되었습니다. 어쩌면 사장님도 이 문제를 기억하실지 모르겠네요. 놀(미국의 가구 회사—옮긴이)의 작업 전담 에이전시를 막 열었던 동창생을 제가 사장님께 연결해드렸죠. 당시 제 정확한 직책과 직무 내용은 아직 명확하지 않았지만, 어쨌거나 사장님은 늘 제게

that they were not exactly overworked. But that was about to change. I helped out the photographers who were tasked with the job of photographing the new products in a suitable environment. Perhaps you still remember this problem? I managed to put you in touch with a former fellow student of mine who had just opened an agency for Knoll. My own position and exact job description were still unclear, but nevertheless you always made sure that I got interesting projects to deal with. For example, an exhibition pavilion that was to be attached to the refurbished health centre. Or your own building project in Königstein, which was later taken over by Hans Gugelot. I kept my designs from back then and looked at them again recently. I must say they were not that bad.

"Der Spiegel" once wrote that I was only allowed to straighten up the desks during my early career at Braun. That is a typical Spiegel statement, and I said so. In reality I was occupied with a whole load of small, harmless (but important!) interior design tasks. I came into contact with a lot of people in the company as a result and learned more and more about what Braun was. About what Braun wanted to be – about the conversations between yourself and Hans Gugelot, Herbert Hirche and Fritz Eichler, about ideas that were born then and your enthusiasm – I learned only from conversations with you. I understood that your vision and your plans were very broadly based and not at all restricted to just products. The realisation that community health, nutrition, designs for the workplace and the design of entire living areas could come from a single core idea, a single position, became conceivable and tangible.

What about my external contacts at that time? I had heard of Ulm of course, but didn't have anything to do with them at that point. I knew about Dr. Eichler too, but had little contact with him in these early months.

흥미로운 프로젝트를 맡겨주셨습니다. 새로 꾸민 건강 센터에 딸린 전시관이 한 예였죠. 쾨니히슈타인에 있고 나중에 한스 구겔로트가 인수했던 사장님 개인 건물 프로젝트도 있었고요. 그때 했던 디자인을 모아두었다가 최근에 다시 들여다봤는데, 솔직히 그리 나쁘지는 않더군요.

〈슈피겔〉(독일의 시사 주간지—옮긴이)에는 브라운 초창기에 제가 허락받은 업무라고는 책상 정리뿐이었다는 글이 실린 적이 있습니다. 전형적인 슈피겔식 과장법이었고, 저는 아니라고 반박도 했죠. 실제로는 작고 소박한(그러나 중요한!) 인테리어 디자인 업무를 잔뜩 맡아 바빴으니까요. 그 결과 저는 회사 안에서 많은 사람과 접촉하며 브라운이 어떤 곳인지 점점 알아갔습니다. 한편으로 브라운은 어떤 회사가 되고자 하는지, 또 사장님과 한스 구겔로트, 헤르베르트 히르헤, 프리츠 아이클러 사이에선 어떤 대화가 오갔는지, 그때 어떤 아이디어가 나왔고 사장님의 열의가 얼마나 컸는지는 사장님과 직접 이야기를 나누고서야 알게 되었죠. 그리고 사장님의 이상과 계획은 매우 넓은 토대 위에 세워졌으며 제품에만 국한된 것이 전혀 아님을 깨달았습니다. 공동체의 건강, 식사, 업무 환경 디자인 등 생활의 모든 측면이 한 가지 핵심 아이디어, 한 가지 사고방식에서 비롯될 수 있다는 깨달음이 상상을 넘어 실현까지 가능하다고 생각하게 된 겁니다.

당시 제 외부 인맥은 어땠을까요? 물론 울름 조형대 이야기를 들어본 적은 있지만, 그 무렵에는 저와의 접점이 전혀 없었습니다. 아이클러 박사도 안면은 있었으나 초반 몇 달 동안은 마주칠 일이 거의 없었고요.

제품 디자인에서 제가 처음으로 세운 공 가운데 하나는 브라운에 동창생을 데려온 것이었습니다. 그 무렵 저는 사장님의 동생이신 아르투어를 만났는데, 혹시 석고 작업에 능한 사람을 아느냐고 그분이 제게 물었죠. 주방 가전 신제품 디자인과 관련된 이야기였습니다. 본래 그 일을 맡고 있던 사람(아마 일종의 원형 디자이너였겠죠)이 막 브라운을 떠난 참이었거든요.

One of my very first achievements in product design was that I was able to bring a former fellow student to Braun. I had got to know your brother Artur, who asked me if I knew anyone who understood how to work with plaster. It was to do with the new design of a kitchen appliance. The person that was previously responsible for it (apparently some kind of prototype designer) had just left Braun. I recommended Gerd A. Müller, who was one of the first to come to Braun in December 1955 and literally took up, in the (then) Factory 1, direct contact with the technicians and started to work in plaster.

Around the same time, you asked me to design a new product in collaboration with the WK-Verband as an alternative to the Gugelot appliances that were designed to go more with the Knoll furniture. You also asked me to take care of alterations in the wooden radio and phono cabinets.

So there I was back with the material that I had started with – wood. But I didn't like it anymore. I didn't believe that wood was the right material for a radio casing.
I seem to recall that I started experimenting with a sheet metal alternative for a radio chassis instead that was being used in almost all the other appliances at the time. Not a lot came of it. Not a lot came of the alterations to the radio and phono cabinets either, or the WK appliance – although it eventually went into production.

In the first few months of my employment I was also involved in colour prototypes for the SK 1 and 2 and in changes (what we would now call redesign) to the exporter.

By then I had a lot to do and was allowed to look for someone to help me. In March 1956, Roland Weigend joined us. He went on to work for many years as head of the model workshop at Braun product design. I had established closer ties with the technicians by that time and had been given my own room. Shortly afterwards, Weigend, myself and Gerd A. Müller were given a new, larger room together where we also installed our own model building equipment. It was still very modest: a joiner's bench, a drawing board, a lathe and not much else apart from the previously mentioned plaster. And so the Formgestaltung (as we called design back then) department was born.

*Myself with a model of the projector
D 50 (1959)*
프로젝터 D 50(1959) 모형과 나.

저는 게르트 A. 뮐러를 추천했습니다. 그는 1995년 12월 여러 신입 중 한 명으로 브라운에 입사해 기술자들과 직접 소통하며 석고 모형 작업을 하면서 제1공장(당시 명칭)을 문자 그대로 장악했죠.

그때쯤 사장님께선 제게 WK-페르반트(독일의 가구 회사—옮긴이)와 협업하는 신제품 디자인을 요청하셨습니다. 놀의 가구와 잘 어울리도록 디자인된 구겔로트표 가전에 대한 대안으로서였죠. 더불어 라디오/레코드플레이어의 목제 캐비닛 디자인을 바꾸는 작업도 맡기셨고요.

그렇게 저는 제가 시작했던 재료, 즉 나무로 다시 돌아왔습니다. 하지만 그때는 이미 나무에서 마음이 떠난 상태였어요. 나무가 라디오 외형에 어울리는 재질이라는 생각도 들지 않았고요. 대신 당시 거의 모든 가전에 쓰이던 금속판으로 라디오 틀을 만드는 실험에 착수했던 기억이 납니다. 변변한 결과가 나오지는 않았습니다. 라디오/레코드플레이어 캐비닛에서도, WK 가전 쪽에서도요. 후자의 경우 결국 생산까지 가기는 했지만 말입니다.

브라운에서 일한 첫 몇 달 동안 저는 SK 1과 SK 2의 색상 다양화 작업, 수출용 수정(요즘은 '리디자인'이라고 부르는) 작업에도 참여했습니다.

그 무렵 저는 맡은 일이 많았기에 일손을 거들 사람을 채용해도 된다는 허가를 받았습니다. 그렇게 1956년 3월 롤란트 바이겐트가 합류했습니다. 훗날 그는 브라운 제품 디자인 부서에서 모형 제작 팀장이 되어 오랫동안 일했죠. 그때쯤 저는 기술자들과 탄탄한 관계를 쌓았고, 개인 사무실도 생겼습니다. 얼마 뒤 바이겐트와 저, 게르트 A. 뮐러는 함께 쓸 더 큰 사무실을 새로 배정받아 우리끼리 사용할 모형 제작 기구를 채워 넣었습니다. 목공 벤치와 선반, 제도판, 앞서 말한 석고를 제외하면 이렇다 할 물건이 없었기에 여전히 단출했죠. 그렇게 해서 '조형 설계(당시에는 디자인을 이렇게 불렀습니다) 부서'가 탄생했습니다.

Radio / 라디오

1956/57 SK 4
transistor 1
Portable phono PC 3

1956/57 SK 4.
트랜지스터 1.
휴대용 레코드플레이어 PC 3

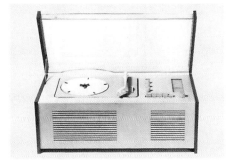
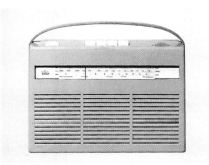
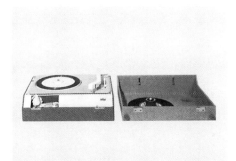

1957 atelier 1
Forerunner to stereophonic system with
two separate loudspeakers L1. Also
suitable as additional loudspeakers for
the SK 4

1957 아틀리에 1.
두 개의 분리된 스피커 L 1이 달린 스테레오
시스템의 전신이며, SK 4에 스피커를 추가하는
용도로도 쓰일 수 있다.

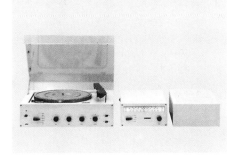

1958/59 Studio 2
First modular/component hi-fi system.
Electrostatic loudspeakers LE 1 and (for
the atelier) the loudspeaker L 2

1958/59 스튜디오 2.
최초의 모듈식/컴포넌트 하이파이 오디오.
정전식 스피커 LE 1과 스피커 L 2(아틀리에용).

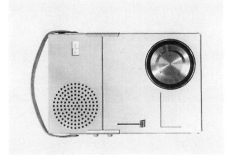
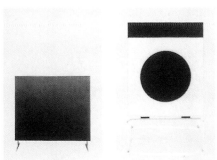

1959 Phono combination TP 1
with transistor receiver T 4
1959 Transistor receiver T 41
1960 Transistor receiver T 52

1959 트랜지스터 리시버 T 4와
레코드플레이어 복합기기 TP 1.
1959 트랜지스터 리시버 T 41.
1960 트랜지스터 리시버 T 52.

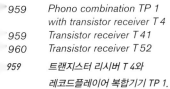
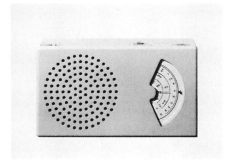
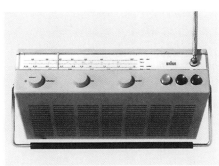

Household / 주방 가전

1956/57 Kitchen machine KM 3
1957/58 Multimix MX 3 and Multipress MP 3
1960 Mixer M 121
1956/57 다용도 주방 기기 KM 3.
1957/58 멀티믹스 MX 3과 멀티프레스 MP 3.
1960 핸드 믹서 M 121.

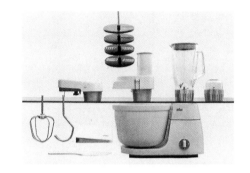

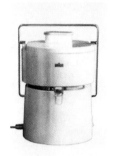 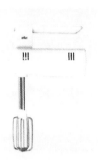

Shaver / 면도기

1956/57 Combi (revised design)
1959/60 Shaver SM 3
1956/57 콤비(개량판).
1959/60 전기면도기 SM 3.

Photo / 사진

1956 Fully automatic slide projector PA 1
1958 Hobby Special EF 2
1959 Hobby F 60
1956 전자동 슬라이드 프로젝터 PA 1.
1958 호비 특별판 EF 2.
1959 호비 F 60.

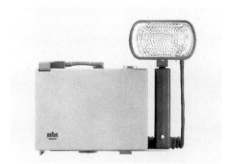

Fan Heater / 온풍기

1959 In collaboration with Laiing-Eck:
 The first small and compact heater with
 tangential blower H 1.
1959 탄젠셜 송풍기(공기와 날개가 직각으로
 교차하는 방식의 팬-옮긴이)를 채택한 최초의
 초소형 온풍기 H 1. 둘 다 라잉-에크(독일
 공학자 니콜라스 라잉과 브뤼노 에크를 지칭-
 옮긴이)와의 협업으로 탄생했다.

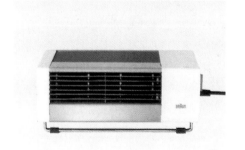

This was the environment in which the first appliance with which I was involved right from the beginning took shape. It was the SK 4, or 'Snow White's coffin'. Here too came my first direct collaboration with Ulm in the shape of Hans Gugelot.

Fritz Eichler once put it like this: "Rams and I got stuck". I was too young back then to even realise that one can get stuck. I refused to believe it. But it is true that we were not able to interpret our ideas in the right way. We had a lot to learn in this respect. This was the moment at which the collaboration that had developed between Ulm, Hans Gugelot and his people and us 'young ones' had the greatest influence on me.

When the radio/audio combination was finally finished (right at the end it acquired the Plexiglas lid that gave it its nickname and without which any record player is now unimaginable), I was really happy. With the partly metal housing and the specially developed chassis we had realised a concept that was to influence a whole new generation of appliances. In those days the product designers were still mentioned by name and they made sure that I was named as well – which is something that I recall with gratitude.

I am often asked how we Braun designers managed to create our own degree of authority and "supercede" the Ulmers until finally all design was taken care of by the Braun internal design department. It was a totally organic process. When I started at Braun, the Ulmers dominated, naturally. The collaboration with them had been going on for some time. I wasn't involved that much. The Ulm designers came and dealt with you, Dr. Eichler and Artur Braun. Or you drove there and let them advise you. But at the same time, the workload was steadily increasing. I just happened to have the advantage of being in-house.

Through my architecture jobs at Braun I had already made a number of good contacts. Then, as it became clear, right at the beginning of product design at Braun, how important the technical side of things was, you could say that I happened to have the upper

이 부서는 제가 처음부터 관여한 첫 번째 가전이 형태를 갖춘 곳이었습니다. '백설 공주의 관'으로 불린 SK 4였죠. 한스 구겔로트와 함께 일함으로써 울름 조형대와 처음 직접 협업하게 된 것도 여기서였어요.

프리츠 아이클러는 이 상황을 이렇게 표현한 적이 있습니다. "람스와 나는 벽에 부딪혔다." 저는 벽에 부딪힐 수도 있다는 사실조차 모를 만큼 젊었죠. 그래서 믿지 않으려고 버텼습니다. 하지만 우리가 올바른 방향으로 아이디어를 풀어내지 못한 건 사실이었습니다. 그런 면에서 우리는 배울 것이 많았죠. 이때야말로 한스 구겔로트와 그 동료, 즉 울름 사람들과 우리 '젊은 신입' 사이의 협업 관계가 제게 엄청난 영향을 미친 시기였습니다.

라디오/레코드플레이어 세트가 마침내 완성되었을 때('백설 공주의 관'이라는 별명의 기원이 되었으며 이젠 이것 없는 레코드플레이어를 상상하기가 불가능해진 아크릴 수지 덮개가 마지막 단계에서 추가되면서) 저는 정말 기뻤습니다. 부분적으로 금속이 쓰인 외장과 특수 개발한 뼈대로 우리는 차세대 가전 전체에 영향을 미칠 콘셉트를 구현했으니까요. 당시는 제품 디자이너들의 이름이 언급되던 시대였고, 그들은 제 이름도 빠지지 않고 들어가게 해주었습니다. 제가 늘 감사한 마음으로 떠올리는 기억이죠.

저는 우리 브라운 디자이너들이 어떻게 우리 나름의 권위를 갖추고 울름 조형대학 출신들을 '대체'해서 모든 디자인을 브라운 내부 디자인 부서에서 도맡게 되었는가 하는 질문을 종종 받습니다. 그 과정은 완전히 유기적이었어요. 제가 브라운에 막 들어갔을 때는 울름 쪽 사람들이 자연스럽게 주도권을 잡고 있었습니다. 그들과의 협업이 한동안 진행된 상태였죠. 저는 그리 많이 관여하지 않았습니다. 회사에 방문한 울름 디자이너들은 주로 사장님이나 동생분, 아이클러 박사와 이야기를 나눴어요. 아니면 사장님이 그쪽으로 조언을 들으러 가시거나요. 하지만 동시에 제가 맡는 업무도 점점 늘어났습니다. 내부 직원으로 일하는 덕을 본 셈입니다.

브라운에서 건축 관련 업무를 하며 저는 이미 좋은 인맥을 상당히 많이 쌓아두었습니다. 그 뒤 브라운에서 제품 디자인을 시작하면서 기술적 측면이 얼마나 중요한지가 분명해지자 저는 이른바 유리한 고지를

hand. (Admittedly it did cost me a few bottles of schnapps, despite my still very modest income, to develop a good working relationship with some of the more intractable technicians). The important issue back then – and I feel this is worth mentioning – was to make it clear to the technicians that we did not want to take the work away from them, but to support them. I still had a lot to learn from them, even though I was no layman myself thanks to my own technical and construction education.

Naturally it was also an advantage that the technicians could get hold of me more easily when there was an urgent problem. I could go with them to the drawing board and find a solution better and more quickly than any external designer – and this is a point of view that I hold to this day.

This form of teamwork depends on human consensus. Dr. Eichler always emphasised this too. It only works, however, if you really understand the other person's work, respect their accomplishment and continually re-evaluate their interests. My close relationships with many of the technicians, which in some cases became friendships, developed at that time. I would like to think that, even today, Braun continues to benefit from such personal relationships. Without them you cannot even begin to make acceptable design, and nothing can replace them, no matter how clever your marketing is.

The division of responsibilities in our young department was still not clearly defined. It so happened that Gerd A. Müller took charge of the household appliances, including the shavers, and I took over the flashguns, the new slide projector and the radio sets. Roland Weigend was a sort of "jack of all trades". He made the first models and at the same time drafted the printing templates for the scales.

The new models that we developed in these first years up until 1960 are shown on the following pages.

Most likely Herbert Hirche first got to know my name whilst we were working on the transistor 1 portable radio. He told me later that he thought the design worked well. But

차지하게 되었죠(완고한 편인 기술자들과 원활한 업무 관계를 맺느라 여전히 박봉이었음에도 독한 술깨나 사야 하기는 했지만요). 당시에 중요했던, 그리고 제가 보기에 언급할 가치가 있는 문제는 우리가 일을 빼앗으려는 게 아니라 도우려는 것임을 기술자들에게 명확히 알리는 일이었습니다. 공학과 건설 관련 교육을 받은 덕분에 저 또한 문외한은 아니었지만 여전히 기술자들에게서 배울 것이 많았습니다.

시급한 문제가 있을 때 기술자들이 제 말을 더 쉽게 알아듣는다는 것도 당연히 유리한 점이었습니다. 저는 그들과 함께 어울려 제도판을 들여다보며 외부 디자이너들보다 정확하고 빠르게 해결책을 찾아낼 수 있었죠. 이는 오늘날까지도 제가 계속 유지하는 자세입니다.

이런 형태의 팀워크에는 인간적 합의가 필요합니다. 아이클러 박사도 늘 이 점을 강조했죠. 하지만 이는 진정으로 상대의 일을 이해하고, 그들의 성취를 존중하고, 그들의 관심사에 계속 관심을 쏟아야만 가능한 일입니다. 수많은 기술자와 저 사이의, 일부는 우정으로까지 발전했던 긴밀한 관계는 다 그 무렵에 맺어졌죠. 저는 브라운이 오늘날에도 그런 개인적 관계 덕을 보고 있다고 생각하고 싶습니다. 그들이 없다면 제대로 된 디자인은 엄두도 낼 수 없고, 어떤 기발한 홍보로도 그들을 대체할 수 없기 때문입니다.

우리 신생 부서 내에서 업무 분담은 아직 명확히 정의되지 않은 상태였습니다. 어찌어찌하다 보니 게르트 A. 뮐러는 면도기를 포함한 가전 전반을, 저는 외장 플래시와 새로운 슬라이드 프로젝터, 라디오 세트를 맡게 되었죠. 롤란트 바이겐트는 소위 '팔방미인'이었습니다. 제품 원형을 만드는 동시에 인쇄용 도안까지 뽑아냈으니까요.

앞 페이지에 실린 제품들은 1960년까지 초창기 몇 년간 우리가 개발한 것들입니다.

헤르베르트 히르헤가 처음 제 이름을 알게 된 것은 아마 우리가 휴대용 라디오인 트랜지스터 1을 만들 때였을 겁니다. 나중에 제게 디자인이 잘 나온 것 같다고 얘기하더군요. 하지만 그가 왜 저를 아이클러 박사 조수로 착각했는지는 모를 일입니다. 그건 나중에 한스 G. 콘라드가 맡았던 일이지 제 일은 아니었으니까요. 어쨌거나 그 무렵 저는 이미 저 자신을 조금씩 성장하는

why he thought I was Dr Eichler's assistant, I have no idea. This was a role that was later played by Hans G. Conrad – never by me. By then however I already considered myself to be the spokesman for our slowly growing group of product designers – although this did not become official until 1961.

Finally, let me sum up by saying that I in no way regard myself to be the 'inventor' of Braun design. I was also not the executor of the ideas of others. It may have been an accident that I applied for a job at Braun, but I don't think it was an accident that I was taken on and ended up staying for so long.

In the early days there was something that fascinated me, and which I very much miss today: a wordless accord regarding ideas and concepts, and an infectious enthusiasm. I believe I was able to become such a strong part of it because I had always designed the "Braun" way – even before I had ever heard of the company.

If you ask me today whether I realised back then that I was working on something that 10 or 20 years later would go down as pioneering work in cultural history, I would have to say – no way.

You cannot look at yourself from the outside whilst you are in the middle of an active process. Of course I realised that something special was underway. We wanted to make everything different. We were all caught up in the new spirit of change. We had plans and hopes that reached far beyond what we were capable of ultimately realising. And while it may be a bit grandiose to call us "cultural pioneers", ours was a respectable achievement nonetheless.

That's about all for now. There are sure to be one or two specific questions that I will be happy to try and answer later.

With very best wishes and warmest regards

Your Dieter Rams

우리 제품 디자인 팀의 대변인으로 여기고 있었습니다. 정식으로 그렇게 된 건 1961년에 들어서였지만요.

마지막으로 저는 결코 자신을 브라운 디자인의 '창시자'로 여기지는 않는다는 이야기로 글을 마무리할까 합니다. 그렇다 해서 남들의 아이디어를 집행하는 사람도 아니었지만요. 제가 브라운에 지원한 건 우연이었을지 모르지만, 브라운에 남아서 그렇게 오래 머물렀던 건 우연이 아니라고 생각합니다.

그 초기 시절에는 저를 매혹했던, 그리고 지금 제가 몹시 그리워하는 무언가가 있었습니다. 말하지 않아도 아이디어와 콘셉트에 관해서는 척척 맞는 마음과 전염성 강한 열의가 바로 그것이었죠. 그렇게 강력한 소속감을 느낄 수 있었던 건 제가 항상, 심지어 이 회사 이름을 들어보기 전부터도 '브라운'다운 방식으로 디자인했기 때문이라고 믿습니다.

당시 제가 10년이나 20년 뒤 문화적 역사에 선구적 작품으로 남게 될 무언가를 만드는 중이란 사실을 알고 있었냐고 지금 제게 물으신다면 전혀 아니었다고 대답해야겠죠.

한창 진행 중인 과정 한복판에 있는 동안에는 바깥에서 자기 모습을 관찰할 수가 없습니다. 물론 뭔가 특별한 일이 일어나는 중이라는 점은 알고 있었죠. 우리는 모든 것을 나르게 만들고 싶었습니다. 다늘 변화라는 새로운 분위기에 심취했고, 우리가 실제로 실현할 수 있는 결과를 훨씬 뛰어넘는 계획과 희망을 품었습니다. 우리를 '문화적 선구자'로 일컫는 것은 다소 거창하다 하겠지만, 우리가 이룬 것이 꽤 괜찮은 성취임은 틀림없겠지요.

드릴 말씀은 일단 여기까지입니다. 물론 자세한 부분을 한두 가지 더 물으신다면 나중에 기꺼이 답해드리겠습니다.

늘 건승하시기를 진심으로 바라며,

디터 람스 올림

Footnotes

1) ... „Johannes Potente, Brakel, Design der 50er Jahre". With texts by Otl Aicher, Jürgen W. Braun, Siegfried Gronert, Robert Kuhn, Dieter Rams and Rudolph Schönwandt, Köln, 1989.

각주

1) ··· 《브라켈의 요하네스 포텐테, 50년대의 디자인》, Otl Aicher, Jürgen W. Braun, Siegfried Gronert, Robert Kuhn, Dieter Rams, Rudolph Schönwandt의 글 수록, 쾰른, 1989.

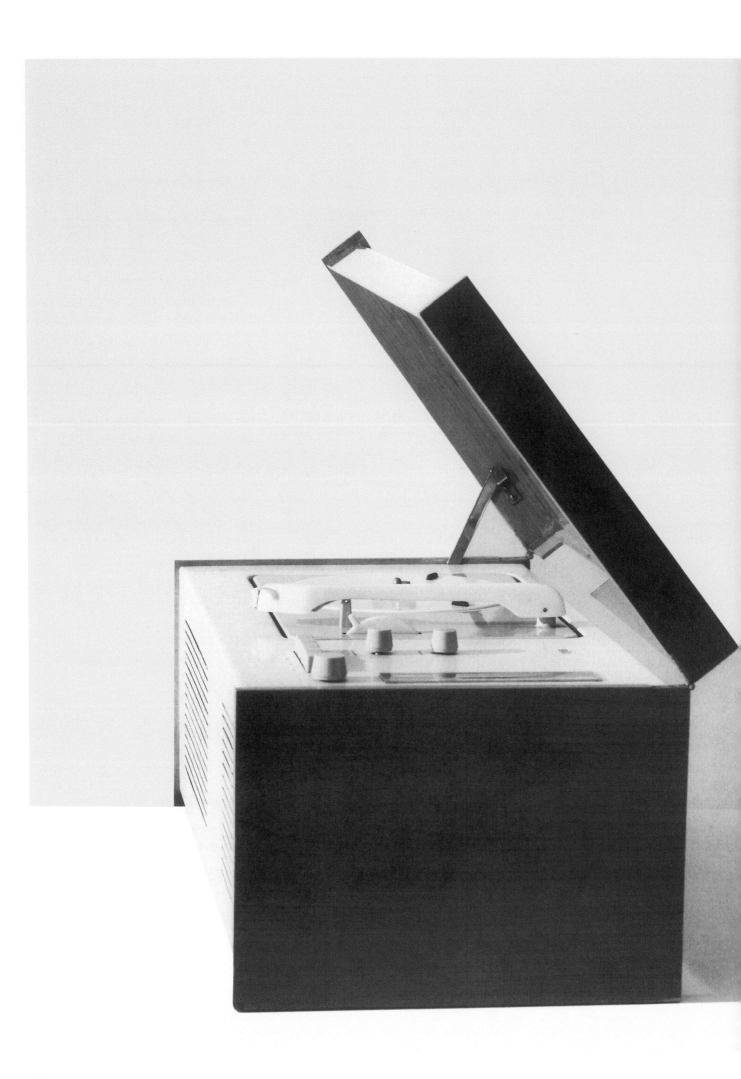

Radio-phono combination SK 4 (1956). The controls were all placed on the top again, as with the Braun radio/phono combination in the 1930s. The transparent lid was an innovation that gave the system the nickname "Snow White's Coffin".

라디오/레코드플레이어 복합기기 SK 4(1956). 1930년대 브라운의 라디오/레코드플레이어와 똑같이 조작부는 모두 제품 상단에 배치되었다. 혁신적인 투명 덮개 덕분에 이 제품에는 '백설 공주의 관'이란 별명이 붙었다.

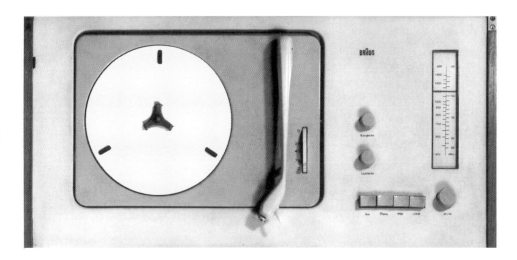

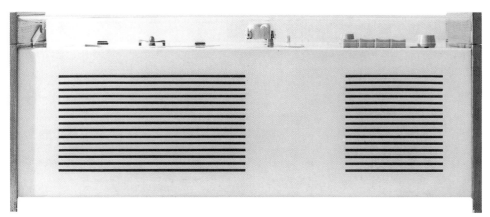

Braun Design after 1955

"You can only convince by example", said Wilhelm Wagenfeld in 1954 in his famous speech in Darmstadt that so impressed Erwin Braun and gave such a decisive impulse to the Braun company. And when the first new Braun products appeared in 1955, they really were convincing examples that were incredibly important and gave form to what we believed to be good design.

A lot has been written about these designs since then. Surprisingly few writers, however, have attempted to understand and describe the core idea, or the essence of this approach to design. One of the most clear-sighted of these still seems to me Richard Moss,

1955년 이후 브라운의 디자인

"예시가 있어야 설득할 수 있습니다." 에르빈 브라운에게 강한 인상을 남겨 브라운이라는 회사의 방향성을 결정적으로 바꾸어놓은, 그 유명한 1954년 다름슈타트 강연에서 빌헬름 바겐펠트가 했던 말이다. 1955년 새롭게 출시된 브라운의 처음 몇몇 제품은 실제로 놀라울 만큼 중요하며 설득력 있는 예시가 되었고, 우리가 좋은 디자인이라고 믿는 무언가에 형태를 부여했다.

그 이후로 브라운 디자인에 관한 글이 쏟아졌다. 하지만 이러한 디자인적 접근법의 핵심 아이디어나 본질을 이해하고 설명하려 시도하는 글을 쓴 이는 놀랍게도 거의 없었다. 내가 보기에 이와 관련된 가장 명민한 글은

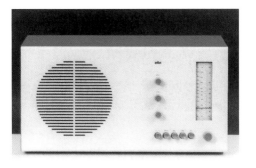

Tischsuper RT 20 (1961)
탁상용 라디오 티시슈퍼 RT 20(1961).

who published an analysis in 1962 in the American magazine "Industrial Design".

According to Moss, Braun is defined by three rules: the rule of order, the rule of harmony and the rule of economy. This is absolutely correct and still applies today. But something Richard Moss only hinted at, and which is of central importance for me, is that the order, the harmony and the economy of Braun design are not self-serving; they are all elements of an entirely new 'design style'. Further, they arise with great consequence from a far deeper intention – to design functional, user-friendly products. A record player, a kitchen appliance, a slide projector or a shaver with disorderly, chaotic, confusing or overloaded design cannot fulfil its functions. The harmony of a design too, its aesthetic quality, also has a functional purpose – it facilitates a positive emotional relationship between a device and its user.

여전히 1962년 리처드 모스가 미국 잡지 〈인더스트리얼 디자인〉에 발표한 분석이다.

모스의 말에 따르면 브라운은 세 가지 원칙, 즉 질서의 원칙, 조화의 원칙, 경제성의 원칙으로 정의된다. 이는 절대적으로 정확하고 오늘날에도 적용되는 분석이다. 다만 리처드 모스는 넌지시 내비쳤을 뿐이나 내가 보기에 매우 중요한 점을 하나 짚자면, 브라운 디자인의 질서와 조화 및 경제성은 그 자체가 목적이 아니라 완전히 새로운 '디자인 유형'의 구성 요소였다는 사실이다. 더욱이 이 원칙들은 기능적이고 사용자 친화적인 제품을 디자인하겠다는 훨씬 깊은 의도의 결과물로서 생겨난 것이다. 레코드플레이어든 주방 기기든, 슬라이드 프로젝터든 면도기든 디자인이 무질서하거나 뒤죽박죽이거나 혼란스럽거나 과한 제품은 제 기능을 다할 수 없다. 디자인의 조화로움, 즉 심미성 또한 제품과 사용자 사이에 바람직한 정서적 관계를 형성한다는 기능적 목적이 있다.

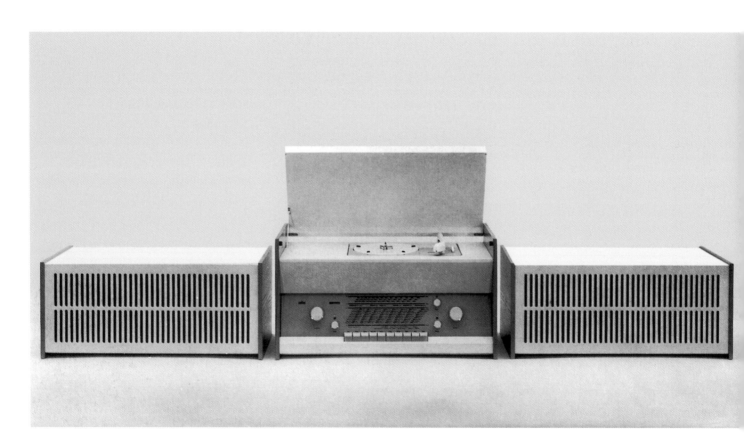

Control unit atelier 1 with a second, external loudspeaker L 1 – for many years for this was the most important combination within Braun's programme.

외부 보조 스피커 L1에 연결된 아틀리에 1 컨트롤 유닛. 오랜 기간 브라운 제품군에서 가장 중요한 복합기기 자리를 차지했다.

Following from Richard Moss, I would like to add a fourth 'rule' that affects Braun design: longevity. By concentrating on the necessary functional aspects, through order and

리처드 모스의 글에 이어 나는 브라운 디자인에 영향을 미친 네 번째 '원칙', 즉 지속성을 덧붙이고 싶다. 필수적 기능 측면에 집중하고, 질서와 조화에 신경을 쓰고,

harmony, by leaving out the incidental and the unnecessary, you arrive at product designs that are extremely concise. They exist beyond all fashion and point towards the essential. It is therefore no coincidence that numerous Braun appliances could be produced and sold for decades with little change to their overall design.

부수적이고 불필요한 것을 덜어내면 극도로 간결한 제품 디자인에 도달하기 마련이다. 이런 디자인은 모든 유행을 넘어 존재하며 본질을 돋보이게 한다. 그렇기에 수많은 브라운 가전이 전체 디자인에 별다른 변화 없이 수십 년간 생산 및 판매되는 것은 전혀 우연이 아니다.

Kitchen machine KM 3 (1957): This unit was in production, almost unaltered, for well over two decades until 1993.

다용도 주방 기기 KM 3(1957). 이 제품은 1993년까지 20년을 훌쩍 넘도록 거의 수정 없이 계속 생산되었다.

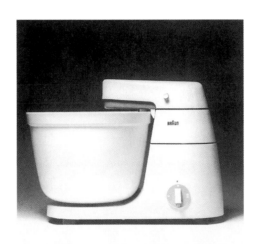

Right: The Multimix MX 3 (1958) mixer was in production longen than any other Braun appliance.

오른쪽: 멀티믹스 MX 3(1958) 믹서는 브라운 가전 가운데 가장 오랜 기간 동안 생산되었다.

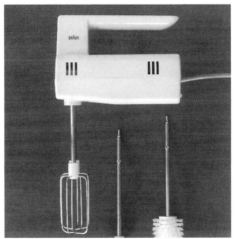

Left: Hand mixer M 1 (1960). The first unit of this kind on the German market made this product type popular.

왼쪽: 핸드 믹서 M 1(1960). 독일 시장에서 이런 유형의 가전을 유행시킨 시조 격의 제품.

Juicer Multipress MP 3 (1957)

착즙기 멀티프레스 MP 3(1957).

Slide projector PA 1 (1956): The first fully automatic slide projector on the German market complemented the successful flash programme.

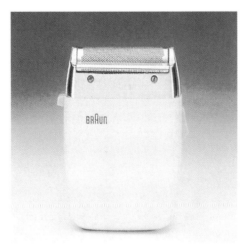

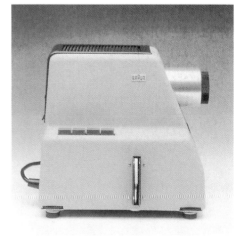

Electric shaver SM 3 (1960): The forerunner of the legendary "sixtant" which came with a black plastic housing.

전기면도기 SM 3(1960). 검정 플라스틱 외장으로 출시된 전설적 '식스턴트'의 전신.

슬라이드 프로젝터 PA 1(1956). 독일 시장에 출시된 최초의 전자동 슬라이드 프로젝터로, 성공적이었던 플래시 제품군과 상호보완적인 제품.

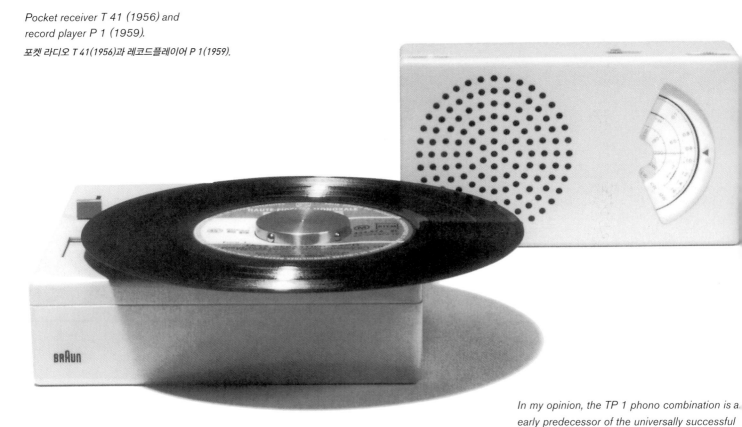

Pocket receiver T 41 (1956) and record player P 1 (1959).
포켓 라디오 T 41(1956)과 레코드플레이어 P 1(1959).

In my opinion, the TP 1 phono combination is a early predecessor of the universally successful Walkman.
내가 보기에 레코드플레이어 복합기기 TP 1은 세계적 성공을 거둔 워크맨의 선조 격이다.

Portable Sound Systems
휴대용 음향 기기

Functionally oriented design of this kind has always been strongly influenced by technological development, and will continue to be so in the future. The Braun pocket radios that we designed at the end of the 1950s would not have been possible without the new transistor technology at the time. Transistors were not only far smaller than valves, they also required much less power. This meant that for the first time it was possible to make a radio receiver that you could literally put in your pocket.

The little transistor radios T 3, T 4 and T 41 that came onto the market in 1958/59 and 1962 were amongst the first in Germany. They had the simplest possible basic form: a flattened cuboid. The design followed the principle of 'less, but better'. The casing was made of two thermoplastic shells, another innovation that we had developed two years earlier for the transistor 1 portable set. The T 3 speaker was situated behind a quadratic perforated area; with the T 4 a year later, the speaker perforations were arranged in a circular pattern.

이런 유형의 기능 지향적 디자인은 항상 기술 발전에 큰 영향을 받았으며, 앞으로도 계속 그러할 것이다. 우리가 1950년대 말에 디자인한 브라운 포켓 라디오는 당시 새로 나온 트랜지스터 기술이 없었다면 탄생하지 못했을 터다. 트랜지스터는 밸브보다 훨씬 작을 뿐 아니라 필요로 하는 전력량도 훨씬 적었다. 이는 문자 그대로 주머니에 넣을 수 있는 라디오를 만드는 것이 처음으로 가능해졌음을 뜻했다.

1958년, 1959년, 1962년에 각각 출시된 T 3, T 4, T 41은 독일의 소형 트랜지스터라디오 중 초창기 제품에 속했다. 이들의 형태는 가장 단순한 기본적 모양, 즉 납작한 직육면체였다. '최소한 그러나 더 나은'의 원칙을 따른 디자인이었다. 열가소성 플라스틱 외피 두 장을 결합해 만든 케이싱은 우리가 2년 앞서 트랜지스터 1 휴대용 세트를 만들며 개발했던 또 하나의 혁신이었다. T 3의 스피커는 구멍이 송송 뚫린 정사각형 영역 뒤에 놓였고, 1년 뒤에 나온 T 4에서는 스피커 구멍의 배치가 원형으로 바뀌었다.

We always paid particular attention to the design of the operating elements. Every solution was thought through with great care and made use of all technical possibilities. Over the years the Braun designers often suggested highly effective solutions for the technical improvement of operating elements.

우리는 항상 조작부 디자인에 특별히 신경을 썼다. 모든 해결책은 가능한 기술적 요소를 모두 활용하고 세심한 고려를 거쳐 나온 것이었다. 지난 세월 동안 브라운 디자이너들은 제품 조작부의 기술적 발전에 있어 매우 효율적인 해결책을 수시로 제시했다.

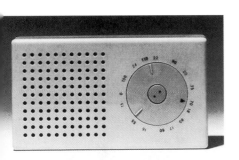

Pocket receiver T 3/T 31 (1958)
포켓 라디오 T 3/T 31(1958).

Pocket receiver T 4 (1959)
포켓 라디오 T 4(1959).

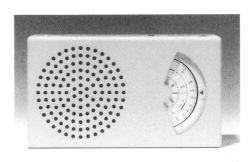

Pocket receiver T 41 (1962)
포켓 라디오 T 41(1962).

With the T 3 and its successors, the on/off switch and volume control were sensibly recessed. With the T 3 you could select your station with a circular disc. In later models this disc was hidden and a small window indicated the selected station. With the third model in the series, the T 41, which had three wavelengths, we chose an almost semicircular window display that revealed a larger portion of the scale.
In 1959 Braun introduced a miniaturised record player for the 45rpm records common at the time. The record was placed on the appliance and played from below. The record player's proportions were exactly oriented around the pocket receiver so both appliances could be fastened together with a handle allowing the user to carry a mobile record player around in his or her hand – it was a forerunner of the international hit called the Walkman. In their time, the Braun pocket radio and the TP 1/2 combination were absolute innovations.

T 3와 여러 후속 기기에서 전원 스위치와 음량 조절부는 오목한 홈 안에 깔끔히 배치되었다. T 3에서는 납작한 원판으로 방송국을 선택할 수 있었다. 후속 기기에서는 이 원판이 감춰지고 선택된 방송국을 표시하는 작은 창이 생겼다. 이 시리즈의 세 번째 모델인 T 41은 주파수 대역이 세 가지였기에 우리는 거의 반원형인 표시창을 채택해서 눈금이 보이는 면적을 넓혔다.

1959년 브라운은 당시 주류였던 45회전 레코드판 전용의 소형 레코드플레이어를 선보였다. 기기 위에 레코드판을 얹고 아래쪽에서 재생하는 방식이었다. 레코드플레이어의 크기가 포켓 라디오와 딱 맞게 만들어졌기에 사용자는 손잡이로 두 기기를 묶어서 가지고 다니며 휴대용 레코드플레이어로 사용할 수 있었다. 워크맨이라는 세계적 히트 상품의 선조 격이라 할 만한 제품이었다. 당시 브라운 포켓 라디오와 TP 1/2의 조합은 엄청난 혁신이었다.

Alongside the small pocket receivers there were also the larger, more powerful portable radios transistor 1 (1956) and T 52 (1961). Braun had been producing wireless portable radios since the mid-1930s, but back then they were the size and weight of small suitcases. It took until the advent of transistor technology, a quarter of a century later, for us to be able to produce genuinely compact portables. It was an interesting challenge and with hindsight, some 60 years later, I still find the results acceptable. The operating elements are on a small face at the top and the dial is situated on the front. There is a leather carry strap and device casing comprised of two plastic shells. The subsequent model, the T 52, had all the operating elements situated on top – a solution that became definitive for years in portable radio design. This arrangement also allowed the device to be used as a car radio. For this it was placed in a holder and could be removed when you got out

소형 포켓 라디오와 더불어 좀 더 크고 기능이 많은 휴대용 라디오인 트랜지스터 1(1956)과 T 52(1961)도 있었다. 브라운은 1930년대 중반부터 휴대용 무선 라디오를 생산해왔지만, 당시 제품은 크기와 무게 면에서 소형 서류 가방과 비슷했다. 그로부터 사반세기가 지나 트랜지스터 기술이 등장한 뒤에야 우리는 정말로 작은 휴대용 기기를 생산할 수 있었다. 그건 흥미로운 도전이었고, 그 결과물은 60여 년이 지난 지금 내가 돌이켜봐도 꽤 괜찮아 보인다. 조작부는 상단의 좁은 면에, 다이얼은 전면에 배치되어 있다. 이동용 손잡이는 가죽으로, 케이싱은 플라스틱 외피 두 쪽으로 만들어졌다. 후속 모델인 T 52에서는 모든 조작 요소가 상단에 배치되었는데, 이러한 해법은 오랫동안 휴대용 라디오 디자인의 표준이 되었다. 이런 배치 덕분에 이 기기는 차량용 라디오로도 활용될 수 있었다. 차 안에서 사용할 때는 거치대에 끼워두었다가 차에서

Portable transistor radio T 521 (1962)

휴대용 트랜지스터라디오 T 521(1962).

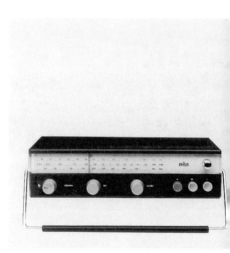

Blow heater H 1 with tangential fan (1959)
탄젠셜 팬이 달린 온풍기 H 1(1959).

The handle is also used as support
손잡이는 받침대로도 쓰인다.

Portable transistor T 2 (1960): All operating elements were arranged on the top.
휴대용 트랜지스터 T 2(1960). 모든 조작 요소는 상단에 배치되었다.

of the car. This solution has become relevant again today for theft prevention, but back then it was because many buyers simply could not afford an additional radio for their cars.

내릴 때는 빼는 방식이었다. 오늘날 이 방식은 도난 방지 면에서 다시금 유의미해졌지만, 당시에는 그저 많은 소비자가 차량용 라디오를 따로 구매할 여유가 없었기에 사용한 방법이었다.

Rooms and Units
공간과 가전

The relationship between the high-quality, mostly Bauhaus-influenced architecture of the 1950s and the new Braun design of the time is unmissable. It is particularly clear with the music systems that became defining interior elements. It was no coincidence that the model apartments at the 1957 international building exhibition 'interbau' in Berlin were

대개 바우하우스의 영향을 받은 1950년대의 고품질 건축과 그 무렵의 새로운 브라운 디자인 사이에는 매우 뚜렷한 관계가 있다. 이 점은 인테리어에서 핵심적 요소로 떠오른 음향 기기 부문에서 특히 두드러진다. 1957년에 열린 베를린 국제 건축 전시회 '인터바우'에서 견본 주택들이 거의 예외 없이 브라운 가전으로 채워진 것은 절대 우연이 아니다. 당시 브라운의 디자인 및 홍보

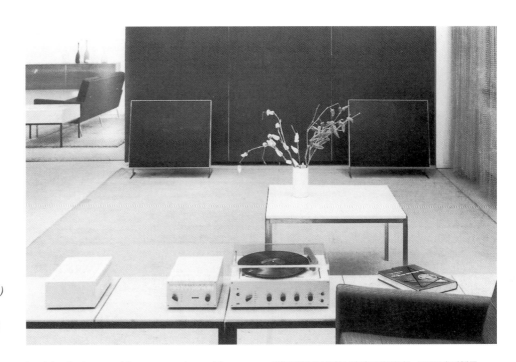

Studio 2 (1959) with loudspeaker LE 1 (1969) in the Knoll showroom in Wiesbaden.
비스바덴의 놀 전시장에 놓인 스튜디오 2(1959)와 스피커 LE 1(1969).

furnished, almost without exception, with Braun appliances. Dr Fritz Eichler was responsible for design and communication at Braun at the time and described this affinity in a 1963 letter to Wilhelm Wagenfeld: "The new radio appliances should sit well in good, modern apartments; they should blend in in a pleasant and self-evident manner". Fritz Eichler also cited contemporary furniture such as those from Florence Knoll and Charles Eames as reference points for Braun design "Our systems", he wrote, "were [conceived] for people who want their interiors to be simple, tasteful and practical, not filled with set decoration for unfulfilled daydreams".

책임자였던 프리츠 아이클러 박사는 1963년 빌헬름 바겐펠트에게 보낸 편지에서 이 밀접한 관계에 대해 다음과 같이 썼다. "새로운 라디오 기기는 현대적인 고급 아파트에 잘 어울려야 합니다. 기분 좋고 자연스러운 방식으로 녹아들어야 한다는 뜻이죠." 프리츠 아이클러 또한 브라운 디자인이 플로렌스 놀(미국의 건축가 겸 가구 디자이너—옮긴이)과 찰스 임스(미국의 건축가 겸 제품 디자이너—옮긴이)의 작품 같은 현대적 가구를 지침으로 삼을 필요가 있다고 말했다. 그는 이렇게 썼다. "우리 시스템은 이뤄지지 않은 백일몽을 위한 무대 장식이 아니라 단순하고 고상하며 실용적인 공간을 원하는 사람들을 위해 고안되었다."

Modules
모듈

From the end of the 1950s onwards, Braun developed specialised systems for the purest high-quality sound reproduction and paved the way for high fidelity in Germany. Our design concepts for these first hi-fi systems were completely new and had a high degree of credibility. They influenced design in this product segment in an enduring manner that has not changed to this day. We designed the separate function areas – record player, amplifier, radio, etc. – as individual appliances. These building blocks had the same dimensions, which meant they could be arranged side by side or stacked on top of one another.

1950년대 말부터 계속해서 브라운은 원본에 가장 가까운 음질의 재현을 위한 전문 장비를 개발해 독일 하이파이 시장의 선구자가 되었다. 이런 초기 하이파이 음향 기기를 위해 우리는 완전히 새로우면서도 신뢰도 높은 디자인 콘셉트를 개발했다. 오늘날까지 기본적으로 거의 달라지지 않은 이 콘셉트는 해당 부문의 제품 디자인 전반에 지속적 영향을 미쳤다. 우리는 레코드플레이어, 앰프, 라디오 등 각각의 기능부를 개별 기기로 만들었다. 각 모듈은 크기가 전부 같았으며, 이는 곧 모든 기기를 나란히 놓거나 겹쳐 쌓을 수 있다는 뜻이었다.

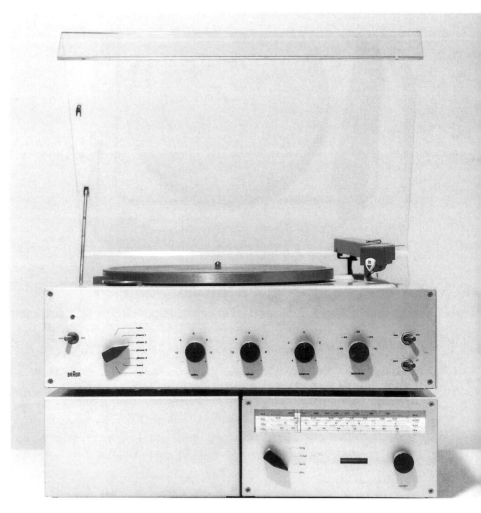

The first Braun hi-fi system was one of the first hi-fi systems ever produced. The studio 2 system comprised: the CS 11 control unit, the CV 11 amplifier and the CE 11 tuner.

브라운의 첫 하이파이 기기는 세계 최초로 생산된 하이파이 기기 중 하나였다. 스튜디오 2 시스템은 컨트롤 유닛 CS 11, 앰프 CV 11, 튜너 CE 11로 구성되었다.

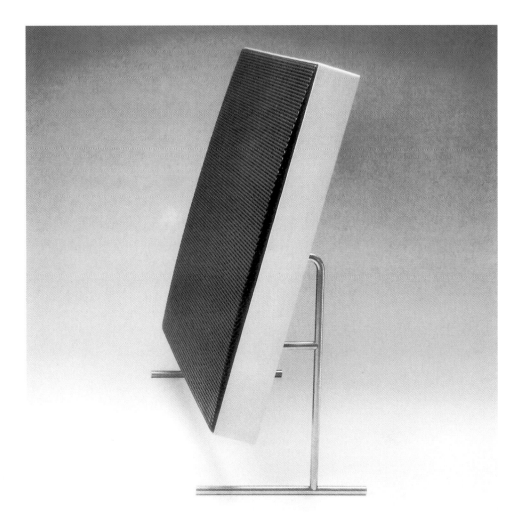

The electrostatic loudspeaker LE 1 was produced under licence by Quad and had impressive sound quality.

음질이 매우 뛰어났던 정전식 스피커 LE 1. 퀴드(영국의 하이파이 오디오 브랜드—옮긴이)와의 라이선스 계약으로 생산되었다.

The arrow-shaped wavelength switch clearly indicates both function and operation.
화살촉 모양의 주파수 대역 선택 스위치는 기능과 작동법을 한눈에 보여준다.

Another advantage of this concept was that you could buy the modules individually and put together your own system step by step. The hi-fi units were thus designed in strict cuboid forms. The casings were made of bevelled sheet steel and the fronts from brushed aluminium. The operating elements – which were cylindrical knobs and directional switches – were designed and arranged with great care. We paid particular attention to the product graphics and a clear, easy to understand labelling of the individual operating elements. For this we used a screen-printing technique that was newly invented at the time.

Our innovative design was also visible in the Braun LE 1 electrostatic speakers from 1960. They had a large, very light membrane covering the whole surface, which produced an impressively clear and transparent sound – perfect for the genres of music that we loved listening to at the time: jazz, and also Baroque.

이 콘셉트의 또 다른 장점은 각 모듈을 따로 사서 자신만의 음향 시스템을 차근차근 구축할 수 있다는 점이었다. 그래서 하이파이 유닛들은 딱 떨어지는 직육면체 형태로 디자인되었다. 몸체는 모서리를 다듬은 강판으로, 앞면은 브러시 질감 처리된 알루미늄으로 제작되었다. 원통형 노브와 화살표 모양 스위치로 구성된 조작부는 세심한 고려를 거쳐 디자인되고 배치되었다. 우리는 특히 제품의 그래픽에 신경을 썼고, 각 조작 요소에 명확하고 이해하기 쉬운 표식을 붙이려 했다. 이를 위해 당시 새로 개발된 기술인 스크린 인쇄 기법을 사용했다.

브라운의 혁신적 디자인은 1960년에 나온 브라운 LE 1 정전식 스피커에서도 여실히 드러났다. 크고 아주 기내운 막으로 전면이 덮인 이 스피커는 음질이 놀라울 만큼 깨끗하고 투명했기에 재즈나 바로크 등 당시 사람들이 즐겨 듣던 장르의 음악에 딱 맞았다.

Systems
시스템 가전

The audio 1 control unit from 1962 represented a milestone in hi-fi development for a number of reasons. Transistor technology made it possible to do without valves completely, even in a powerful electrical appliance such as this. Thus we were able to achieve a height of just 11 centimetres. This meant that the slim top of the module was both easy on the eye and easy to handle. It could also be used better than with the SK 4 for the arrangement of the operating elements. It has often been commented upon that all these elements – from the dials, knobs and switches to the retaining screws – were carefully designed and arranged, and it is true that a lot of brainpower, as we would say today, went into this interface. The aim was to make a unit that was simple, easy and pleasant to operate. As with other earlier, and later, appliances, the thorough, careful design, right down to the

1962년에 나온 오디오 1 컨트롤 유닛은 여러 이유로 하이파이 오디오 발전의 이정표가 된 제품이었다. 트랜지스터 기술의 등장으로 밸브를 전혀 쓰지 않고도 이 제품처럼 강력한 전자 기기까지 만들 수 있게 되었다. 그 덕에 우리는 고작 11센티미터라는 두께를 실현할 수 있었는데, 이는 모듈의 상단이 좁아져 보기에도 좋고 다루기도 쉬워졌다는 뜻이었다. 조작부의 배치 덕분에 SK 4와 함께 쓰기도 더 편해졌다. 이 제품은 다이얼과 노브, 스위치에서 고정 나사에 이르는 모든 구성 요소의 디자인과 배치가 빈틈없다는 평을 자주 듣고, 실제로 이 인터페이스 개발에는 요즘 말하는 정신노동이 엄청나게 들어갔다. 우리의 목표는 간단하고 쉽고 기분 좋게 조작할 수 있는 기기를 만드는 것이었다. 이전과 이후에 나온 다른 제품과 마찬가지로 아주 작은 부분까지 철저하고 세밀하게 고려한 데는 디자인으로 뛰어난 음질을 드러내려는 의도도 있었다. 그 결과 이 하이파이 오디오 시스템은 크게 호평받았고, 수많은 아류작이 뒤따랐다.

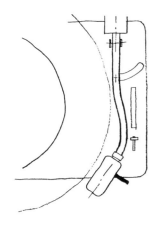

Sketch for the pick-up arm of audio 1
오디오 1의 톤 암 스케치.

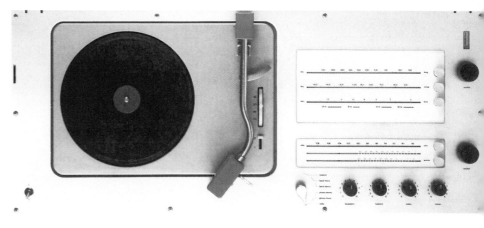

audio 1 (1962) – the first fully transistorized control unit

오디오 1(1962). 최초로 트랜지스터만 사용된 컨트롤 유닛이다.

Sketches for the operational switch
기능 선택 스위치의 스케치.

details, also intended to reflect the high sound quality as well. As a result the audio hi-fi system reaped praise and imitators like no other.

Our aim at the time was to develop a sound system around the audio unit – tape player, record player and control unit, as well as a television and speakers. The idea was that you could customise your own system. The proportions were of course harmonised accordingly. The modules could be placed side-by-side or stacked in a tower, they could even be wall-mounted.

당시 우리는 오디오 유닛을 중심으로 테이프 플레이어와 레코드플레이어, 컨트롤 유닛뿐 아니라 TV와 스피커까지 포함하는 음향 시스템 개발을 목표로 삼았다. 사람들이 자신만의 시스템을 꾸릴 수 있게 하자는 것이었다. 물론 제품의 크기는 서로 어울리도록 조절했다. 각 모듈은 나란히 놓거나 차곡차곡 쌓을 수 있었고, 심지어 벽에 거는 것도 가능했다.

이후 줄곧 나는 크론베르크에 있는 우리집 작업실 벽에 이런 음향 기기를 걸어두었다(40~41쪽 사진 참조). 이 유닛들의 크기는 내가 디자인한 비초에 (606) 벽 선반이나 비저 선반(스위스 디자이너 울리히 비저가

Reflections on the assembly of various possible components.

다양한 구성 요소 조합의 가능성 고찰.

empfangsgerät
ts 45

bandgerät
tg 60

phonolaufwerk
p 400

television
tv 10

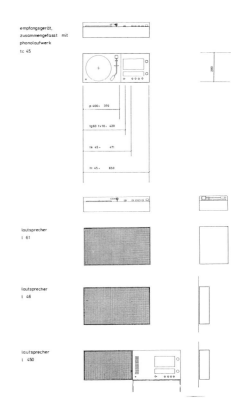

empfangsgerät,
zusammengefasst mit
phonolaufwerk
tc 45

p 400 · 370

tg60 tv10 · 420

ts 45 · 471

tc 45 · 650

lautsprecher
l 61

lautsprecher
l 46

lautsprecher
l 450

Design study of a TV set with rotating screen

스크린 회전식 TV의 디자인 시제품.

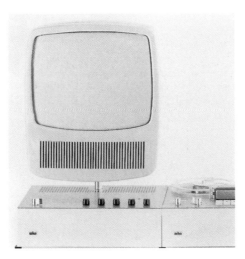

I have had such a wall-mounted system in my office in my house in Kronberg ever since (see pages 40 and 41). The units also fitted into the Vitsoe (606) shelving system that I designed, as well as the Wieser and String shelf systems. The initial concepts for this audio system came from Hans Gugelot and Herbert Lindinger at the Ulm School of Design. But, in the end, Braun did not to produce all of the planned modules. The company's first tape player, the TG 60, came onto the market in 1963. This was followed in 1965 by the FS 600 television, which fit the audio system. Over the years there were a number of successor units to the audio 1 (audio 2 / audio 250 / audio 300). They were aesthetically much the same but offered better sound. The audio 2 came with a newly developed, better integrated record player.

디자인한 선반 시스템—옮긴이), 스트링 선반(스웨덴 가구 회사 스트링의 선반 시스템—옮긴이)과도 잘 맞는다. 이 오디오 시스템의 초기 콘셉트를 내놓은 것은 울름 조형대학의 한스 구겔로트와 헤르베르트 린딩거였다. 하지만 브라운은 결국 계획했던 모듈을 전부 만들지는 않았다. 브라운의 첫 번째 테이프 플레이어 TG 60은 1963년에 출시되었다. 1965년에는 음향 시스템에 맞는 TV인 FS 600이 그 뒤를 따랐다. 이후 여러 해에 걸쳐 오디오 1의 후속작(오디오 2 / 오디오 250 / 오디오 300)도 나왔다. 이 제품들은 미적 면에서 거의 똑같았으나 음질이 개선되었다. 오디오 2에는 기기에 더 매끄럽게 통합되도록 새로 개발한 레코드플레이어가 장착되었다.

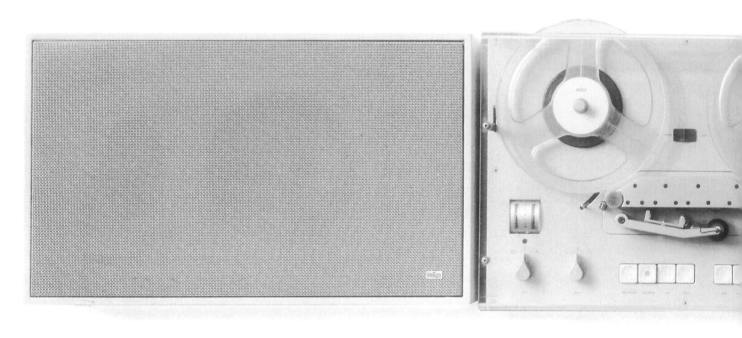

Wall-mounted audio components:
control TS 45, tape recorder TG 60 and
slim loudspeaker L 450

오디오 콤포넌트 컨트롤 유닛 TS 45, 테이프 레코더 TG 60,
슬림형 스피커 L 450을 벽에 걸어 설치한 모습.

Sketches for a wall assembly
벽걸이 구성 관련 스케치.

All of the audio modules had sheet steel cas-ings in white or very dark grey. The cover panel was aluminium and the controls were light or dark grey, except the power switch, which, like all Braun hi-fi appliances that fol-lowed, was green. Colour was always used extremely sparingly and then only to provide information.

모든 오디오 모듈 케이싱은 흰색 또는 아주 짙은 회색 강판으로 만들어졌다. 덮개 패널은 알루미늄이었고, 제어 장치는 연회색 또는 진회색이었으며, 이후 출시된 모든 브라운 하이파이 기기에 적용된 대로 전원 스위치만 녹색이었다. 색상은 항상 극히 제한적으로, 또 정보 제공의 목적으로만 사용되었다.

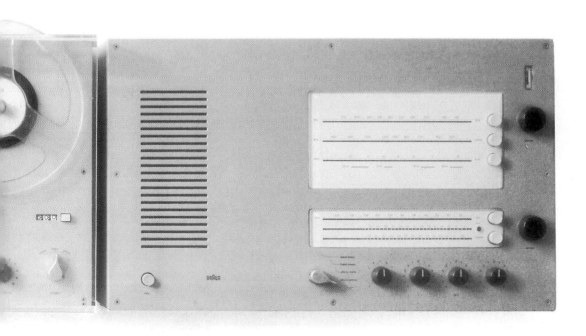

A special base was constructed for the audio system – here with an audio 2, tape recorder TG 60 and the TV set FS 600.

오디오 시스템을 위해 제작된 전용 받침대. 사진의 제품은 오디오 2, 테이프 레코더 TG 60, TV 수상기 FS 600이다.

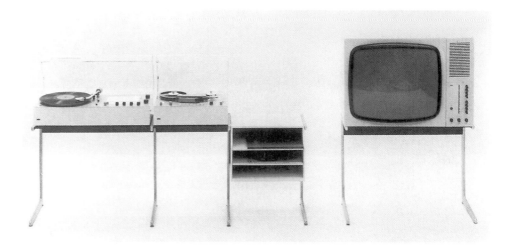

As with all previous and subsequent models, the audio series had a smooth, uncluttered back side, so that it could be situated free-standing in a room. With the audio 2 the connections were concealed on the system's underside, allowing the TS 45 control module to be hung on the wall like a picture.

이전과 이후의 모든 기기와 마찬가지로 오디오 시리즈는 뒷면이 매끄럽고 깔끔해 방 안 어느 위치에 놓아도 문제가 없었다. 오디오 2의 전선 연결 부위는 아래쪽에 숨겨져 있었기에 TS 45 컨트롤 모듈은 액자처럼 벽에 걸어둘 수 있었다.

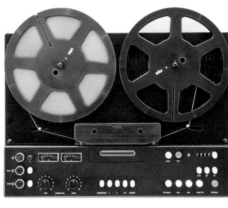

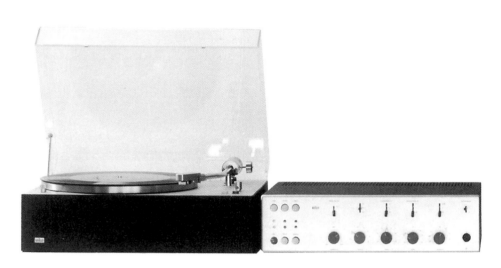

Hi-fi modular unit studio 1000 (1965)
Hi-fi tape recorder TG 1000 (1970)
하이파이 모듈식 유닛 스튜디오 1000(1965).
하이파이 테이프 레코더 TG 1000(1970).

High Fidelity
고품질 음향 기기

In the early 1960s, hi-fi technology continued to develop at a rapid pace. In 1965 Braun introduced a new, larger, modular system called the studio 1000. It took uncompromising advantage of all the technical possibilities available and had excellent sound quality for its time. The design was developed further as well. The studio 1000 heralded the beginning of the era of the black hi-fi system. All surfaces, except the front, were coated in a slightly lightened black structured paint finish.

The dark colour made the units appear more dense and compact and indicated their high technical capabilities. The studio 1000 modules also had aluminium front plates with rounded edges – a solution that we were able to realise for the first time in a good enough quality. The tuning knobs were large and easy to grip and the design of the switches and knobs, as well as placement of various elements, was reworked in even greater detail.

1960년대 초반에는 하이파이 기술이 급속도로 발전했다. 1965년 브라운은 새롭고 더 큰 모듈식 음향 시스템인 스튜디오 1000을 내놓았다. 그때까지 나온 모든 기술적 가능성을 최대한 활용해 당시 기준에선 놀랍도록 뛰어난 음질을 선보인 제품이었다. 디자인 또한 한층 더 발전했다. 스튜디오 1000은 검은색 하이파이 오디오 시대의 시작을 알렸다. 앞면을 제외한 모든 표면은 검정에 가까운 진회색 페인트로 질감이 느껴지게 마감되었다.

짙은 색상 덕에 기기는 더욱 밀도 있고 탄탄해 보였고, 뛰어난 기술 성능까지 은근히 드러났다. 스튜디오 1000의 알루미늄 앞판은 모서리도 둥글려졌는데, 이는 우리가 처음으로 꽤나 만족스러운 품질로 구현해낸 마감 방식이었다. 회전 노브는 큼직하고 잡기 쉬웠으며, 스위치와 노브의 디자인은 물론 각종 요소의 배치가 한층 세심하게 재정비되었다.

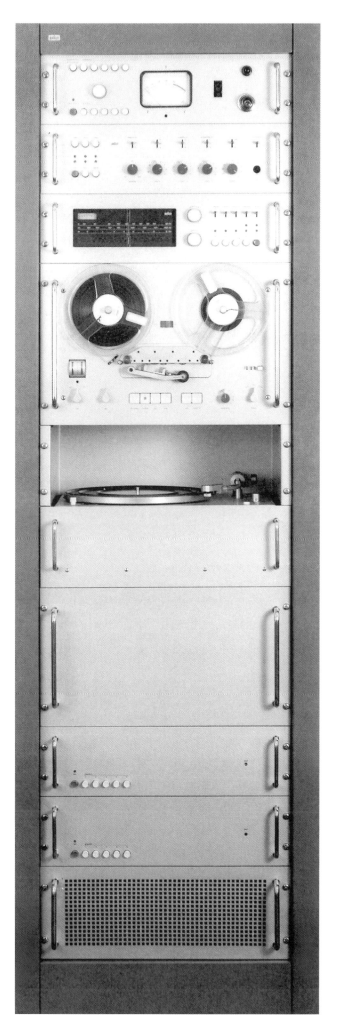

Hi-fi Ela system EGZ (1969) for professional use
전문가용 하이파이 엘라 시스템 *EGZ(1969)*.

Design study of an oscillograph
오실로그래프의 디자인 시제품.

Educational Game Design
교육용 완구 디자인

For most people electronic and even electrical appliances are just 'black boxes'. You have absolutely no idea anymore about what happens inside. As a leading manufacturer of electronic appliances in the 1960s, Braun felt it would be both interesting and important to

사람들은 대부분 전자제품, 심지어 전기 기구를 그저 '블랙박스'로 여긴다. 기계 안에서 무슨 일이 일어나는지 이제 더는 전혀 모른다는 뜻이다. 1960년대 가전 제조업의 선두주자로서 브라운은 일련의 간단한 실험을 통해 기본적 전자기학 지식을 전달하는 교육용 완구를

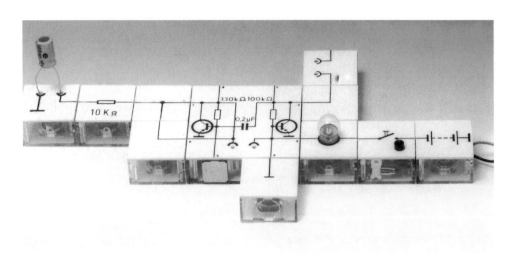

Example of one of the experimental circuits that could be assembled with the Lectron.
렉트론으로 조립 가능한 실험 회로의 예시.

develop an educational game that communicated a basic knowledge of electronics via a series of simple experiments. The resulting Lectron experimenting and learning system, that was introduced in 1969, was brand-new in terms both concept and design. It was designed in close collaboration with electronic engineers, educators and communication experts and our brief was the development

개발하는 것이 흥미로운 동시에 중요한 일이라고 판단했다. 그 결과로 1969년 출시된 실험 학습 세트인 렉트론은 개념과 디자인 양쪽에서 획기적이었다. 우리는 전자공학 기사, 교육 관계자, 의사소통 전문가 들과 긴밀히 협업해 이 제품을 디자인했고, 우리 방침은 단순하고 이해하기 쉬우며 활용 범위가 넓은 동시에

Design for an electromechanical learning and experimenting toy with the working title: "The Way to the Button" (not produced).
'버튼으로 가는 길'이라는 가칭으로 개발되었던 전기 기계 학습 및 실험용 장난감의 디자인(미생산).

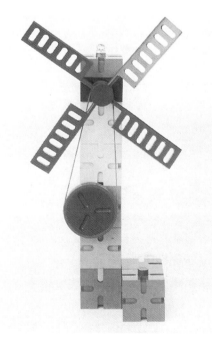

of an educational toy that had to be simple, easy to understand, versatile and robust all at once. It was intended to encourage children and teenagers to experiment in a creative and playful way.

튼튼한 교육용 완구의 개발이었다. 개발 의도는 아동과 청소년이 창의적이고 재미있는 방식으로 실험을 즐길 수 있게 하는 것이었다.

The Lectron included electronic modules and a comprehensive booklet for experiments.

렉트론에는 각종 전자 모듈과 다양한 실험이 담긴 책자가 포함되었다.

The system had building blocks that contained transistors, capacitors, resistors or diodes that you could use to build circuits by joining them on a metal plate. The building blocks were small cubes made of transparent plastic. Their white surfaces showed the function of each block and illustrated the direction of current with informative graphics.

In 1967, a couple of years earlier, we designed a similar game system that didn't make it into production. The theme here was the combination of electricity and mechanics that would enable pre-school children to build a multitude of electromechanical constructions from a few simple elements. The plan was to provide functional building blocks, such as motors and drives, and additional or connecting elements, such as gear wheels. All the building blocks could be plugged into one another. As with the Lectron, the design's main task was to create a toy that was very simple and easy to understand; almost abstract, yet simultaneously stimulating and exciting to the imagination.

완구 세트에는 금속판 위에서 이어 붙여 회로를 구성할 수 있게끔 트랜지스터, 축전기, 저항기, 다이오드 등을 넣어 만든 블록이 들어 있었다. 투명 플라스틱으로 만들어진 작은 정육면체 블록이었다. 흰색 윗면에는 정보 그래픽으로 각 블록의 기능과 전류 방향이 표시되었다.

이보다 2년 전인 1967년에 우리는 비슷한 완구 세트를 디자인했으나 생산까지는 가지 못했던 적이 있었다. 이 시제품의 취지는 전기와 역학을 조합해서 취학 전 어린이들이 간단한 부품 몇 가지를 활용해 전기로 작동하는 여러 기계를 조립해보게 하는 데 있었다. 이를 위해선 모터와 구동 장치 같은 기능 블록, 톱니바퀴 같은 추가 또는 연결 부품이 제공될 예정이었다. 모든 블록은 서로 조립될 수 있어야 했다. 렉트론 때 그랬듯 이 디자인의 주요 과제는 거의 추상적일 정도로 지극히 단순하고 이해하기 쉬운, 그러면서도 흥미와 상상력까지 동시에 자극하는 장난감을 만드는 것이었다.

The World Receiver
월드 리시버

Design study for a portable TV set:
TV 1000 (1965)
휴대용 TV 수상기인 TV 1000 (1965) 시제품.

With the World Receiver, Braun created a whole new species. The name was as new as the concept for this portable device that was considered by some to be one of the most successful designs of the decade. It had an entirely unmistakable design, a 'face', that radiated fascination, yet it was still consistently designed right down to the tiniest detail to optimally fulfil its function. Introduced in 1963, the T 1000 World Receiver was a high performance radio receiver for all wavelengths. It was often used for short-wave reception but it could also, with additional parts, be used as a navigation instrument. As a portable instrument, the T 1000 needed to be as compact and self-contained as possible, but as a world receiver it needed a very large scale and numerous control elements. Our task was to make the device as self-explanatory as possible. The user should be able to understand it straight away and operate it with confidence. An important element was the foldaway wavelength switch situated on the right side. The operating panel could also be covered with a protective flap. The T 1000 World Receiver, used and treasured for years by aficionados, was to be the last portable that Braun developed.

브라운이 내놓은 월드 리시버는 완전히 새로운 유형의 제품이었다. 일부 사람들이 1960년대 최고의 성공적 디자인으로 꼽기도 하는 이 휴대용 기기는 콘셉트뿐 아니라 이름조차 생소했다. 이 제품은 뚜렷한 매력을 뿜어내는 '얼굴' 부분의 디자인이 눈에 확 띄었지만, 동시에 가장 작은 부분까지 최적의 기능을 해내도록 일관성 있게 디자인되었다. 1963년에 출시된 월드 리시버 T 1000은 모든 주파수 대역에 대응하는 고성능 라디오 수신기였다. 대개는 단파 수신용으로 쓰였으나 추가 장치를 달면 항해용 장비로도 사용 가능했다. 휴대용 기기인 만큼 T 1000은 가능한 한 작고 거추장스럽지 않아야 했지만, 광대역 수신기인 만큼 큰 주파수 표시창과 수많은 조작 스위치가 필요했다. 우리는 별도의 설명이 필요 없는 기기를 만드는 데 최대한 초점을 맞췄다. 사용자는 한눈에 작동법을 이해하고 자신 있게 기기를 조작할 수 있어야 했다. 특히 중요한 요소는 접었다 펼 수 있게 만들어 우측면에 배치한 주파수 대역 전환 스위치였다. 조작 패널은 보호 덮개를 닫아 가릴 수도 있었다. 오랫동안 애호가들에게 사랑받으며 사용되었던 월드 리시버 T 1000은 브라운이 개발한 마지막 휴대용 기기가 되었다.

World receiver T 1000 (1963): portable units
for radio and telecommunication
라디오와 무선통신이 가능한 휴대형 유닛인 월드 리시버
T 1000 (1963).

Preliminary sketch for the wavelength switch
주파수 대역 전환 스위치의 초기 스케치.

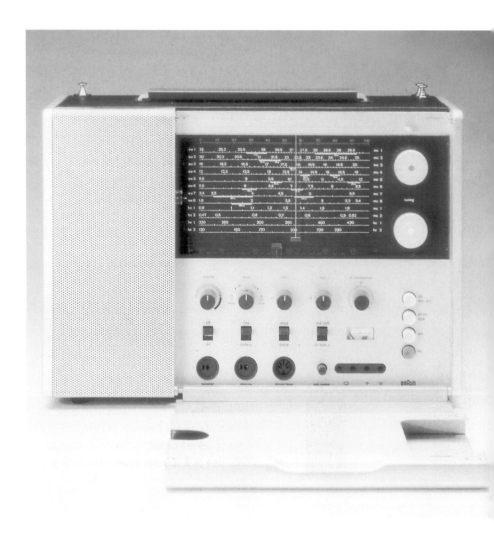

The integral Studio System

The hi-fi control units from the regie 500 (1968) up to the regie 550 d (1978) were all ten centimetres high. Our aim in the development of the next generation of high performance sound systems was to halve this height. All the components were arranged on a single circuit board so that the unit could be essentially as flat as a circuit board plus casing – which is about five centimetres. In 1978 no other hi-fi unit with comparable capacity and performance was as compact as this. The integral Studio System comprised the RS 1 control unit, and the PC 1 combination record player and cassette deck. The system could be stacked or arranged side by side. The controls were grouped together on the control unit's front panel.

통합형 스튜디오 시스템

레지 500(1968)에서 레지 550 d(1978)까지 이어지는 하이파이 컨트롤 유닛들의 높이는 모두 10센티미터였다. 차세대 고성능 음향 시스템 개발에서의 우리 목표는 이 높이를 절반으로 낮추는 것이었다. 우리는 모든 부품을 회로판 한 장에 배치함으로써 유닛 전체가 회로판과 케이스를 합친 두께, 즉 5센티미터 정도로 얇아지게 했다. 1978년 당시 출력과 성능이 비슷한 수준인 하이파이 유닛 가운데 이 정도로 얇은 제품은 하나도 없었다. 통합형 스튜디오 시스템은 컨트롤 유닛 RS 1, 레코드플레이어와 카세트 데크 복합기기 PC 1으로 구성되었다. 각 유닛은 위로 쌓을 수도, 나란히 놓을 수도 있었다. 조작 스위치들은 컨트롤 유닛의 전면 패널에 한데 모인 형태로 배치되었다.

Drawing: studiomaster loudspeaker column
기둥형 스피커 스튜디오마스터의 시안.

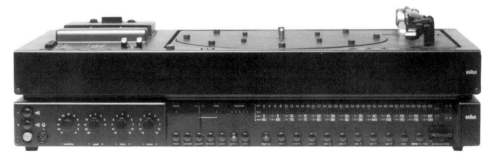

Hi-fi integral Studio System (1977)
통합형 하이파이 스튜디오 시스템(1977).

studiomaster 2150 loudspeaker column (1979)
기둥형 스피커 스튜디오마스터 2150(1979).

An additional important design of the late 1970s was the studiomaster 2150 speaker tower (1979), whose concept was also totally new. The main reasoning behind the design was to organise the large volume capacity needed for the bass speaker in a tall, narrow column. The six loudspeakers were stacked on top of one another with the low and mid-tone speakers protected by mesh cages. This idea of a speaker tower continues to inspire the designs of other manufacturers to this day.

1970년대 후반의 또 다른 중요 디자인으로는 콘셉트 면에서 완전히 새로웠던 타워형 스피커 스튜디오마스터 2150(1979)이 있다. 이 디자인에 담긴 기본 아이디어는 베이스 스피커에 필요한 큰 출력량을 길고 날씬한 기둥에 갈무리해 집어넣는 것이었다. 이를 위해 스피커 여섯 개를 차곡차곡 쌓았고, 저음부와 중음부 스피커는 그물망으로 감싸 보호했다. 타워형 스피커라는 아이디어는 오늘날까지도 다른 제조사들의 디자인에 계속해서 영감을 주고 있다.

In 1980, more than 30 years ago, we developed a concept for what turned out to be Braun's last hi-fi system. The principal design and construction of this system has remained convincing until today. The individual units were consequently designed as building blocks with the same proportions.

30여 년 전인 1980년에 우리는 브라운의 마지막 하이파이 시스템이 된 기기의 콘셉트를 내놓았다. 이 시스템의 주요 디자인과 만듦새는 오늘날에도 여전히 통할 만한 수준이다. 각 유닛은 동일한 크기의 구성 요소로 일관성 있게 디자인되었다.

The modules are designed as closed bodies with slanting front panels.
각 모듈의 몸체는 닫힌 구조로, 앞면은 비스듬하게 각진 형태로 디자인되었다.

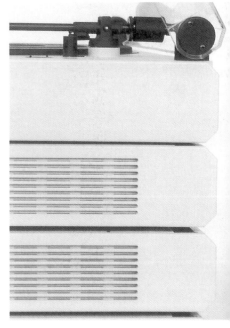

The units can be stacked or laid side by side. The modules' bodies are sealed and angled at the front, which makes them appear even slimmer. Each element's design and positioning follows a clear order and seldom-used elements are hidden behind flaps. The backs of the units are smooth, since all the outputs are also concealed by flaps. A specially designed pedestal allows the atelier system to stand freely in the middle of a room.

In 1990, after nearly six decades, Braun bade farewell to the world of sound reproduction completely with a limited 'Last Edition' of the atelier system.

유닛들은 위로 쌓거나 나란히 놓을 수 있었다. 모듈의 몸체는 완전히 닫힌 구조였고, 앞면은 각진 형태라 두께가 한층 더 얇아 보였다. 각 요소의 디자인과 배치는 엄밀한 규칙을 따랐고, 잘 쓰이지 않는 요소는 덮개 아래에 감춰졌다. 외부 단자 또한 전부 덮개로 가려졌기에 기기 뒷면은 깔끔했다. 특별 제작된 전용 받침대 덕분에 아틀리에 시스템은 방 안 한가운데에 따로 놓아도 문제없었다.

거의 60년이 지난 뒤인 1990년, 브라운은 한정판 아틀리에 시스템 '라스트 에디션'을 내놓으며 음향 기기 업계에 영영 작별을 고했다.

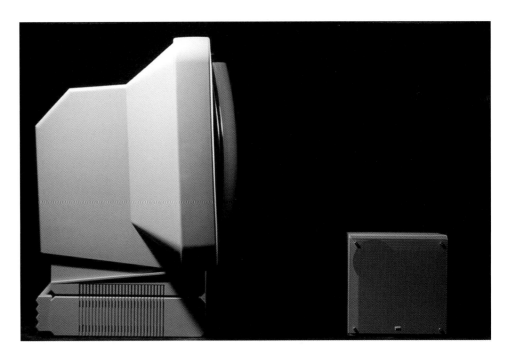

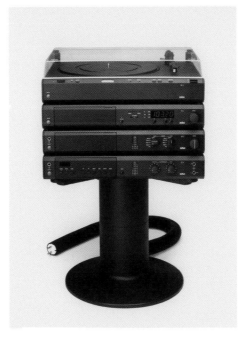
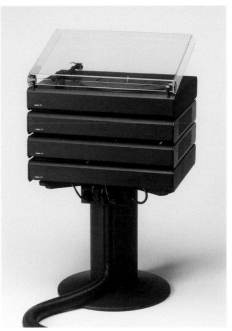

49

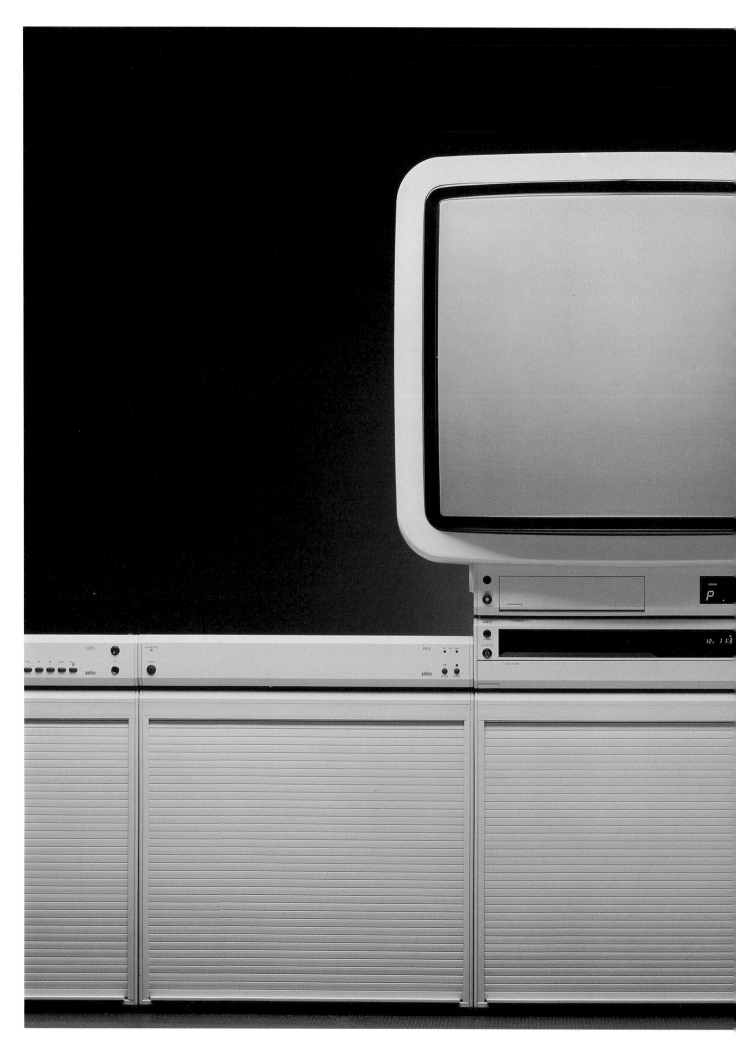

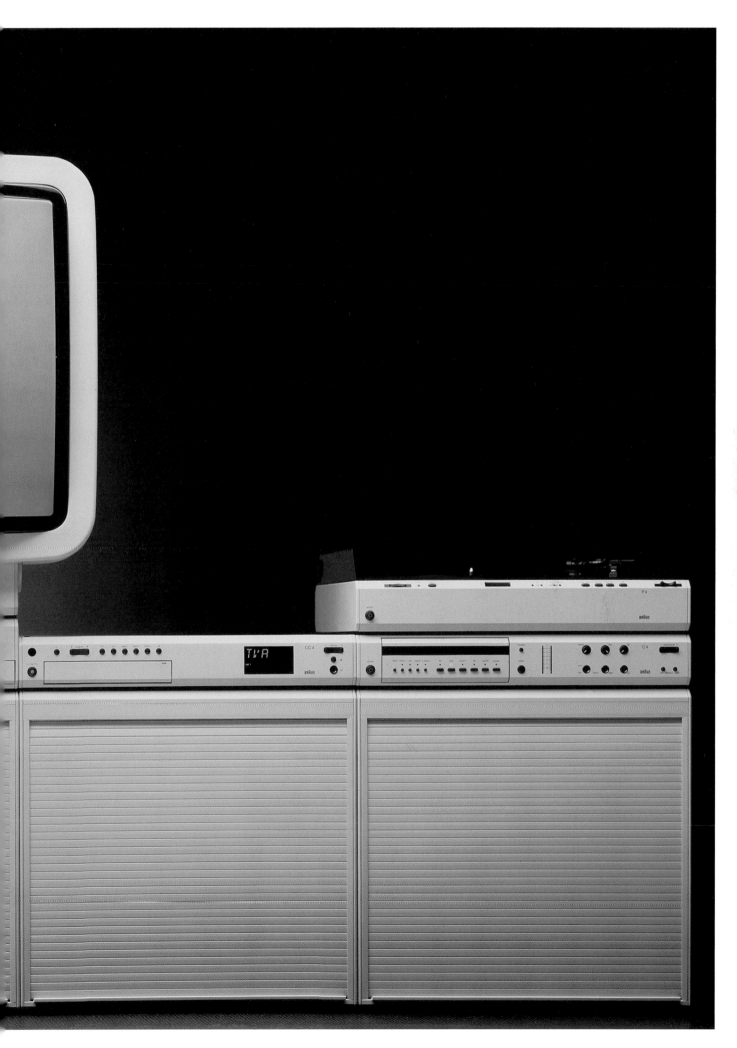

51

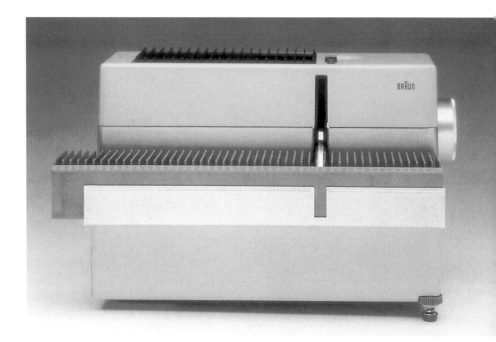

Slide projector D 40 (1961) with open magazine
개방형 필름 투입 장치가 달린 슬라이드 프로젝터 D 40 (1961).

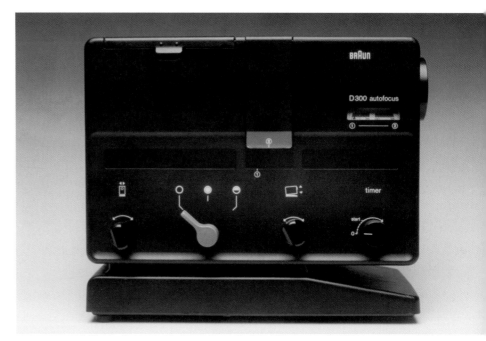

Slide projector D 300 (1970)
슬라이드 프로젝터 D 300 (1970).

Photography and Projection Units
사진 · 영사 기기

For more than 20 years we were involved in the design of projectors, film cameras and electronic flash guns. Our first slide projector, the PA 1/2, was produced in 1956 and the last Braun photographic equipment came onto the market in the early 1980s.

In retrospect I think it is a remarkable achievement that our designs for projectors, flashguns and cameras had such a strong direct influence on the creation of functional and shapely product types in this category. The Braun flashguns, projectors and Super 8 cameras, marketed under the name of Braun Nizo, were without doubt innovative, with high performance and quality. For decades Braun was one of the most important manufacturers worldwide of such products.

20여 년 동안 우리는 프로젝터, 필름 카메라, 전자 플래시 디자인에도 손을 댔다. 첫 번째 슬라이드 프로젝터 PA 1/2는 1956년에 생산되었고, 사진과 관련된 마지막 브라운 기기는 1980년대 초에 시장에 나왔다.

되돌아보면 우리 프로젝터, 플래시, 카메라 디자인은 이 분야에서 기능적이면서도 보기 좋은 제품 유형들이 만들어지는 데 매우 강력하고 직접적인 영향을 미쳤다는 점에서 굉장한 업적이라는 생각이 든다. 브라운 니조라는 브랜드명으로 출시된 우리 외장 플래시와 프로젝터, 슈퍼 8mm 카메라 들은 의심할 여지 없이 혁신적이었고, 뛰어난 성능과 품질까지 갖췄다. 수십 년간 브라운은 전 세계에서 이 제품들의 주요 생산 업체로 손꼽혔다.

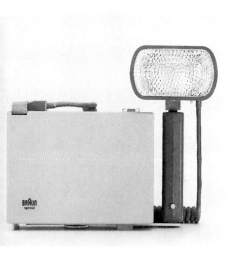

Electronic flash unit EF 2 (1958)
전자 플래시 EF 2 (1958).

Electronic flash unit Vario 2000 (1972)
전자 플래시 바리오 2000 (1972).

Electronic flash unit F 900 (1974)
전자 플래시 F 900 (1974).

Studio flash light unit F 1000 (1966) – a high-capacity system for professional use

스튜디오용 플래시 조명 F 1000 (1966). 전문가용 고성능 제품이다.

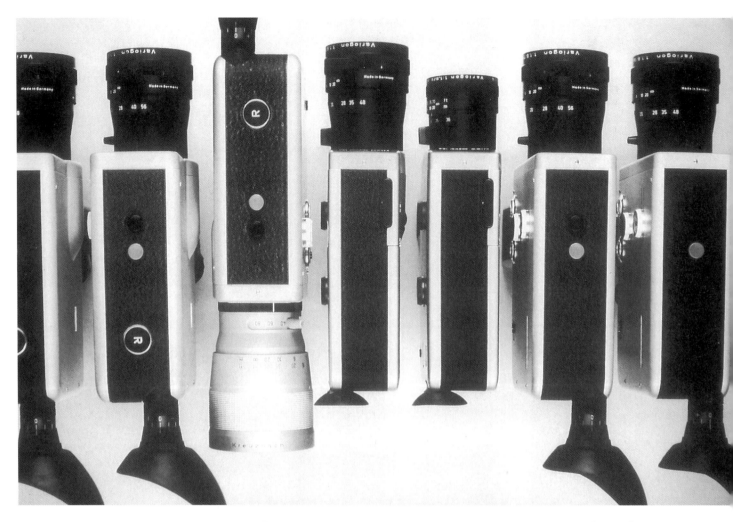

*Braun Nizo cameras with various
accessories*

다양한 액세서리가 장착된 브라운 니조 카메라.

The Nizo S 8 came out in 1965 and was
made to take the new Super 8 film cassettes
of the time. Its design defined the form of the
Nizo cameras and it remained much the same
for almost 20 years, despite many additional
developments and modifications. This design
continuity, which contributed to the longevity
of every single device and allowed the user to
familiarise themselves with them easily, was
very important to us – and in my view it has
become an increasingly important issue
ever since then.

The anodised aluminium front and side panels
were characteristic for the Nizo cameras.
Later on there were all-black variations, such
as the small S 1 from 1972. It was only the
last Nizo, the 1979 integral sound camera,
that broke with the traditional metal casing
and was made almost entirely from plastic.

1965년에 출시된 니조 S 8은 새로운 규격인 슈퍼
8mm 필름 카세트 전용으로 개발되었다. 이후 니조
카메라 제품군은 S 8의 형태를 기본으로 디자인되었고,
20년 가까운 세월 동안 수많은 추가 개발과 수정이
이루어졌음에도 이 형태는 거의 변하지 않았다. 제품
하나하나의 오랜 수명에 이바지하는 동시에 사용자가
제품에 쉽게 익숙해지게 돕는 이 디자인 일관성은
우리에게 매우 중요한 요소였고, 내가 보기에 일관성의
중요성은 그 이후 점점 커졌다.

니조 카메라의 큰 특징은 산화 피막 코팅된
알루미늄판으로 제작된 앞면과 옆면이었다. 나중에는
1972년에 나온 소형 기종 S 1처럼 전체가 검은색인
모델도 나왔다. 전통적인 금속 케이싱에서 벗어나
거의 완전히 플라스틱만으로 제조된 제품은 마지막
니조 시리즈로 1979년에 출시된 동시녹음 카메라
인테그랄뿐이었다.

Perhaps more than any other Braun product, a camera needs to be light and easy to handle and operate. Faulty use leads to wobbly and out of focus filming. We thus addressed ourselves with particular intensity to the issue of handling in this case. We discovered that a camera form with a long smooth grip – one that is well rounded at the edges and situated below the centre of balance – is the easiest to operate smoothly and steadily. The batteries can be stored in the handle and the index finger of the holding hand can operate the on-switch situated at the front of the camera base. Functions needed during actual filming, primarily the zoom, are situated on the upper part of the handle. The hand holding the camera also generates counterpressure, which helps prevent camera wobble. We put the settings and control features on the left-hand side since most people tend to hold a camera with their right hand.

Product graphics, as in the clear and explicit labelling of the operating instructions, are also of great importance with a camera. There was, for example, a red dot indicating the standard settings for normal filming, but

브라운 제품 가운데 가장 가볍고 취급과 작동이 쉬워야 하는 기기를 꼽으라면 그건 아마 카메라일 것이다. 카메라가 잘못 조작되면 촬영 시 흔들리고 초점이 나가버린다. 그래서 우리는 특히 조작 편의성에 중점을 두어 고심했고, 그 결과 카메라의 무게중심 아래쪽에 길고 매끄러우며 모서리를 둥글린 그립을 배치하면 아주 쉽고 안정적으로 조작할 수 있음을 알아냈다. 배터리는 그립 안에 들어가게 디자인했다. 또 전원 버튼은 그립을 쥔 손의 검지로 작동시킬 수 있게 카메라 하단 앞쪽에, 실제 촬영 중 필요한 (주로 확대나 축소) 기능들은 그립 상단부에 배치했다. 이렇게 디자인하면 카메라를 잡은 손이 역압(逆壓)을 가하기에 카메라 흔들림 방지에도 도움이 된다. 설정과 조정 관련 요소들은 왼손 쪽에 배치했는데, 이는 사람들이 대부분 오른손으로 카메라를 잡는 경향이 있기 때문이었다.

제품의 그래픽 요소, 즉 기능들을 명확하고 알기 쉽게 표시하는 것도 카메라에서는 매우 중요하다. 가령 일반 촬영용 표준 설정은 원래 빨간색 점으로 표시되었지만, 니조 인테그랄에서 우리는 일렬로 배치한 직사각형

Super 8 camera Nizo S 2 (1972) and projector FP 25 (1971)
수퍼 8mm 카메라 니조 S 2(1972)과 프로젝터 FP 25(1971).

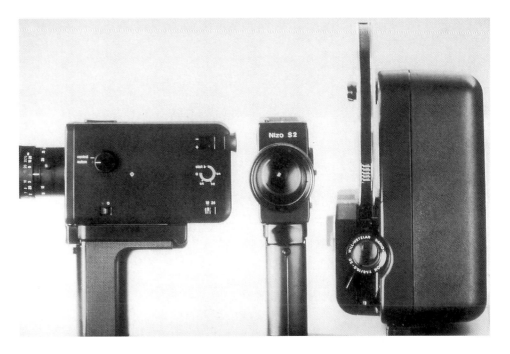

with the Nizo integral we developed another solution for this task with rectangular switches arranged in a row. Here, the middle position was the normal position as defined by the previous red dot mark. The switches could be slid up or down for special settings, which

스위치로 이 설정을 나타내는 새로운 해결책을 제시했다. 이전에 빨간 점으로 나타냈던 표준 설정 방식은 스위치를 가운데에 두는 것으로 변경되었다. 스위치를 밀어 올리거나 내리면 특수 설정으로 바뀌었는데, 이는 카메라의 현재 설정을 곁눈질로뿐

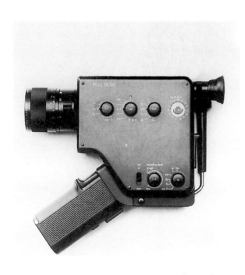

Super 8 sound camera Nizo 6080 (1980)
슈퍼 8mm 동시녹음 카메라 니조 6080 (1980).

meant that you could not only see the settings on the camera at a glance, but also feel them with your finger.

Nizo produced silent cameras until the mid-1970s. The first sound camera was the Nizo 2056 sound, which required larger cassettes. The camera also needed an additional component for sound recording. A vertical grip would have been unsuitable for this larger, heavier camera, so after much research we came up with a new configuration. The sound component was placed beneath the camera body and the grip was angled forwards, away from the body. This angled handle also had a fold-out shoulder support, similar to those on professional cameras. This allowed the Nizo sound to be operated and controlled very smoothly.

아니라 손가락으로 더듬어 확인할 수도 있다는 뜻이었다.

1970년대 중반까지 니조는 무성 카메라로 생산되었다. 음향까지 녹음되는 첫 번째 카메라는 니조 2056 사운드였고, 여기에는 더 큰 카세트가 들어갔다. 게다가 음향 녹음을 위한 추가 부품도 필요했다. 이렇게 더 커지고 무거워진 카메라에는 수직형 그립이 알맞지 않았기에 우리는 이런저런 궁리 끝에 구성 요소를 배치할 새로운 방식을 내놓았다. 음향 장치는 카메라 본체 앞쪽에, 그립은 본체에서 멀어지는 각도로 앞을 향해 뻗게 한 것이다. 이렇게 꺾인 그립에는 전문가용 카메라에 있는 것과 비슷한 접이식 어깨 지지대도 달려 있어 니조 사운드는 흔들림 없고 부드러운 조작이 가능했다.

Film projector FP 1S (1965)
필름 프로젝터 FP 1S (1965).

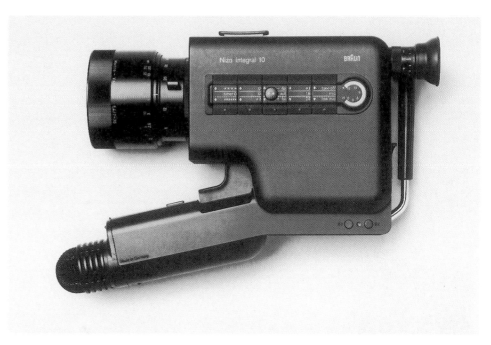

Sound camera Nizo integral (1979)
동시녹음 카메라 니조 인테그랄(1979).

Sound film projector visacoustic 1000 stereo (1976) with control unit (1977)
유성 필름 프로젝터 비저쿠스틱 1000 스테레오(1976)와 컨트롤 유닛(1977).

Cigarette Lighters
라이터

The design of the Braun cigarette lighters was strongly influenced by the 'less, but better' principle. The basic forms were cylinders, flattened cuboids and cubes. With them we attempted to design small sculptural objects for personal use that were simultaneously very simple and whose value arose from the precision and attention to detail.

브라운 라이터의 디자인은 '최소한 그러나 더 나은' 원칙에서 큰 영향을 받았다. 기본 형태는 원기둥, 납작한 직육면체, 정육면체였다. 라이터를 만들면서 우리는 아주 단순하면서도 정교함과 섬세한 마감에서 가치를 느낄 수 있는, 마치 작은 조각 작품 같은 개인용품을 디자인하려 시도했다.

Cylindric lighter T 2 (1968)
탁상용 라이터 실린드릭 T 2(1968).

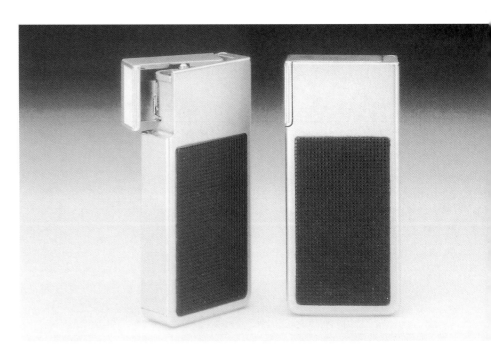

Lighter F 1 mactron / linear (1971/1976)

휴대용 라이터 F 1 맥트론 / 리니어(1971/1976).

They were meant to be a pleasure to hold, operate, look at and put in your pocket. Designing lighters was always a delightful task for me. The T 2 table lighter, called 'cylindric' because of its shape, was the first lighter that I designed for Braun. It had a magnetic ignition that was quite innovative. The electrical charge to supply the spark was created by pressing the button. Because some force was needed for this, the button surface, that was partially cut out of the cylinder wall, was particularly large and situated exactly where the thumb pad can exert the most pressure when the lighter was held in the hand.

The magnetic ignition was later replaced with a piezo electric ignition. Here again the power for the spark was generated by pressing the button, so no battery was needed. A third version, the 1974 energetic, was powered by solar cells that were situated on the top along with the ignition opening. The cylindric was a

라이터는 손에 쥐고, 불을 켜고, 들여다보고, 주머니에 넣을 때 기분 좋은 것이어야 했다. 라이터 디자인 작업은 항상 내게 즐거운 일이었다. 원통형이라 '실린드릭'으로 불린 탁상용 라이터 T 2는 내가 브라운에서 디자인한 첫 라이터였다. 점화 장치는 당시 꽤 혁신적이었던 자석식으로, 버튼을 누르면 불꽃을 일으키는 데 필요한 전하가 생성되는 방식이었다. 이 장치의 작동엔 어느 정도의 힘이 요구되었기에 버튼은 원통 옆면 일부를 도려낸 모양으로 디자인되었고, 라이터를 손에 쥐었을 때 엄지손가락 전체로 힘주어 누르기 딱 좋은 자리에 특별히 큼직하게 배치되었다.

자석식 점화 장치는 나중에 압전식으로 대체되었다. 이 방식에서도 불꽃을 일으키는 전기는 버튼을 누르면 만들어졌기에 배터리가 필요 없었다. 1974년에 나온 세 번째 버전인 에너제틱은 점화구와 함께 제품 윗면에 배치된 태양 전지로 전원이 공급되었다. 실린드릭은 성공적 제품이었고, 1980년대 중반에 브라운이 라이터 사업 자체를 접을 때까지 거의 20년간 꾸준히

successful product and remained in production for almost 20 years until the mid-1980s when Braun ceased producing lighters altogether.

In the years following the introduction of the cylindric, it became possible to miniaturise the magnetic ignition enough to make a pocket lighter. The mactron, introduced in 1971, could be lit by pushing the lid to one side with the thumb, which opened the combustion chamber and at the same time lit the flame. If you gave someone a light, the lid could be fixed in an open position. The mactron also later came in a piezo ignition version.

The domino from 1970 initially worked with battery-powered ignition, but later with piezo ignition, requiring a redesign of the button on the side. It was conceived as an economical lighter for younger people. It was shaped like a cube with softly rounded corners and edges and a clear dip on the top for the flame opening. The domino came in a variety of primary colours and as a set together with cylindrically shaped, matching ashtrays.

생산되었다.

실린드릭 출시 이후 몇 년이 지나 자석식 점화 장치가 소형화되자 포켓 라이터를 만들 수 있게 되었다. 1971년 출시된 맥트론은 엄지로 뚜껑을 한쪽으로 젖히면 연소실이 열리는 동시에 점화 장치가 작동해 불이 붙는 방식이었다. 다른 사람에게 불을 붙여주고 싶을 때면 뚜껑을 연 상태로 고정할 수도 있었다. 맥트론은 후에 압전식 버전으로도 출시되었다.

1970년에 나온 도미노에서는 원래 배터리 점화 방식을 택했으나, 나중에 압전식으로 바꾸면서 재디자인해서 버튼을 옆면으로 옮겼다. 이 제품은 청년층을 위해 가성비 좋게 기획된 라이터였다. 전체적인 형태는 꼭짓점과 모서리를 부드럽게 둥글린 정육면체였고, 불꽃이 나오는 윗면은 움푹 파여 있었다. 도미노는 다양한 원색으로 출시되었고, 색상을 맞춘 원통 모양 재떨이와 세트로도 판매되었다.

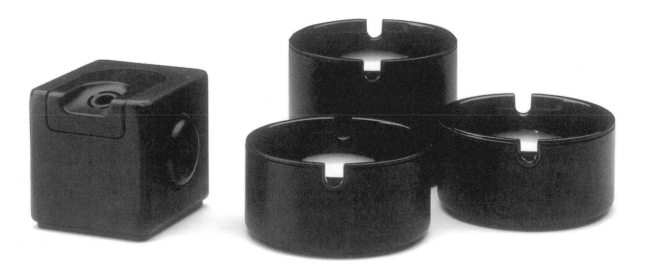

omino table lighter (1976)
상용 라이터 도미노 (1976).

Colour

색상

I have always been against the use of bright colours at Braun. The main colours were always white, light grey, black or metallic colours such as natural or anodised aluminium and velour chrome. Very few products were red, yellow or blue. Most of these were appliances for the living area – such as coffee machines, toasters, clocks or table lighters – that were offered as product alternatives for individuals who wished to add strong colour accents to their environments via appliances rather than with bunches of flowers or other decorations that did not fit into the overall harmony of the room.

These years of restraint with colour came from one of the core principles of the Braun design philosophy: appliances designed for intense personal use over a long period of

브라운에서 나는 늘 밝은 색상 사용을 반대하는 쪽이었다. 내가 사용하는 주요 색은 항상 흰색, 연회색, 검은색 아니면 일반 알루미늄, 산화알루미늄, 무광 크롬 같은 금속 색상이었다. 빨강이나 노랑, 파랑이 쓰인 제품은 극히 적었다. 그나마 그러했던 제품은 대개 커피 머신이나 토스터, 시계, 테이블 라이터 같은 생활용품으로, 전체적인 실내 분위기에 어울리지 않는 꽃다발이나 기타 장식보다는 가전을 활용해 공간에 대담한 색상 악센트를 주고자 하는 이들을 위한 대안으로 제시되었다.

이렇게 오랫동안 색상 사용을 자제했던 것은 브라운의 핵심 디자인 철학 중 하나, 즉 오랜 기간에 걸쳐 자주 사용되는 가전은 최대한 눈에 띄지 않아야 한다는

AromaSelect KF 145 coffee maker (1994)
커피 메이커 아로마셀렉트 KF 145(1994).

Control unit regie 308° (1973)
컨트롤 유닛 레지 308°(1973).

Control unit regie 308° (detail)
컨트롤 유닛 레지 308°(세부).

time should be as inconspicuous as possible. They should retreat into the background and blend in well with their environment. Strong colour accents can be bothersome or irritating. Colour-neutral products allow users to design their environments according to their own colour preferences – and later change them more easily if they wish.

Therefore we only used colour for decoration in exceptional circumstances. On the other hand colour was, and is, often used for information purposes – in hi-fi systems or pocket calculators, for example. Here we developed a colour coding system that has been in use for decades.

생각에서 나온 결과였다. 가전은 뒷전으로 물러나서 주변 환경에 조화롭게 녹아들어야 한다. 강렬한 색상 악센트는 거슬리거나 신경 쓰일 수 있지만, 제품에 색상을 거의 쓰지 않으면 사용자는 자기 취향에 맞게 환경을 디자인할 수 있고, 나중에 원하는 대로 변화를 주기도 더 쉬워진다.

그래서 우리는 예외적 상황에서만 색상을 장식 요소로 활용했다. 하지만 하이파이 기기나 휴대용 계산기에서와 같이 색상은 예나 지금이나 정보 제공 목적으로도 자주 쓰인다. 이를 위해 우리는 색상 코드 시스템을 개발해 수십 년간 계속 사용했다.

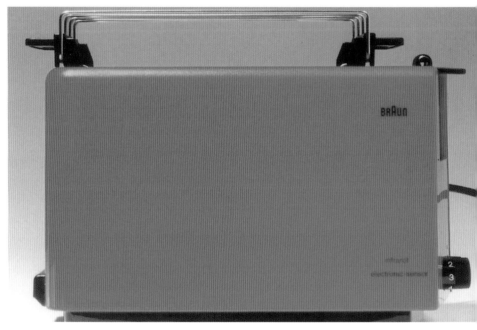

Long-slit toaster HT 95 (1991)

대용량 토스터 HT 95 (1991).

domino T 3 lighter (1973)
도미노 T 3 라이터 (1973).

Portable transistor radio T 520 (1962)
휴대용 트랜지스터라디오 T 520 (1962).

phase 1 alarm clock (1971)
자명종 시계 페이즈 1 (1971).

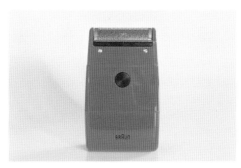

cassett battery-operated shaver (1970)
카세트 배터리식 면도기 (1970).

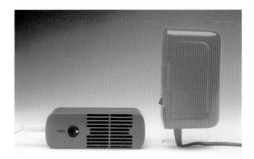

HLD 4 hairdryer (1970)
헤어드라이어 HLD 4 (1970).

domino table lighter and ashtray set (1976)
탁상용 라이터 도미노와 재떨이 세트 (1976).

Dieter Rams and his team

The design team at Braun, their work and their products described by the design critic Rudolf Schönwandt. Parts of this text were first published in "Design: Dieter Rams &", Berlin 1980[1].

In the early 1980s a large exhibition was devoted to the works of Dieter Rams at the IDZ[2] in Berlin entitled "Design: Dieter Rams &". The '&' at the end referred to all his coworkers – not just the designers in the design department of Braun AG, of which he was head, the model makers and the assistants, but also the employers, the technicians and the marketing people who prepared the way, showed great initiative, encouraged and set goals and with advice or criticism were involved in the products' design.

Industrial design is almost always about teamwork. Nevertheless, singling out an individual as the designer of a product can be justified when he is the one that has steered the design process and when the design has been significantly determined by his hand.

The Team in 1993[3]

The core of Dieter Rams' design team at Braun consisted of six industrial designers: Peter Hartwein, Ludwig Littmann, Dietrich Lubs, Robert Oberheim, Peter Schneider, the deputy head of design, and Roland Ullmann. In addition there were the secretary and assistant Rose-Anne Isebaert, product graphic designer Waltraud Müller, Gaby Denfeld the CAD design assistant and the junior design assistants Björn Kling and Cornelia Seifert. There were seven modelmakers led by Klaus Zimmermann: Udo Bady, Helmut Hakel, Robert Kemper, Christoph Marianek, Oliver Michl, Roland Weigend and Karl-Heinz Wuttge. As long-term team member, and later a freelancer, Jürgen Greubel rounded out the team.[4]

Dieter Rams has been teaching for years at the University of Fine Arts in Hamburg[5]. In compensation for his limited presence at the university, he offers his students the opportunity to work for up to five months in the Braun design department.

디터 람스와 그의 팀

디자인 비평가 루돌프 쇤반트가 브라운 디자인 팀, 그리고 그들의 작업과 제품에 관해 설명한 글이다. 이 글의 일부는 1980년 베를린에서 출간된《디자인: 디터 람스 &》[1]에 처음 실렸다.

1980년대 초 베를린 IDZ[2]에서는 '디자인: 디터 람스 &'라는 제목으로 디터 람스의 작업만을 다룬 대규모 전시회가 열렸다. 제목 끝에 붙은 '&'는 그의 모든 동료, 다시 말해 브라운 주식회사에서 그가 수장을 맡았던 디자인 부서의 디자이너나 모형 제작자, 조수뿐 아니라 길을 닦고, 솔선수범하고, 영감을 주고, 목표를 세우고, 조언이나 비판으로 제품 디자인에 관여한 직원과 기술자, 영업 사원을 아울러 가리켰다.

제품 디자인 작업은 거의 항상 팀워크를 통해 이루어진다. 하지만 한 개인이 디자인 과정을 진두지휘하고, 그 사람 손에서 디자인 대부분이 결정되었다면 제품을 디자인한 사람으로 그를 콕 집어 일컫는 것이 정당화될 수 있다.

1993년의 팀[3]

브라운에서 디터 람스가 이끈 디자인 팀의 핵심은 여섯 명의 제품 디자이너, 즉 페터 하르트바인, 루트비히 리트만, 디트리히 루브스, 로베르트 오베르하임, 디자인 부서 차장 페터 슈나이더, 롤란트 울만이었다. 더불어 비서 겸 조수였던 로제-안네 이제바에르트, 제품 그래픽 디자이너 발트라우트 뮐러, CAD 디자인 조수 가비 덴펠트, 주니어 디자인 조수 비요른 클링과 코르넬리아 자이페르트도 있었다. 클라우스 치머만이 이끄는 모형 제작 분야에는 우도 바디, 헬무트 하켈, 로베르트 켐퍼, 크리스토프 마리아네크, 올리버 미힐, 롤란트 바이겐트, 칼-하인츠 부트게까지 일곱 명이 있었다. 여기에 오래도록 팀에 몸담았다가 나중에 프리랜서가 된 위르겐 그로이벨을 더한 것이 그의 팀이었다.[4]

디터 람스는 함부르크 미술대학교에서 상당 기간 교편을 잡았다.[5] 학교에 자주 나오지 못하는 데 대한 보상으로 그는 자기 학생들에게 브라운 디자인 부서에 5개월까지 일해볼 수 있는 기회를 제공했다.

Dieter Rams in conversation with Dr Fritz Eichler 프리츠 아이클러 박사와 대화를 나누는 디터 람스.

This book "Less, but Better" was begun in 1993 when Dieter Rams was still head of the design department at Braun. He is now 63 years old and has passed on responsibility for the design department to his successor Peter Schneider[6]. In May 1995 Rams was given a new position by the board of management in recognition of his achievement. He is now Executive Director of Corporate Identity Affairs and in this role is answerable directly to the chairman Archibald Levis.

The Design Team after 1995

The constellation of the design team has remained more or less unchanged for many years. It began in 1956 with Dieter Rams' first product design commissions and the

이 책 《최소한 그러나 더 나은》은 디터 람스가 아직 브라운 디자인 부문 수장이었던 1993년에 시작되었다. 이제 63세가 된 그는 디자인부 책임자 자리를 후계자인 페터 슈나이더에게 넘겨주었다.[6] 1995년 5월에는 공로를 치하하는 의미에서 경영진에게서 새로운 직위를 받았다. 현재 그는 기업 이미지 부문 이사로, 회장인 아치볼드 리바이스에게 직접 보고할 수 있는 자리에 있다.

1995년 이후의 디자인 팀

디자인 팀의 구성은 오랫동안 그다지 달라지지 않았다. 이 팀은 1956년 디터 람스가 처음으로 제품 디자인 업무를 맡고 게르트 A. 뮐러와 모형 제작자

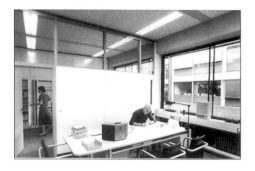

The Braun Design Team 1993

The following photos of the Braun design department were taken in the mid-1980s.

1993년의 브라운 디자인 팀

브라운 디자인 팀을 찍은 다음 사진들은 1980년대 중반에 촬영되었다.

Peter Hartwein, Industrial designer
페터 하르트바인, 제품 디자이너.

Rose-Anne Isebaert, Secretary and assistant
로제–안네 이제바에르트, 비서 겸 조수.

Robert Kemper, Model technician
로베르트 켐퍼, 모형 제작자.

Ludwig Littmann, Industrial designer
루트비히 리트만, 제품 디자이너.

Dietrich Lubs, Industrial designer
디트리히 루브스, 제품 디자이너.

Waltraud Müller, Product graphics assistant
발트라우트 뮐러, 제품 그래픽 디자인 조수.

Robert Oberheim, Iindustrial designer
로베르트 오베르하임, 제품 디자이너.

Peter Schneider, Deputy chief of the design department
페터 슈나이더, 제품 디자이너이자 디자인 부서 차장.

Roland Ullmann, Iindustrial designer
롤란트 울만, 제품 디자이너.

Roland Weigend, Model technician
롤란트 바이겐트, 모형 제작자.

Klaus Zimmermann, Chief model technician
클라우스 치머만, 수석 모형 제작자.

arrival of Gerd A. Müller and the modelmakers Roland Weigend and Robert Kemper at Braun. This long-term collaboration has had a special impact on the working atmosphere of the design department, which is at 'home' in the company headquarters in Kronberg, near Frankfurt.

Considering their multitude of responsibilities, the design team is not particularly large. It is in charge of the design of all Braun products. Unlike in the early years, when Hans Gugelot from the Ulm School of Design, Wilhelm Wagenfeld and Herbert Hirche worked for Braun, the services of external designers

롤란트 바이겐트, 로베르트 켐퍼가 브라운에 들어오면서 출발했다. 장기간에 걸친 이 협업 관계는 프랑크푸르트 근교 크로넨버그에 있는 본사 건물을 '집'으로 삼은 디자인 부서의 업무 분위기에 큰 영향을 미쳤다.

이들이 맡았던 다양한 업무를 생각하면 디자인 팀의 규모는 딱히 큰 편이 아니다. 이 팀은 브라운 제품 전체의 디자인을 맡고 있다. 울름 조형대의 한스 구겔로트와 빌헬름 바겐펠트, 헤르베르트 히르헤가 브라운의 일을 맡았던 초창기와 달리 이제는 외부 디자이너의 힘을 빌릴 필요가 없어졌다.

are now no longer required. On the contrary, the Braun team has involved in commissions for clients within the Gillette group such as Oral-B and Jafra.

Over the course of four decades, the Braun design department has developed more than 500 individual products – from the T 1 portable radio from 1956 to the 1994 MultiMix trio hand mixer – not to mention innumerable redevelopments and modifications.

The chief designer steers the work of the department. He is involved in the individual projects, knows their state of development, advises the designers, checks the prototypes and represents them to the company. At the same time his team enjoys a great deal of

오히려 브라운 팀은 오랄비나 자프라 같은 질레트 그룹 산하 브랜드의 고객 관련 업무에도 자주 관여했다.

40년이라는 세월 동안 브라운 디자인 부서는 1956년의 휴대용 라디오 T 1부터 1994년의 핸드 믹서 멀티믹스 트리오까지 500종 이상의 개별 제품을 개발했고, 새 버전 개발이나 수정 작업도 셀 수 없을 정도로 많이 수행했다.

부서 업무의 키를 잡는 것은 수석 디자이너다. 수석 디자이너는 프로젝트 각각에 관여하고, 개발 상황을 파악하고, 디자이너들에게 조언하고, 원형 개발을 확인하고, 회사 측에 결과를 보고한다. 동시에 팀원들은 상당한 독립성을 보장받는다. 개별 팀원이 맡은 제품

independence. The designs of the products that they are responsible for are their own accomplishments and they are credited both internally and externally for them.

디자인은 그 개인의 업적이며, 사내에서나 대외적으로나 이 점을 인정받는다.

Footnotes

1) Ed. note. This chapter was completed for the first edition of this book in 1995. In the same year, Dieter Rams was appointed director of Corporate Identity Affairs at Braun. Many of the employees from his original team have since left the company. In 1995 Peter Schneider took over Dieter Rams's design department; Rams left the company completely in 1997. Since 2009 Oliver Grabes has led the Braun design divison.

2) Internationales Design Zentrum Berlin

3) Ibid. 1

4) Ed. note: Additional employees of the Braun design team during Rams's time that should not go unmentioned are: Reinhold Weiss. Richard Fischer, Roland Ullmann and Florian Seiffert.

5) He was professor of design from 1981 to 1997.

6) Ibid. 1

각주

1) 편집자 주: 이 꼭지는 1995년 본 책의 초판이 나올 때 완성되었다. 같은 해 디터 람스는 브라운의 기업 이미지 부문 이사로 임명되었다. 그 이후로 원래 그의 팀에 있던 직원 중 상당수가 회사를 떠났다. 1995년에 페터 슈나이더가 디터 람스의 디자인 부서를 넘겨받았고, 람스는 1997년에 회사를 완전히 떠났다. 2009년부터는 올리버 그라베스가 브라운의 디자인 부문을 맡고 있다.

2) 베를린 국제 디자인 센터.

3) 같은 책, 1.

4) 편집자 주: 그 외 람스가 있는 동안 브라운 디자인 팀에 들어온 직원 가운데 언급해둘 필요가 있는 사람으로는 라인홀트 바이스, 리하르트 피셔, 롤란트 울만, 플로리안 자이페르트가 있다.

5) 람스는 1981년부터 1997년까지 디자인과 교수를 맡았다.

6) 같은 책, 1.

Competence

Over the years, each senior designer has come to specialise in a particular product area, be it shavers, household appliances, clocks, hair care or whatever. This specialisation makes sense since industrial design – and particularly design as Braun understands it – is not possible without profound technical know-how and thorough familiarity with the relevant product category. The designers need a lot of knowledge about many different areas. They also need close, personal contact with their partners in the marketing and technical departments with whom they need to work long and intensively during the development of a new product. This specialisation is not so pronounced as to make the constant professional communication between the individual designers difficult. Occasionally individual projects are handed over to different designers, although responsibility always remains with the relevant senior designer.

전문성

시간이 지나며 선임 디자이너들은 특정 제품 영역, 이를테면 면도기나 주방 가전, 시계, 모발 관리 제품 등을 각각 전문으로 맡게 되었다. 제품 디자인, 특히 브라운이 추구하는 방식의 디자인은 기술적 조예가 깊고 해당 제품 분야에 상당히 익숙하지 않으면 불가능하기에 이런 전문화는 합리적인 일이다. 디자이너는 다양한 분야에서 많은 지식을 쌓아야 한다. 더불어 신제품을 개발할 때 오랜 기간 집중적으로 함께 일할 마케팅 및 기술 부서 파트너와 긴밀하고 돈독한 관계를 맺을 필요가 있다. 그렇다 해서 디자이너들이 서로 업무적 소통을 지속하기 어려워질 정도로 이런 전문화가 진행된 것은 아니다. 최종 책임은 항상 담당 선임 디자이너가 계속 맡지만, 개별 프로젝트가 다른 디자이너에게 넘어가는 경우도 종종 있다.

Organisation

How and where is the design department integrated into the company's organisation? This may seem a secondary aspect to the outsider, but it is in fact one of the most important prerequisites for the work of a designer.

조직

디자인 부서는 회사의 조직 어느 부분에, 어떤 식으로 통합될까? 외부인에게 이는 부차적 문제로 보일지 모르지만, 실제로는 디자이너로서의 업무에서 가장 중요한 선행 조건 가운데 하나다.

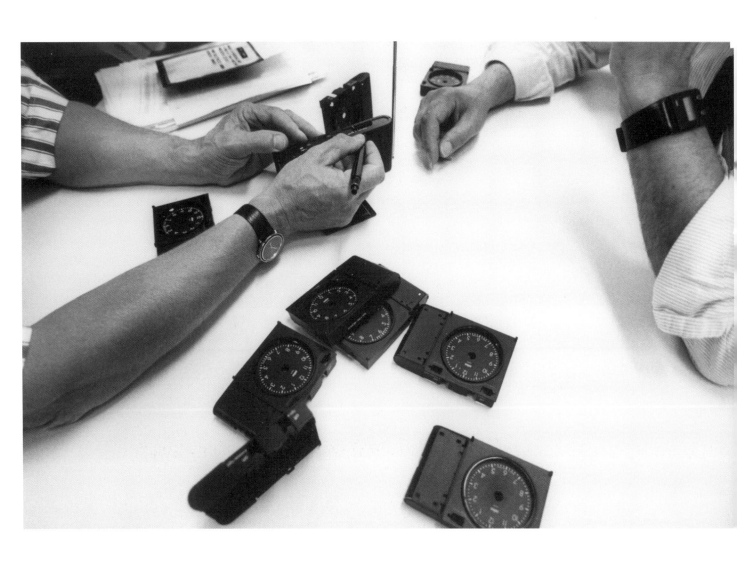

Responsibilities

The main task of the Braun designers is the comprehensive design of a product – as a whole and in all of its details. They define its basic form, the dimensions and the proportions, the arrangement of the operating elements, the design of the surface structure and colour as well as the product graphics – all the writing and symbols on the product. Everything that belongs to a product, including the containers, cassettes, accessories, cleaning implements, etc., is also designed in the design department. The designers are equally closely involved in the selection of materials, an aspect that today, in ecological terms, is of increasing importance.

책임 범위

브라운 디자이너들의 주요 업무는 제품의 포괄적 디자인, 즉 제품 자체와 거기 딸린 모든 요소를 디자인하는 것이다. 디자이너는 제품의 기본 형태, 크기와 비율, 조작 요소의 배치, 외관 구조 설계, 색상뿐 아니라 제품에 들어가는 모든 글자와 기호를 포함하는 제품 그래픽까지 하나하나 정한다. 포장 상자, 카세트, 액세서리, 청소 도구 등 제품에 속하는 모든 요소 또한 디자인 부서에서 디자인된다. 디자이너들은 제품 소재 선정 과정에도 똑같이 깊이 관여하는데, 오늘날 이는 환경보호라는 관점에서 그 중요성이 점점 커지는 요소다.

The Designers' Role in the Process of Product Development

In order to design so comprehensively, the Braun designers have to be significantly involved in the development of every single new product. They collaborate closely on the initial concept of the product and function as design engineers with the technical department

제품 개발 과정에서 디자이너가 맡는 역할

이렇게 포괄적인 디자인을 해내기 위해 브라운 디자이너들은 제품 개발 과정에 매번 처음부터 심도 있게 관여한다. 이들은 제품의 기본 개념을 잡는 작업에 참여하며, 제품의 사용성을 개선할 건설적이며 창의적인 해결책을 찾아내기 위해 일종의 '디자인 기술자'로서

to discover new design-construction solutions that improve product utility. Many innovative impulses have come from the designers over the years. They are conversant with technological innovations and familiarise themselves with new materials and innovative methods of production.

An example of this technically-oriented design work that shows how deeply involved these designers are in the process of product development is the design of casings with hard and soft surfaces. Hand-held devices, such as shavers, should be easy and safe to hold. They need a surface with good grip. The Braun micron electric shaver that came onto the market in 1977 had a surface structure that was completely new at the time, with small button-like, convex 'dots'. This knobbly

기술 부서와 함께 일한다. 오랫동안 디자이너들은 의욕적으로 혁신에 앞장서왔다. 이들은 기술적 혁신에 정통하며, 신소재와 새로운 제조 공법에도 환하다.

이 디자이너들이 제품 개발에 얼마나 깊이 관여하는지를 보여주는 이러한 기술 지향적 디자인의 좋은 예로는 표면이 단단한 동시에 부드러운 외피의 개발 과정을 들 수 있다. 면도기처럼 손에 들고 쓰는 기기는 쥐기 쉽고 안전해야 하기에 그립감 좋은 표면이 필요하다. 1977년에 출시된 브라운 마이크론 면도기는 당시로서는 완전히 새로운, 작은 버튼처럼 볼록 튀어나온 '점'들에 덮인 표면 구조를 채택했다. 이 올록볼록한 구조 덕에 제품은 매우 잡기 쉬웠고, 잘 더러워지지도 않았다.

structure was absolutely easy to grip and was also easier to keep clean. The designers' intention, however, was to decisively improve the surface structure and thus give the shaver an even higher utility value. They came up with 'dots' made from a material that is softer than the rest of the casing. This soft dot structure would make the shaver more comfortable to hold and more pleasant to the touch. They would also prevent the shaver from slipping off wet or angled surfaces such as the edge of the sink.

But how to realise this idea of a hard shell with a soft dot structure? It is hard for the layman to imagine the complex technical requirements this task demanded and that seemed at times insuperable to the designers. They had to find the right materials, the right construction and, most importantly, the right method of production. This new invention was initiated by the designers, kept going by them and directed towards their aim of a tactually optimal surface structure.

하지만 디자이너들의 의도는 표면 구조를 결정적으로 개선해 면도기의 사용성을 한층 더 높이는 것이었다. 이들은 이 '점'을 외피의 나머지 부분보다 더 부드러운 소재로 만드는 방안을 생각해냈다. 이 연질 점 구조는 면도기를 더 잡기 편하고 촉감 좋게 만들고, 세면대 가장자리처럼 젖거나 기울어진 표면에서 면도기가 미끄러져 떨어지는 사고도 방지해줄 터였다.

하지만 단단한 외피에 부드러운 점을 추가하겠다는 이 아이디어를 과연 어떻게 구현해야 할까? 이런 작업에 필요한 복잡한 기술적 요구 조건은 비전문가가 떠올리기는 무척 어렵고, 때로는 극복 불가능한 장애물로 여겨지기도 한다. 이들은 알맞은 소재와 알맞은 구조, 그리고 가장 중요하게는 알맞은 생산 방법을 찾아내야만 했다. 이 새로운 혁신은 디자이너들에게서 비롯되었고, 그들의 힘으로 진전되었고, 최적의 촉감을 지닌 표면 구조라는 그들의 목표를 이루기 위해 진행되었다.

The new (and of course patented) hard-soft surface was finally realised thanks to a long and intensive collaboration between material technicians, construction and manufacturing engineers as well as the extremely competent applications engineers at the plastics manufacturers.

이 새로운(그리고 물론 특허도 받은) 경질–연질 표면은 소재공학자, 설계기술자, 제조기술자는 물론 플라스틱 제조업체의 매우 뛰어난 현장 기술자들과 상당 기간 집중적으로 협업한 끝에 마침내 구현될 수 있었다.

Many other design solutions were reached in a similar way – from the basic structure of a product to designing the operating elements – technological achievements that were reached only through mutually respectful collaboration between designers and technicians.

Methods

The right methodology is the key to success in many areas of life. This is also true for design – within limits. As much as the designers, in their role as 'design engineers', fulfil their particular job in the complex collaborative process of new product development, they must also fit into the structured and ordered company framework. This means, for instance, that the design of a product needs to be defined in a particular way by a particular deadline.

The designers also follow a well-planned – methodical if you like – path in the specific field of 'form finding'. Their methodology here follows the logic of the matter at hand.

제품의 기본 형태부터 조작 요소 디자인에 이르는 영역에서 도출된 여타 다양한 디자인 해결책 또한 이와 비슷하게 디자이너와 기술자 간의 상호 존중적 협업을 통해서만 실현될 수 있었던 기술적 성취였다.

작업 방법

적절한 방법론은 인생의 많은 영역에서 성공으로 가는 열쇠다. 한계가 있기는 하나 이는 디자인에도 똑같이 적용된다. 디자이너는 복잡한 협업 과정을 거치는 신제품 개발에서 '디자인 기술자'로서 특수한 역할을 해내는 동시에 질서정연하게 짜인 회사라는 틀에 맞춰 일해야 한다. 이를테면 제품 디자인은 특정 방식을 따라 특정 날짜에 맞춰 나와야만 한다는 뜻이다.

또한 디자이너는 '형태 잡기'라는 구상 단계에서도 잘 계획된, 다시 말해 체계적인 절차를 따라간다. 여기서는 당면한 문제의 논리에 맞는 방법론이 사용된다.

Braun designers start each new project by thoroughly informing themselves about everything that could be relevant to the design in any way whatsoever – the technical aspects, the current market, and most particularly the needs and wishes of the people who will use the product. From hand mixers, clocks and kitchen appliances to hairdryers, no tool

새로운 프로젝트를 시작할 때마다 브라운의 디자이너들은 우선 어떤 식으로든 디자인과 조금이라도 연관된 것, 즉 기술 요소나 시장 상황, 그리고 무엇보다 제품을 직접 쓰게 될 사람들의 욕구와 희망 사항을 철저히 고려한다. 사용자의 다양하고 복잡한 요구 사항을 알아내고 온전히 이해하는 과정이 없다면 핸드

of this kind can be functionally designed without knowing and fully understanding the many and complex requirements of the user.

The designers reflect on the task at hand and try to find starting points for a design concept that promises a convincing further development of existing ideas. They define their goals, and talk to the technicians and marketing department to find out their aims as well. They evaluate the chances of success for their ideas and plan the next steps together. Industrial design is first and foremost a job for the mind. But these thoughts will be made concrete step by step, by putting them up for discussion and verifying them. In the next phase the designers work in an analogue way – the first design ideas will be embodied in drawings or early models made of materials that are easy to work. Dieter Rams calls these "three-dimensional sketches". Today the main tool for the final definition of the design is the computer. The form of a product is no longer defined in an analogue fashion – through drawings or models – but digitally. CAD, Computer Aided Design, links the designers directly to the technicians – the research and development experts, the construction and quality engineers and the production planers, who all work parallel to the development of a new project to a large extent. Even the final prototypes are made with computer-controlled machines these days.

The more concrete the design concept, the more precise and better the models turn out. They can be hard to distinguish from the serial product with the naked eye.

Support for the manufacturing engineering in preparation for serial production has also become an important field of responsibility for designers. This is why they must always bear in mind right from the beginning that they need to find design solutions that facilitate efficient production. With today's highly efficient, highly automated, high-tech production processes at Braun, this has become a challenging task. At the same time it is also the designer's job to ensure that the levels of quality intended at the design stage really are reached and then maintained when it comes to series production.

믹서에서 시계, 주방 가전부터 헤어드라이어에 이르는 종류의 일상용품은 기능적으로 디자인될 수 없다.

디자이너는 당면 과제를 찬찬히 뜯어보며 이미 있는 아이디어를 확실하게 한층 더 발전시킬 정도의 디자인 콘셉트를 내놓기 위한 출발점을 찾아내려 한다. 이를 위해 이들은 자기 목표를 정의하고, 기술과 마케팅 부서 사람들과 이야기를 나누며 그들의 목적도 파악한다. 뒤이어 아이디어의 성공 가능성을 평가하고, 그다음 단계의 계획을 함께 세운다. 제품 디자인은 무엇보다 먼저 머리를 써야 하는 일이다. 하지만 이런 생각들은 토론을 거쳐 검증받으면서 조금씩 조금씩 명확해진다. 이어지는 단계에서 디자이너는 아날로그 방식으로 작업하는데, 이때 초기 디자인 아이디어는 그림이나 다루기 쉬운 재료로 제작한 초기 모형이라는 형태로 구현된다. 디터 람스는 이를 "삼차원 스케치"라 일컫는다. 오늘날 디자인 최종 시안을 작업하는 주요 도구는 컴퓨터다. 이제 도면이나 모형 같은 아날로그 방식이 아닌 디지털 방식으로 제품 형태를 잡는다는 뜻이다. '컴퓨터 지원 설계'의 약자인 CAD는 디자이너를 기술자, 즉 크게 보면 신제품 개발을 위해 동시다발적으로 함께 일하는 연구개발 전문가, 제품 구조 및 품질 관리 엔지니어, 생산 관리자들과 직통으로 연결해준다. 심지어 최종 원형도 요즘은 컴퓨터가 제어하는 기계로 제작된다.

디자인 콘셉트가 구체적일수록 모형도 더욱 정확하고 깔끔해진다. 육안으로는 실제 생산 제품과 구분하기 어려울 수도 있다.

공장 생산을 준비하는 제조 공정 지원 또한 디자이너가 책임지는 중요 분야가 되었다. 그런 이유로 디자이너는 처음부터 줄곧 효율적 생산으로 이어지는 디자인 해법을 찾을 필요가 있음을 염두에 두어야 한다. 고도의 효율성과 자동화 수준, 첨단 기술을 갖춘 오늘날 브라운의 생산 과정을 생각하면 이는 만만치 않은 작업이다. 이와 동시에 디자인 단계에서 의도되었던 품질 수준이 제대로 구현되게, 그리고 후속 제품이 나오면 그 수준이 유지되게 하는 것 또한 디자이너가 해야 할 일이다.

Coffee maker KF 20 (1972)　　　　　*커피 메이커 KF 20(1972).*

Coffee Makers, Espresso Machines
커피 메이커, 에스프레소 머신

In the early 1970s we worked on our first coffee makers. Function and construction permit more scope for an expedient basic design with these than with other electric appliances. Here, too, we were involved in the development process right from the beginning. The form of the KF 20, for example, followed the process of coffee preparation. At the top was the tank where the water is heated, directly below it the filter element with the coffee grounds and then the pot sitting on the hotplate. This logical configuration led to a slim, self-contained column shape that was completely new at the time. Two metal pipes connected the hotplate to the top of the appliance. The machine was produced in several different colour variations.

1970년대 초반 우리는 브라운의 첫 커피 메이커를 만들기 시작했다. 커피 메이커는 기능과 구조가 간단하 다른 가전에 비해 기본 형태를 더 융통성 있게 디자인할 수 있다. 이 프로젝트에서도 우리는 맨 처음부터 개발 과정에 참여했다. 일례로 KF 20의 형태는 커피를 준비하는 순서를 따랐다. 맨 위에는 물을 데우는 물통이 있고, 그 바로 아래에는 커피 가루를 넣는 필터가, 그다음에는 보온용 열판 위에 커피포트가 놓인다. 이 논리적 흐름에 따라 나온, 간결하면서도 모든 기능을 담은 원기둥 형태는 당시로서는 획기적이었다. 보온 열판은 금속 파이프 두 개로 기기 윗부분에 연결되었다 이 제품은 여러 다른 색상으로 생산되었다.

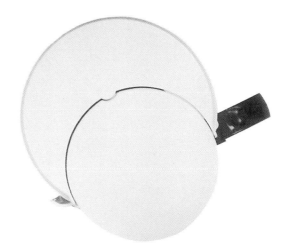

*Coffee maker KF 40 (1984): The top view
shows an innovative construction: two
intersecting cylinders.*

커피 메이커 KF 40 (1984). 위에서 보면 원기둥 두 개가
교차하는 혁신적 구조가 명확히 보인다.

*Grooved water tank housing of the Aromaster
KF 40 with a cable storage space at the back.*

아로마스터 KF 40의 물통 외피에는 가는 홈이 파여 있고,
뒷면에는 전선 수납 공간이 있다.

It was compact, simple and fitted well into a living environment. Nevertheless, despite its strong popularity – particularly amongst design fans – it had a weakness that necessitated further development: the appliance needed two heating elements, one at the top to heat the water, and another at the bottom to keep the coffee warm.

For the follow-up model, the Aromaster KF 40 (1984), the technicians and the designers found a configuration that retained the self-contained, slim column, yet required only one heating element. They did this by wrapping a semi-cylinder for the water tank around the back of the main cylinder that contained the filter element and the coffee pot.

KF 20은 작고 단순하며 생활공간에 잘 어울리고 대중, 특히 디자인에 관심 있는 이들에게 인기가 높았다. 그럼에도 이 기기에는 개선의 여지가 있는 설계상 약점이 있었다. 위에서 물을 끓이는 데, 그리고 아래에서 커피를 보온하는 데 각각 하나씩 총 두 개의 가열용 부품이 필요하다는 것이었다.

후속 모델인 아로마스터 KF 40(1984)의 개발 과정에서 기술자와 디자이너들은 기능적이고 날씬한 원기둥 모양을 유지하면서도 단 하나의 가열 부품만 사용하는 배치 방법을 찾아냈다. 이는 필터 부품과 커피포트가 있는 본체 원기둥을 반원형 기둥이 감싸는 형태로 구현되었다.

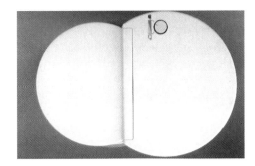

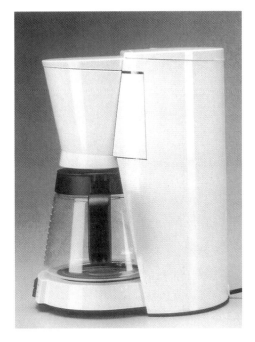
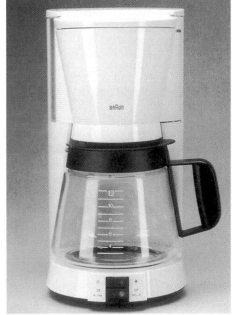

The casing was made of a plastic that was cheaper, yet met all the technical manufacturing requirements. To compensate for possible small surface defects, the plastic was fluted, which gave it a vertical surface structure. What has often been misunderstood as some kind of post-modern decorative element had in fact a definite structural function.

In 1993, almost ten years after the KF 40, the third generation of Braun coffee machines, AromaSelect, made their first appearance. The concept of the self-contained,

외피는 더 저렴한 플라스틱으로 만들어졌으나 제조 공정상의 요구 사항을 모두 충족했다. 플라스틱 표면에 생길 수 있는 작은 결함을 보완하기 위해 가느다란 세로 홈이 추가되었고, 이는 구조 보강의 역할도 했다. 일종의 포스트모던한 장식으로 자주 오해받았으나 실은 명확한 구조적 기능이 있는 요소였던 것이다.

KF 40 이후 10년 가까이 지난 뒤인 1993년에는 3세대 브라운 커피 메이커인 아로마셀렉트가 첫선을 보였다. 모든 기능을 깔끔하게 담아낸 형태로 여타 커피 메이커 제조사의 디자인에 강력한 영향을 미쳤던 콘셉트는 이때

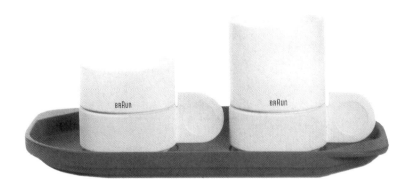

Design study for handled holders, for disposable coffee cups, made from treated cardboard
코팅 판지로 만든 일회용 커피잔을 꽂아 쓸 수 있도록 손잡이를 단 컵 받침의 시제품.

integrative form that so strongly influenced the designs of other coffee machine manufacturers was now taken a step further. The filter element and glass jug took the form of a double cone and the water tank that was again wrapped around from the rear was shaped like a cut-out cylinder.

In the early 1990s Braun extended their coffee maker programme with two espresso

한 걸음 더 나아갔다. 필터 부분과 유리 포트는 원뿔 두 개를 합친 모양이, 이번에도 뒤에서 감싸는 형태로 배치된 물통은 한쪽을 잘라낸 원기둥 모양이 되었다.

1990년대 초 브라운은 두 종의 에스프레소 머신을 내놓으며 커피 메이커 사업을 확장했다. 작고 저가형인 제품은 증기압 방식으로, 더 큰 제품은 고성능 펌프 방식으로 작동했다. 디자인상의 과제는 기능적으로

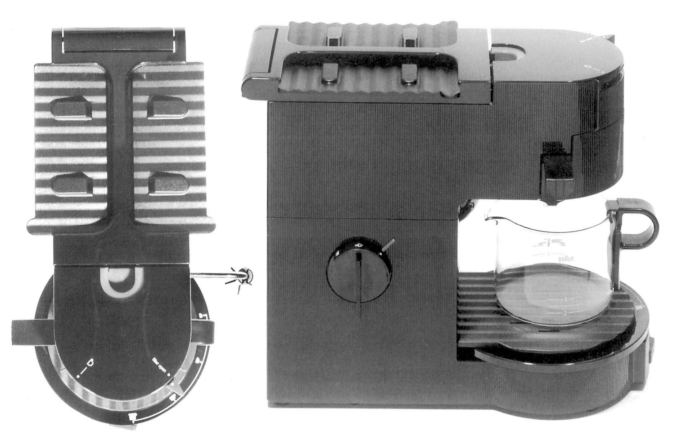

Espresso maker E 300 (1994)
에스프레소 머신 E 300(1994).

machines. The smaller, low-priced version operated using a steam pressure system; the larger one with a high capacity pump system. The design challenge was to develop functionally correct product forms that also reflected the particular characteristics of espresso. The shape of the smaller appliance E 250 T is cylindrical; a column with the glass container and the sieve unit on top, sitting on a pedestal. The main elements of the larger machine were cuboids with the vertically stacked water tank and pump at the back and the aluminium-clad boiler at right angles to them. The drip tray section formed the third cube.

적절한 동시에 에스프레소의 강렬한 느낌이 반영된 제품 형태를 개발하는 것이었다. 더 작은 기기인 E 250 T는 원통형이었고, 받침대 위에 올린 유리 포트와 필터 유닛이 기둥 모양을 이루었다. 더 큰 기기의 주된 형태 요소는 뒤쪽에 세로로 쌓인 물통과 펌프, 이와 직각으로 배치된 알루미늄 도금 보일러로 이루어진 직육면체들이었다. 추출되는 커피를 받는 받침대 부분이 세 번째 직육면체에 해당했다.

Left: Multipractic plus UK 1 kitchen machine (1983). This unit is specially suitable for smaller food quantities.
왼쪽: 다용도 주방 기기 멀티프랙틱 플러스 UK 1(1983). 소량의 식재료에 최적화된 제품이다.

Right: KM 32 with accessones (1957). This machine is suitable for larger quantities.
오른쪽: 액세서리가 장착된 KM 32(1957). 대량의 식재료에 알맞은 기기다.

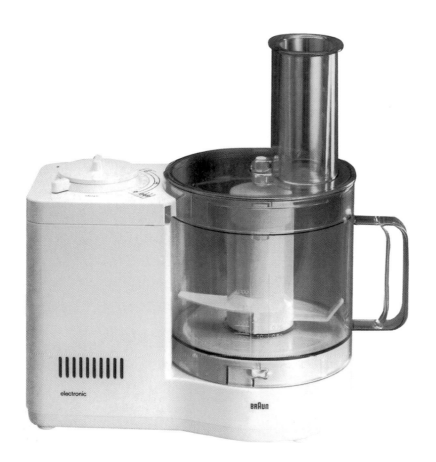

Multipractic plus UK 1 kitchen machine and wand mixer vario MR 30 (1981)

다용도 주방 기기 멀티프랙틱 플러스 UK 1과 막대형 믹서 바리오 MR 30(1981).

Kitchen Utensils
주방 기구

Kitchen utensils are tools in the most direct sense of the word. And that is what we always designed them to be: consistently function-specific with the simplest forms possible and details whose form follows function. Because there were no decorative elements, there was also no fashion context and thus the designs were long-lived and almost timeless. The KM 3/32 kitchen machine came onto the market in 1957 and was produced for more than 30 years with only minor detail changes. It is undoubtedly one of the most long-lived industrial products ever. But that also naturally has something to do with the fact that the development of mechanics at this time was not anywhere near as dramatic as that of electronics. The KM 3/32 and the later kitchen appliances show clearly that a

주방 기구는 도구라는 단어의 본래 뜻에 가장 잘 들어맞는 제품이다. 그래서 우리는 늘 주방 기구를 그에 걸맞게, 즉 견실하고 기능적이며 최대한 단순한 형태와 용도에 맞는 세부적 특징을 갖추게끔 디자인하려 했다. 장식적 요소도 없고 당시의 유행도 들어가지 않았기에 이런 디자인은 오래갔고 거의 시대를 초월했다. 다용도 주방 기기 KM 3/32는 1957년에 처음 출시되었고, 소소한 세부 수정만을 거치며 30년 이상 꾸준히 생산되었다. 의심할 여지 없이 역사상 가장 오래 살아남은 공산품에 속할 것이다. 하지만 이는 당시의 기계공학이 전자 기술만큼 극적인 속도로 발전하지는 않았다는 사실과도 관련이 있다. KM 3/32와 그 이후에 나온 주방 기기들은 완전히 기능 지향적인 디자인도 미적 수준이 높을 수 있음을 명백히 보여준다. 이는 깔끔한 선, 균형 잡힌 비율과 부피감의 상호작용이

Multisystem K 1000 kitchen machine (1993):
detail of slanted motor and cable coil
다용도 주방 기기 멀티시스템 *K 1000*(1993)의 모터와 전선
코일 부분은 사선으로 처리되었다.

Multisystem K 1000 kitchen machine (1993)
with three different bowl options
다용도 주방 기기 멀티시스템 *K 1000*(1993)의 세 가지 용기
옵션.

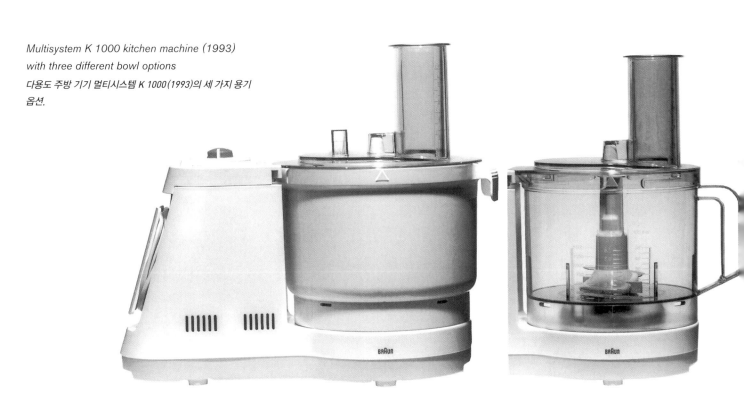

Multisystem K 1000 kitchen machine: controls, grippable edge of mixing bowl, cross section of mixing bowl, glass mixer, cross section of motor (details)

다용도 주방 기기 멀티시스템 K 1000의 조작부, 잡기 쉽게 처리된 혼합 용기 가장자리, 혼합 용기 단면, 유리 믹서, 모터 단면(세부)의 모습.

completely function-oriented design can also have a high level of aesthetic quality. This comes from the interplay of clean lines and balanced proportions and volumes. The KM 3/31 also had a comprehensive array of accessories.

In the early 1980s we began to develop a new kitchen machine concept. The Multi-practic plus UK 1 allows a multitude of tasks to be performed in the same vessel. It is a classic kitchen mixer and a shredder combined. The drive for the various tools projects from the bottom of the container. Essential features belonging to this kind of appliance designed for intensive daily use are that it be easy to use and to understand, that it is completely safe and easy to clean.

빚어낸 결과다. 또한 KM 3/31는 다양한 액세서리까지 갖추었다.

1980년대 초 우리는 새로운 주방 기기의 콘셉트 개발에 착수했다. 멀티프랙틱 플러스 UK 1은 용기 하나에서 여러 작업을 처리할 수 있게 고안된 제품이다. 이 기기에선 전통적 형태의 믹서와 채칼이 하나로 합쳐졌고, 다양한 도구를 작동시키는 구동부는 용기 바닥 위쪽으로 튀어나와 있다. 이렇게 매일 빈번히 사용되는 가전을 디자인할 때 반드시 고려해야 할 점은 사용자가 쉽게 이해하고 사용 가능하게, 또 완벽히 안전하고 세척이 용이하게 해야 한다는 것이다.

In 1993, the third generation of Braun kitchen machines came onto the market – the Multisystem K 1000. The design follows the basic form of the KM 3 but with a slanting back to the motor unit. There is a structural reason for this: the bottom of the device contains a second motor that cools the main drive motor. The K 1000 is a combination of three devices in one. One work mode is kneading, stirring and beating, another is cutting and grating, and the third is mixing and chopping. Each function has its own optimised vessel tailored to the task – a large mixing bowl, a transparent plastic pot and a glass vessel for mixing. The large control element is situated at the top, allowing easy selection of the correct speed required for each task, even with wet or greasy fingers, for both left and right-handed users. The symbols on the scale also aid operation. The design of the controls, in particular the product graphics, which indicate the functions, were of great importance to us. The form, placing and labelling of switches were always thought through with great care and optimised again and again in many tests and trials.

1993년에는 브라운의 3세대 주방 기기 멀티시스템 K 1000이 출시되었다. 디자인은 KM 3의 기본 형태를 따르지만 모터가 자리한 뒤쪽이 사선으로 처리되었다는 차이점이 있다. 이는 구조상의 이유, 즉 기기 하단에 구동 모터를 식히는 보조 모터를 넣어야 한다는 것 때문이었다. K 1000은 세 가지 기기를 하나로 합친 제품이다. 첫 번째 작업 모드에서는 반죽하고 젓고 섞기, 두 번째에선 저미고 채 치기, 세 번째에선 갈고 다지기를 할 수 있다. 각 기능을 위해 커다란 혼합 용기, 투명 플라스틱 포트, 갈기에 적합한 유리 용기 등 작업별로 최적화된 용기가 제공되었다. 커다란 조작 다이얼은 맨 위에 배치해 왼손잡이든 오른손잡이든 물 또는 기름기 묻은 손으로도 각 작업에 알맞은 속도를 쉽게 선택할 수 있게 했다. 눈금에 그려진 기호도 조작에 도움을 준다. 우리는 조작부 디자인, 특히 기능을 표시하는 제품 그래픽을 매우 중시했다. 스위치의 형태와 위치, 그에 딸린 표시들은 항상 세심한 고려를 거쳐 정해졌고, 수많은 시험과 시도를 거쳐 거듭거듭 최적화되었다.

Multiquick 350 wand mixer (1982)

막대형 믹서 멀티퀵 350(1982).

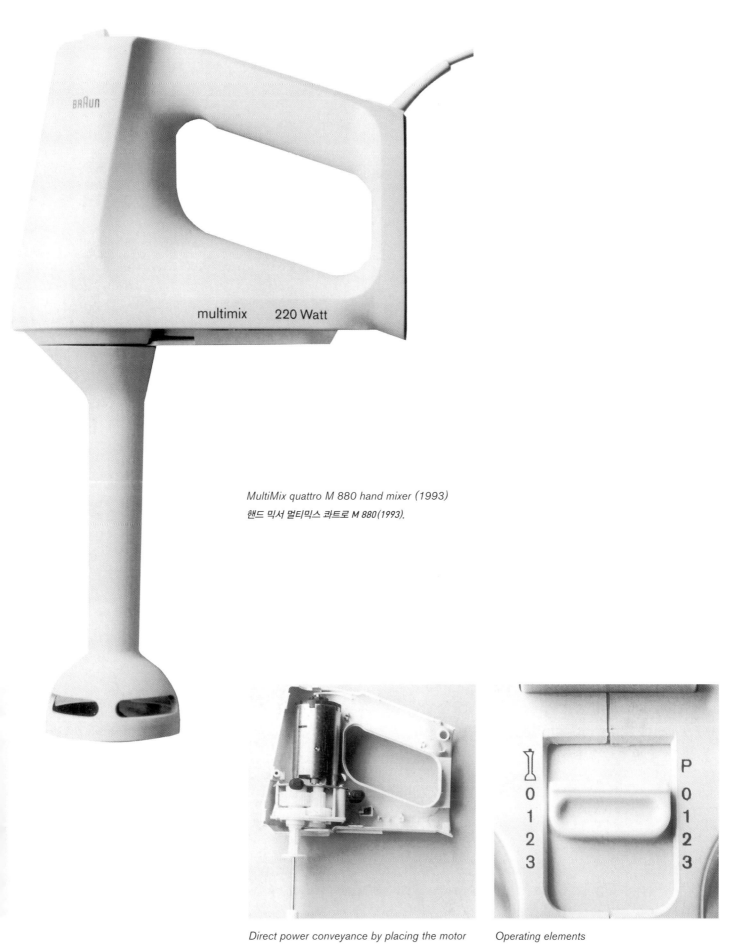

MultiMix quattro M 880 hand mixer (1993)
핸드 믹서 멀티믹스 콰트로 *M 880*(1993).

Direct power conveyance by placing the motor vertically above the tools.
동력이 직접 전달되도록 기기 위에 직렬로 배치한 모터.

Operating elements
조작 스위치.

Hand-held Mixers
핸드 믹서

Braun began producing wand mixers quite early on – initially in Spain. These practical, compact hand tools allow you to work directly in the cooking pot. Whether stirring, puréeing, mixing or beating, the wand mixer fulfils many of the tasks of a kitchen machine, especially where small quantities are concerned. They are also easy to clean by rinsing under the tap. Their design developed from ergonomic function and is therefore highly plausible. The grip area, which contains the motor, is moulded to allow safe and light handling and is a feature that has often been copied since.

An equally successful product type were the hand mixers found in almost every household these days. We designed the very first

브라운은 막대형 믹서를 꽤 이른 시점부터 생산하기 시작했고, 초기 생산지는 스페인이었다. 손에 쥐고 쓰는 이 실용적이고 작은 기기는 요리용 냄비 안에 직접 넣어 사용할 수 있다. 젓고, 으깨고, 갈고, 거품을 내는 등 막대형 믹서는 다용도 주방 기기의 여러 기능을 너끈히 해냈고, 음식량이 적을 때 특히 유용했다. 수돗물에 대고 바로 헹구면 되니 세척도 쉬웠다. 디자인은 인체공학적 기능에 맞춰 개발되었고, 따라서 쓰기가 매우 편했다. 모터가 자리한 손잡이 부분은 안전하고 가볍게 다룰 수 있게 설계되었는데, 이는 그 이후로 잦은 모방 대상이 되었다.

이와 비슷하게 성공을 거둔 가전 유형으로는 요즘 거의 모든 가정에서 사용되는 핸드 믹서가 있다.

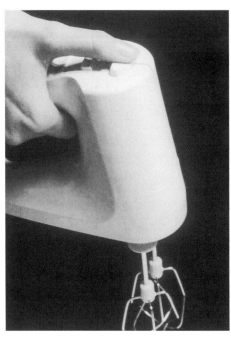

Connection for different tools
다양한 도구를 끼울 수 있는 연결부.

Protection plate for mixer connection
믹서 연결 부위를 덮는 보호캡.

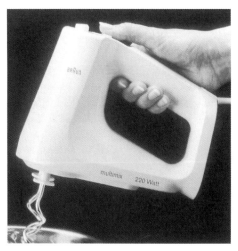

Practical grip positioning and handling
다루기 편하게 실용적으로 배치된 손잡이.

Base with edge made of soft plastic
연질 플라스틱으로 만들어진 하단부.

appliance of this kind at the beginning of the 1960s. It had four functions: stirring, mixing, chopping and kneading, and you could also use it directly in the pots or bowls you were cooking in.

The most significant feature of the first generation of these types of machines was the horizontal positioning of the motor. The power was transferred from it at a 90-degree angle to the tools, such as the whisks. Thirty years later we redesigned the whole guts of this mixer to allow for a more ergonomic form that was lighter and easier to grip, operate, set down and clean. This design combined the benefits of our experience with both hand mixers and wand mixers. The motor is situated vertically above the tools.

1960년대 초반 우리는 사상 최초로 이런 유형의 기기를 디자인했다. 휘젓기, 갈기, 썰기, 반죽하기의 네 가지 기능이 있고, 요리에 쓰는 냄비나 그릇에 직접 넣어 사용 가능한 기기였다.

이 유형의 기기 1세대에서 가장 중요한 특징은 가로로 배치된 모터였다. 모터에서 나온 동력은 거품기 같은 추가 도구에 직각으로 전달되었다. 30년 뒤 우리는 이 믹서를 더 가벼우면서도 들고 작동하고 내려놓고 세척하는 과정이 더 쉬워지게끔 더욱 인체공학적인 형태로 완전히 다시 디자인했다. 이 설계는 핸드 믹서와 막대형 믹서에서 우리가 경험한 장점만을 뽑아 결합한 것이었다. 모터는 도구 위쪽에 수직으로 배치되었다.

The four mixer functions: blending, kneading, mixing, shredding.
믹서의 네 가지 기능인 휘젓기, 반죽하기, 갈기, 썰기.

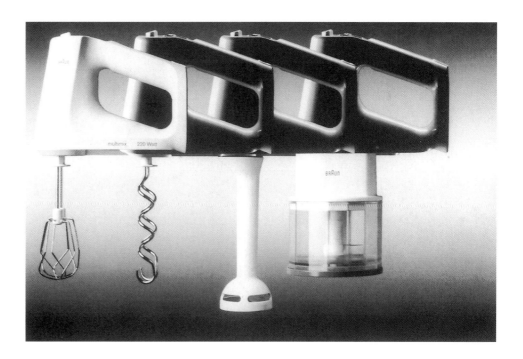

The transfer of energy in a straight line makes the device considerably more powerful. The centre of balance lies directly above the tools, which means the mixer is well balanced and easier to guide with the hand. The grip is ergonomically formed and has just the right angle for operating each of the four types of tool. The switch is large, grippable and placed so that it is easy to operate with the thumb of the hand holding the device. In front of it is a wide button to release the tools. This hand mixer has a number of practical details, for example a border of soft plastic around the rear area so that the mixer can be put down safely on wet, slippery surfaces.

에너지 전달 경로가 직선으로 바뀐 덕분에 기기는 훨씬 강력해졌다. 무게중심은 도구 바로 위에 있었는데, 이는 믹서의 균형이 좋아지고 손으로 다루기 쉬워졌다는 뜻이다. 손잡이는 인체공학적으로 만들어졌고 네 가지 도구를 사용하기에 딱 알맞은 각도다. 스위치는 큼지막해서 잡기 쉬웠고, 기기를 쥔 손의 엄지손가락으로 간편하게 조작할 수 있도록 배치되었다. 그 앞에는 도구를 분리하는 널찍한 버튼이 있다. 이 핸드 믹서에는 여러 다양한 실용적 배려가 숨어 있다. 물기로 미끄러운 표면에 믹서를 안전하게 내려놓을 수 있게 하단부를 부드러운 플라스틱으로 마감한 것이 한 예다.

Juicers
착즙기

Right from the beginning Braun was very nutrition oriented in its commitment to kitchen machines. That is why, from the mid-1950s onwards, some appliances in the programme were geared towards preparing fresh, healthy fruit and vegetable juices. Some of the citrus presses and juicers were manufactured for decades. The citrus press MPZ 7 was one of the later development phases of this kind of appliance. It follows the logical basic form of the earlier citrus presses, with the large pressing cone at the top, the transparent juice jug below and the motor at the bottom. The jug was removable for pouring the juice. The MPZ 5 citrus press from 1982 also had the same division. Here, the press at the top could be removed for pouring.

초창기부터 브라운은 주방 기기에 힘을 쏟으며 영양 면에도 큰 관심을 기울였다. 신선하고 건강한 과일과 채소로 주스를 만드는 기기를 1950년대 중반부터 제품군에 넣은 것도 그런 연유에서였다. 이 가운데 몇몇 감귤류 착즙기와 주스기는 수십 년간 생산되었다. 감귤류 착즙기 MPZ 7은 이런 유형의 제품 중에서 나중에 개발된 축에 속했다. 앞서 출시된 착즙기들의 합리적 기본 형태를 그대로 따른 이 기기에선 큼직한 원뿔 모양의 즙 짜개가 꼭대기에, 투명한 주스 용기가 그 아래에, 모터가 맨 밑에 배치되었다. 주스를 따를 때는 용기를 분리할 수 있었다. 1982년에 나온 감귤류 착즙기 MPZ 5도 배치는 같았으나, 상단의 즙 짜개를 분리해 주스를 따르는 방식이라는 점만 달랐다.

MPZ 5 juicer (1985) (detail)
착즙기 MPZ 5(1985) (세부).

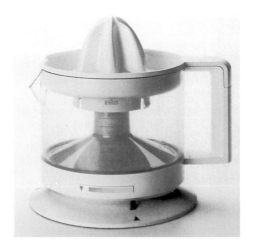

MPZ 7 juicer (1992)
착즙기 MPZ 7(1992).

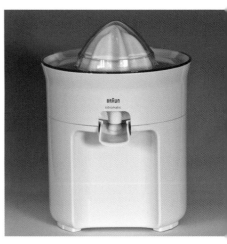

MPZ 2 juicer (1972)
착즙기 MPZ 2(1972).

Irons

다리미

Vario 5000 steam iron (1991)

스팀다리미 바리오 5000(1991).

Good functional design in household appliances has nothing to do with dominant or intentionally 'new' design. The Braun irons, made since 1984, are a good example of this. They have a core form that has proved its utility for years. The achievement here was to design a shape from this fundamental form that was convincingly well rounded and balanced. It comes across as being soft, light and mobile. The irons are easy to hold, use and operate. The switches and accompanying product graphics were, as with all Braun products, carefully thought through, designed and positioned.

가사용 가전에서 뛰어나고 기능적인 디자인이란 피상적이거나 인위적인 '새로움'과 전혀 무관하다. 1984년부터 브라운이 생산한 다리미는 이를 보여주는 좋은 예다. 이 제품들은 이미 오래전 유용함이 증명된 다리미의 기본 형태를 따랐다. 여기서 우리가 해낸 성취는 그 형태에서 출발해 더욱 일관성 있고 균형 잡힌 모양을 디자인했다는 것이었다. 이렇게 나온 형태는 부드럽고, 가볍고, 날렵해 보였다. 브라운 다리미는 잡기 좋고 사용과 작동이 쉽다. 다른 브라운 제품들이 그렇듯 스위치와 그에 딸린 제품 그래픽은 신중한 고려를 거쳐 디자인되고 배치되었다.

Shavers
면도기

From the very beginning – with the S 50 from 1950 – all Braun shavers have had the same basic construction: the main adaptor, the oscillating motor and the shaver head are all arranged on top of one another in a configuration that is a logical outcome of both construction and function. The S 50 had a very slim form. The subsequent devices

맨 처음부터, 그러니까 1950년의 S 50부터 브라운 면도기의 기본 구조는 내내 똑같이 유지되었다. 주 전원 공급 장치, 진동 모터, 면도기 헤드는 구조와 기능 모두를 만족하는 합리적 방식으로 차곡차곡 배치된다. S 50은 외관이 매우 날씬했고, 후속 모델에서는 면도기 헤드의 크기와 성능을 강조하기 위해 폭이 더 넓어졌다. 이후

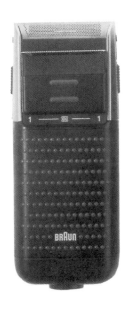 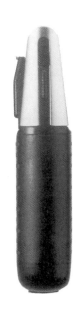 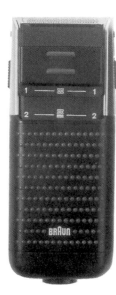 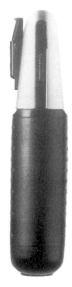 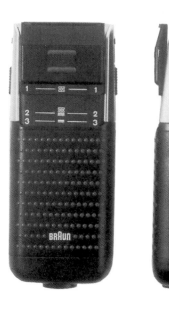

micron vario 3 electric shaver (1985):
The central switch for cutting long hair has three positions.

마이크론 바리오 3 전기면도기(1985). 긴 수염 절삭용 중앙 스위치는 세 단계로 조절된다.

were broader to accentuate the size and capacity of the shaver head. Over the following 40 years the technology and design of the Braun shavers were gradually developed and improved. There are probably very few industrial products that have been worked on with such consistency in this way. The designers were always involved in developing new solutions for improving the function, performance characteristics and handling of the shaver.

One example is the combination of the two cutting systems that first appeared in the micron vario 3 from 1985. The long hair trimmer is at the top by the main switch and can be extended in two settings. The second setting allows both short and longer hairs to be cut at the same time.

40년간 브라운 면도기의 기술과 디자인은 발전과 개선을 거듭했다. 이런 식으로 일관성 있게 꾸준한 노력이 들어간 공산품은 아마도 거의 없을 것이다. 면도기의 기능, 동작 특성, 사용성 개선을 위한 새로운 솔루션 개발에는 디자이너들이 항상 참여했다.

디자인과 기술 부문의 협업으로 탄생한 설계의 한 예로는 1985년에 출시된 마이크론 바리오 3가 처음 선보였던 두 가지 절삭 방식의 조합을 들 수 있다. 긴 수염용 면도날은 중앙 스위치 위쪽에 자리했고 두 가지 설정으로 확장하여 사용할 수 있었다. 두 번째 설정은 짧은 수염과 긴 수염을 동시에 깎을 때 쓰였다.

Here as well an important task for the design team was devising the product graphics that indicated the new functions. Another example is the innovative design of the appliance's surface, made from a combination of hard and sort plastics produced using a double injection procedure. It took many long and intense experiments with a plastics producer to come up with suitable materials and the right

여기서도 디자인 팀에겐 새로운 기능을 알기 쉽게 보여주는 제품 그래픽을 고안하는 중요 임무가 맡겨졌다. 이중사출 공법으로 제조한 경질-연질 플라스틱을 조합하여 기기 표면을 처리한 혁신적 디자인도 협업 설계의 또 다른 예다. 알맞은 재료와 적합한 제조 기술을 찾아내기까지는 플라스틱 제조업체와 길고 집중적인 실험을 수없이 거쳐야 했다.

Models help to study construction details of the electric shaver (micron vario 3).
기면도기 모형들은 세부 구조 연구에 도움을 준다(사진은 이크론 바리오 3).

shaver housing: a combination of soft and astics (detail)
질과 연질 플라스틱이 조합된 면도기 외피(세부).

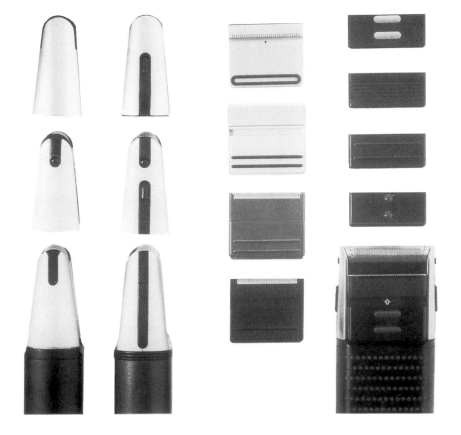

eft: Various design options for removing having foils
right: Design options for the main switch
쪽: 면도날 보호망 분리 방식의 다양한 디자인 시안.
른쪽: 중앙 스위치의 디자인 시안들.

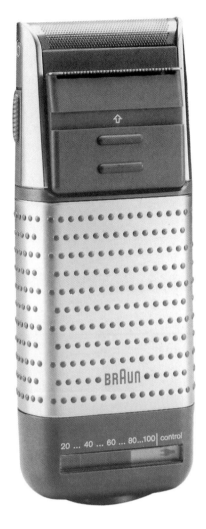

micron vario 3 universal electric shaver (1988).
전기면도기 마이크론 바리오 3 유니버설(1988).

manufacturing technology. The micron plus from 1979 was the first shaver to feature a hard plastic shell with a soft grip dot-textured surface. This solution had considerable advantages during use: the shaver was agreeably comfortable to hold and it did not slide off slippery surfaces when it was put down. We went on to implement this hard-soft technology in a number of other appliances. A third example for the design/construction

1979년에 나온 마이크론 플러스는 경질 플라스틱 외피에 부드러운 미끄럼 방지 돌기가 적용된 첫 번째 면도기였다. 이렇게 처리하면 면도기를 잡기 편했고, 물기 있는 표면에 내려놓아도 미끄러져 떨어지지 않는 등 사용상의 이점이 상당했다. 우리는 이 경질–연질 조합 기술을 다른 여러 기기에도 활용했다. 디자인과 기술 부문의 협업이 탄생시킨 설계의 세 번째 예는

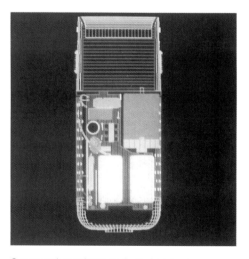

Construction: micron vario 3 electric shaver

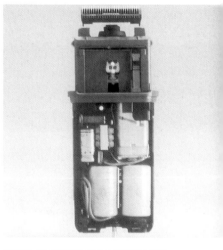

전기면도기 마이크론 바리오 3의 내부 구조.

aspect of our design is the flexible shaver head of the Flex control (1991). It had double cutting foils and could swing back and forth to better fit the contours of the face. Because of the difficult mechanics involved in a flexible shaver head, the final functional and compact form was only realisable thanks to very close collaboration between the technicians and the designers.

플렉스 컨트롤(1991)의 유연한 면도기 헤드다. 이 헤드는 이중 보호망이 있었고, 얼굴의 굴곡에 더 잘 밀착되게 앞뒤로 움직일 수 있었다. 유연한 헤드의 구현은 기술적으로 무척 까다로운 일이었기에, 기능적인 동시에 크기도 작은 최종 형태는 기술자와 디자이니의 매우 긴밀한 협업 덕분에 겨우 세상에 나올 수 있었다.

ex Control 4550 electric shaver (1991) with ving head
변 헤드가 달린 전기면도기 플렉스 컨트롤 4550(1991).

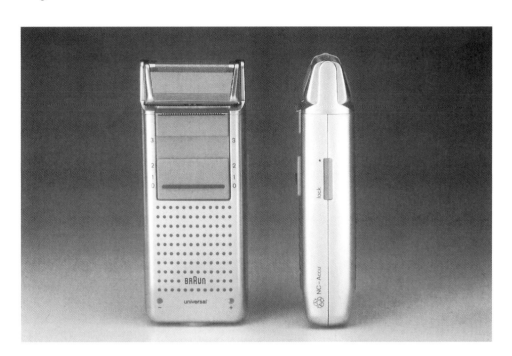

act 5 beard trimmer (1986)
수염 트리머 이그잭트 5(1986).

Battery-powered pocket de luxe traveller shaver (1990)
배터리로 작동하는 휴대용 면도기 드 럭스 트래블러(1990).

Dual Aqua electrical shaver for Japan (1987)
일본 한정판 전기면도기 듀얼 아쿠아(1987).

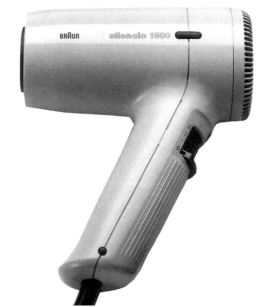

P 1500 / PE 1500 blow dryer (1981)
헤어드라이어 P 1500 / PE 1500(1981).

PA 1250 travelcombi travel blow dryer with foldable handle (1985)
접히는 손잡이가 달린 여행용 헤어드라이어 PA 1250 트래블콤비(1985).

HLD 1000 / PG 1000 blow dryer (1975)
헤어드라이어 HLD 1000 / PG 1000(1975).

The story of hairdryer design of is also the story of handle design. The classic hairdryer's handle is at right angles to the direction of the air current. Yet a closer examination told us that this perpendicular grip is not particularly practical for drying your own hair.

A hairdryer with a more acutely angled handle, however, is much easier, less inhibiting and less tiring to use. The result was hairdryers with ergonomically angled handles – a configuration that has since become the norm everywhere. For travelling versions, we designed a handle that could fold against the body of the machine.

Over the years we developed a broad and versatile programme of hair care appliances. A special mention should be give to the curling tongs that were heated using butane gas rather than with electricity. Braun first unveiled this new technology in 1982. These electricity-free appliances had the advantage in that they can could be used anywhere and any time.

헤어드라이어 디자인의 역사는 곧 손잡이 디자인의 역사나 마찬가지다. 전통적인 헤어드라이어의 손잡이는 바람이 나가는 방향과 직각을 이룬다. 하지만 자세히 살펴보니 이런 수직 손잡이는 자기 머리카락을 직접 말리는 데 딱히 실용적이지 않다는 사실을 알 수 있었다.

반면 본체와 손잡이의 각도가 직각보다 좁은 헤어드라이어는 훨씬 사용하기 쉽고 덜 불편하며 덜 피곤했다. 그 결과 손잡이 각도가 인체공학적인 헤어드라이어가 탄생했고, 이 형태는 이후 일반적 표준이 되었다. 우리는 본체 쪽으로 손잡이가 접히는 여행용 제품을 디자인하기도 했다.

여러 해에 걸쳐 우리는 모발 관리 기기 제품군을 폭넓고 다양하게 전개했다. 특별히 언급할 만한 제품으로는 전기가 아닌 부탄가스로 가열되는 고데기가 있다. 브라운은 이 신기술을 1982년에 처음으로 내놓았다. 전기가 필요하지 않은 이 기기는 언제 어디서나 사용 가능하다는 장점이 있었다.

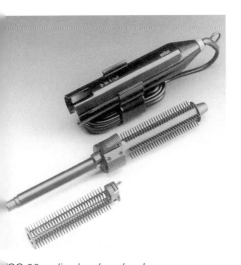

CC 30 *curling brush and curler*
컬링 브러시와 고데기 *TCC 30.*

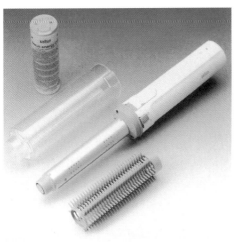

GCC *butane--powered curler (1988)*
부탄가스로 작동하는 고데기 *GCC (1988).*

LS 34 *curler iron (1988)*
고데기 *LS 34 (1988).*

Dental Care

Like many other Braun product lines, the toothbrushes and oral irrigators demonstrated a distinctive degree of design consistency. The Plak Control electric toothbrush introduced in 1991 had innovative technology, yet

덴탈 케어 제품

다른 여러 제품군과 마찬가지로 브라운의 전동칫솔과 구강 세정기 제품들은 디자인 일관성이 뚜렷하다. 1991년에 선보인 전동칫솔 플라크 컨트롤은 혁신적 기술이 적용되었음에도 이전 제품들의 실용적 기본 형태를 거의 그대로 유지했다.

Plak Control OC 5545S dental care centre (1992)

치아 관리 세트 플라크 컨트롤 OC 5545S (1992).

Oscillating rotary brush
진동 회전 브러시.

Plak Control plaque removal set (1994)
플라크 제거 세트
플라크 컨트롤 (1994).

essentially retained the practical basic form of its predecessor.

This toothbrush's rounded brush head is proof of the Braun designers' core beliefs that the quality of the whole is the sum of many well-solved details. To free the teeth from plaque, the brush head oscillates back and forth at 3,000 times per minute. A small right-angled drive was used for this that the technicians tried hard to insulate from the tooth-paste since it acted like sand and quickly wore the gears out. Yet this insulation would have meant that the toothbrush could not have been as compact as it needed to be to move around easily within the mouth. So the designers and the technicians came up with a solution together: a gear mechanism made from vitrified, abrasion-proof steel that needs no insulation and can also be very small. That was design on a millimetre scale that was as decisive for the user as it was for the design quality.

이 칫솔의 둥근 브러시 헤드는 전체 품질이란 곧 잘 다듬어진 여러 세부 항목의 합이라는 브라운 디자이너들의 핵심 신념을 보여주는 증거다. 치아의 플라크를 제거하기 위해 브러시 헤드는 앞뒤로 분당 3,000번 진동한다. 여기에는 직각으로 교차하는 톱니바퀴가 쓰였는데, 처음에 기술자들은 톱니바퀴가 빨리 마모되는 것을 방지하기 위해 연마제인 치약에 닿지 않게 하려 애썼다. 하지만 그러한 차단 구조는 칫솔 헤드를 입 안에서 이리저리 쉽게 움직일 정도로 작게 만들 수는 없다는 뜻이었다. 그래서 디자이너와 기술자들은 함께 새로운 해결책을 짜냈다. 압축 성형되어 내마모성이 강화된 강철로 톱니바퀴를 제작하면 차단 구조도 필요 없을 뿐 아니라 크기도 매우 작은 칫솔 헤드를 만들 수 있었다. 이는 사용성과 디자인 품질 양쪽에 결정적 영향을 미치는 밀리미터 단위의 디자인이었다.

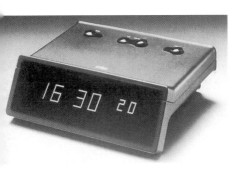

unktional table and alarm clock (1975)
상용 자명종 시계 펑셔널(1975).

Since Peter Henlein's Nuremburg Egg from the 16th century, clocks for private use have tended to be decorative and representative rather than functional. At Braun, on the other hand, we have always regarded them as instruments for measuring time. They acquired their particular character – which meant you could always tell a Braun travel alarm clock or watch at a glance – not from formal peculiarities but, quite the opposite, from a complete lack of them. The design focused purely on the single function of a clock: to tell the time.

페터 헨라인이 16세기에 내놓은 '뉘른베르크의 달걀' 이후, 개인용 시계에서는 기능보다 장식 요소와 상징성이 중시되는 경향이 있었다. 이와 달리 브라운에서 우리는 시계를 항상 시간 측정용 도구로 간주했다. 브라운 시계 특유의 개성, 즉 브라운의 여행용 자명종 시계나 벽시계를 늘 한눈에 알아보게 하는 특성은 형태상의 특이함이 아니라 오히려 특이점이 전혀 없다는 데 있었다. 시계의 유일한 기능인 '시간 알려주기'에 순수하게 초점을 맞춘 디자인이었다.

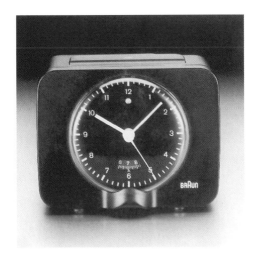

eft: phase 3 alarm clock (1972)
Right: ABK 30 wall clock (1982)
쪽: 자명종 시계 페이즈 3(1972).
르른쪽: 벽시계 ABK 30(1982).

time control DB 10 fsl digital clock radio (1991)
디지털 시계 겸용 라디오 타임 컨트롤 DB 10 fsl (1991).

One of the first Braun electronic clocks was the funktional alarm clock that came on the market in 1975. Its main feature was the large, angled digital LED time display and the accentuated, easy-to-use buttons. In later years a number of clocks with analogue displays were produced that were clearer and more comfortable to read for most people. The clock faces were designed with the greatest imaginable care to be as clear and easy to read as possible.

브라운이 처음 내놓은 전자시계 중에는 1975년 출시된 자명종 시계 펑셔널이 있다. 이 제품의 주요 특징은 큼직하고 기울어진 디지털 LED 시각 디스플레이와 눈에 띄고 사용하기 쉬운 버튼이었다. 나중에는 눈에 잘 들어오며 사람들 대다수가 더 편안하게 여기는 아날로그 숫자판을 장착한 시계가 여럿 생산되었다. 시계의 문자판은 최대한 또렷이 보이고 잘 읽히도록 더없이 세심한 고려를 거쳐 디자인되었다.

ABR 21 clock radio (1978)
시계 겸용 라디오 ABR 21(1978).

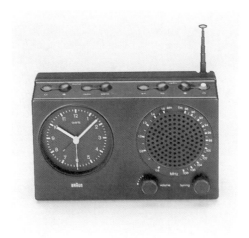

ET 88 calculator and clock world traveller
(1991): Keys are convex to ensure better and
more accurate operation.

계산기 겸용 시계 월드 트래블러 ET 88 (1991). 각 버튼은 더
넓고 정확하게 누를 수 있도록 볼록하게 만들어졌다.

AW 15/20/30/50 wristwatches (1989–1994)

손목시계 AW 15/20/30/50 (1989~1994).

The time control DB 10 fsl clock and the world
traveller ET 88 calculator and clock combination.
The product graphics were of primany impor-
tance in the design of both devices.

시계 겸용 라디오인 타임 컨트롤 DB 10 fsl과 계산기
겸용 시계인 월드 트래블러 ET 88. 두 기기 디자인에서의
주안점은 제품 그래픽이었다.

From 1976 on, pocket calculators were also
part of the Braun programme and they
followed similar principles. They were being
constantly technically developed, yet their
design remained more or less constant for
two decades. The pocket calculators' dimen-
sions allowed them to sit easily in the hand.
The keypads were clearly organised. The
keys' convex curves served a psychological
function in that they were simply easier to
press accurately.

1976년 이래 브라운 제품군에 추가된 휴대용 계산기들
또한 비슷한 원칙을 따랐다. 20여 년간 기술적으로
끊임없이 발전했으나 제품 디자인은 큰 변화 없이
일관성 있게 유지된 것이다. 휴대용 계산기의 크기는
손안에 편안하게 들어올 정도로 맞춰졌고, 키패드는
알아보기 쉽게 배치되었다. 버튼의 볼록한 곡면은
자판을 더 쉽고 정확히 누를 수 있게 하는 심리적 기능을
수행했다.

Design Studies

디자인 시제품

The Braun design department was always involved in self-initiated design studies alongside the usual daily workload. I believe it is very important for designers to have the creative space to develop and refine their own ideas. Most of our studies never went into production – for various reasons – but they often gave important impulses to

브라운의 디자인 부서는 일상적 업무를 처리하는 동시에 항상 자발적으로 디자인 시안 작업을 진행했다. 내 생각에 자신만의 아이디어를 발전시키고 가다듬을 창의적 공간이 마련되는 것은 디자이너에게 매우 중요하다. 우리 시제품은 대부분 여러 이유로 생산 단계에 이르지 못했지만, 그럼에도 제품 개발과 본래의 디자인 업무에 중요한 원동력을 제공할 때가 많았다.

Study: battery and solar-powered clock radio
태양광 전지와 배터리가 장착된 라디오의 시제품.

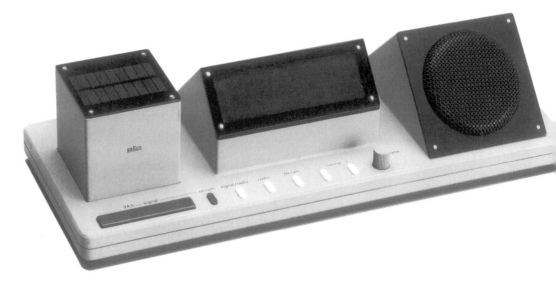

product development and our regular design work. A few examples are shown on the following pages – clocks, portables, hi-fi systems, clock radios and flashlights. The studies shown, and those not shown, were not simply formal modifications to existing products, but designs for totally new object concepts. We often used completely innovative technologies or attempted to anticipate future technological developments.

Our studies were no different from our realised products in that the designs and the resulting forms always evolved from an optimisation of utility. The two studies for clock radios show this well.

시계, 휴대용 기기, 하이파이 시스템, 시계 겸용 라디오, 외장 플래시 등 이제부터 소개할 몇몇 제품들이 그 예다 여기 소개된 것이든 아니든, 시제품이란 그저 원래 있던 제품의 형태만 바꾼 것이 아니라 완전히 새로운 유형의 콘셉트를 담은 디자인이다. 우리는 아주 혁신적인 기술을 활용할 때가 많았고, 미래의 기술 발전을 예측해보려 시도하기도 했다.

언제나 사용성 최적화라는 토대를 기본으로 삼은 디자인과 형태라는 점에서 우리가 만든 시제품은 실제로 구현된 제품과 다르지 않았다. 시계 겸용 라디오의 두 가지 시제품은 이 점을 잘 보여준다.

Study: Modular clock radio system with
cassette deck (1978)
카세트 데크가 딸린 모듈식 시계 겸용 라디오 시스템
시제품(1978).

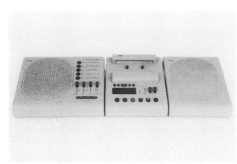

Portable music system (1978) study:
One speaker slides in front of the control panel

휴대용 음향 기기 시제품(1978). 한쪽 스피커를 조작 패널
앞쪽으로 밀어 여닫는 방식이다.

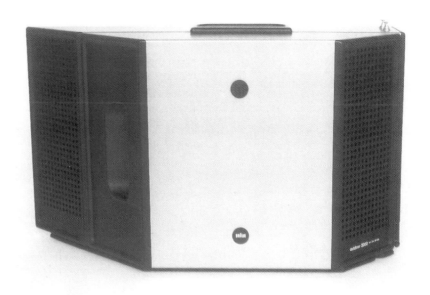

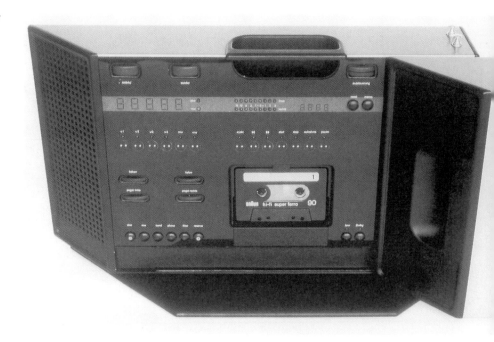

Portable music combination study: The speaker is pushed aside to reveal the control panel.
휴대용 음향 기기 시제품. 스피커를 한쪽으로 밀면 조작 패널이 드러난다.

The design on page 102 proposed an object powered by both batteries and solar energy – solar energy alone would not have been sufficient to run the appliance. The design is emphatically additive – three simple geometric forms, clearly separated from one another, sit on a shared tablet containing the circuit board and the operating functions. The cube on the left contains the battery, the central cut-off prism form the solar element, and the prism on the right the loudspeakers.

The clock radio on page 103 is both modular and integrative. It has three modules – a radio plus clock, a cassette player and an additional loudspeaker – that together form a homogenous unit.

102쪽에 실려 있는 것은 태양 전지와 배터리가 둘 다 장착되는 기기의 시제품 디자인이다. 기기를 구동하려면 태양 전지만으로는 충분치 않았기 때문이다. 이 디자인은 의도적으로 덧셈을 기본으로 삼았다. 회로와 조작 버튼이 있는 납작한 판 하나에는 완벽히 서로 분리된 세 개의 단순한 기하학적 형태가 나란히 놓였다. 왼쪽 육면체에는 배터리가, 가운데의 잘라낸 삼각기둥에는 태양광 발전 장치가, 오른쪽 삼각기둥에는 스피커가 들어 있다.

103쪽의 시계 겸용 라디오는 모듈식이자 통합식 제품으로 만들어졌다. 라디오 겸 시계, 카세트 플레이어, 추가 스피커라는 세 가지 모듈이 모여 하나로 통합된 제품을 구성한다.

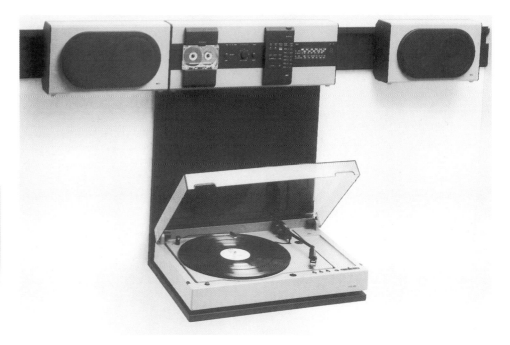

User-friendly placement of the support

사용자 친화적인 받침대 배치.

Wall-mounted on a rail

레일을 사용해 벽에 설치한 모습.

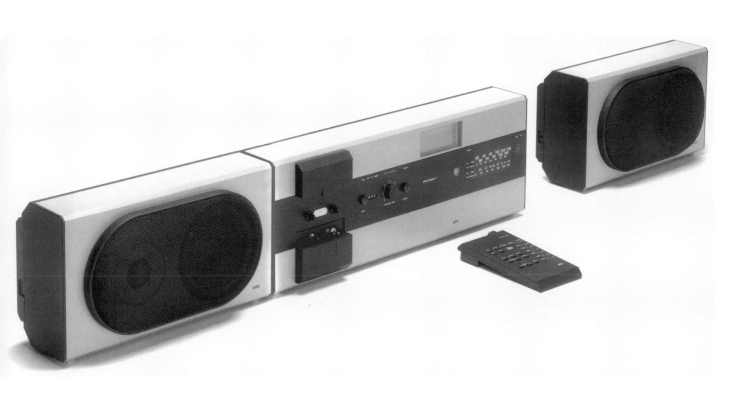

Study for a 'telecompakt' hi-fi system with remote control (1979)

리모컨을 활용한 '텔레콤팩트' 하이파이 시스템 시제품(1979).

Study for the 'Audio Additiv Programm'
hi-fi system (1979)

'오디오 애디티브 프로그램' 하이파이 시스템 시제품 (1979)

The three modules can also be used separately. The intention was to develop a high-capacity radio. The resulting design was a forerunner of the concept of miniaturised stereo systems.

세 가지 모듈은 각각 따로 쓰일 수도 있었다. 원래의 의도는 고성능 라디오 개발이었다. 결과적으로는 소형화된 스테레오 시스템이란 개념의 전신 격인 디자인이 나왔다.

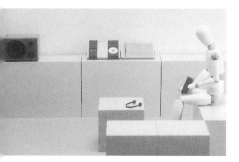

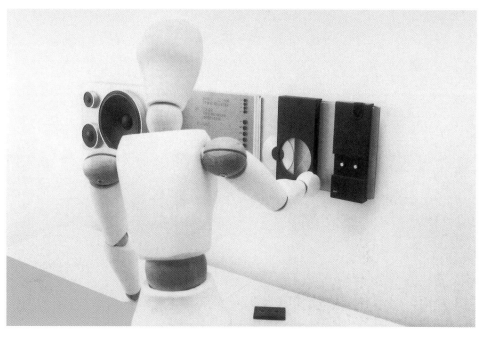

Pages 103 and 104 show a design for a portable stereo system that can be completely folded closed for transport. The angled sides are made of soft, impact-resistant material. To use, you slide the front part, containing the second loudspeaker, to one side to reveal the operating unit. The second, side-mounted loudspeaker expands the speaker base and thereby improves the sound quality.

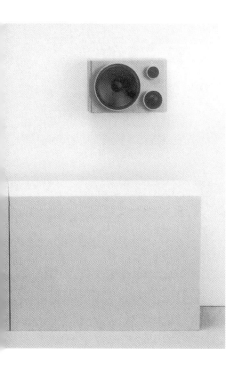

Towards the end of the 1970s we did a number of studies for hi-fi systems. One of these concepts had the working title 'telecompakt' (page 105). It was a very compact modular stereo system that specifically relied on a remote control – which was new in those days. The stereo components were designed to be stand-alone, but there was also a specially developed track that could conceal the cables and enabled the 'telecompakt' to be hung on the wall. The system had a cassette player – CDs had not yet been invented. Any record player from the Braun programme, such as the PDS 550, could be added on if required.

103쪽과 104쪽에 실려 있는 것은 덮개를 완전히 닫아서 가지고 다닐 수 있는 휴대용 스테레오 시스템 디자인이다. 비스듬한 옆면은 부드럽고 충격에 강한 소재로 만들어졌다. 사용하고자 할 때는 추가 스피커가 달린 앞부분을 한쪽으로 밀어 조작부를 드러내면 된다. 두 번째 스피커가 측면에 달려 있어 스피커 간격이 벌어지므로 음질이 향상되는 효과가 있다.

1970년대 말에 우리는 하이파이 시스템 시안을 여럿 내놓았고, 그중에는 '텔레콤팩트'(105쪽)라는 가칭의 콘셉트도 있었다. 당시로선 신기술이었던 리모컨으로 작동되는 초소형 모듈식 스테레오 시스템이었다. 이 스테레오 컴포넌트는 어디에나 놓아둘 수 있게 디자인되었지만, 케이블을 감추고 '텔레콤팩트'를 벽에 걸 수 있게 특별히 개발된 레일도 있었다. 이 시스템에는 카세트 플레이어가 딸려 있었다. 당시는 CD가 아직 발명되기 전이었다. 필요하다면 브라운 제품군에 속한 레코드플레이어, 이를테면 PDS 550 같은 제품을 추가하는 것도 가능했다.

speaker and amplifier for the 'Audio Additiv Programme' study
'오디오 애디티브 프로그램' 시제품의 스피커와 앰프.

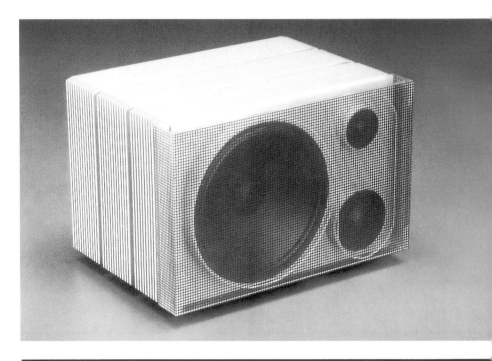

Control and operating elements on a large display
대형 디스플레이를 활용한 작동 및 조작 유닛.

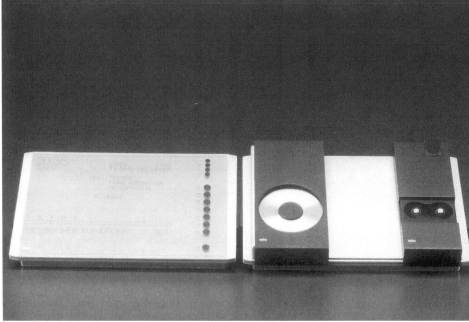

A second important study from the end of the 1970s was the 'Audio Additiv Programm' (pages 106-108). This system concept used early microprocessor technology, which later came to play a decisive role in the development of the entire hi-fi industry.

The microprocessors allowed the individual components to communicate with one another via a shared data bus. This allowed greater freedom in combining and differentiating functions. The amplifier and speakers could thus be combined in a single performance module. A second module then combined all the control and operating elements.

1970년대 말에 나온 두 번째 주요 시제품은 '오디오 애디티브 프로그램'이었다(106~108쪽). 이 시스템의 콘셉트에는 초창기 마이크로프로세서 기술이 활용되었고, 이 기술은 나중에 하이파이 업계 전체의 발전에서 결정적 역할을 했다.

마이크로프로세서 덕분에 공유 데이터 버스를 통한 각 시스템 구성 요소 간의 통신이 가능해졌다. 이는 기능들을 조합하거나 구분할 때 자유도가 훨씬 높아졌다는 뜻이었다. 그 결과 앰프와 스피커는 하나의 기능 모듈로 묶을 수 있게 되었다. 두 번째 모듈에는 조작 및 작동 요소가 모두 들어갔다.

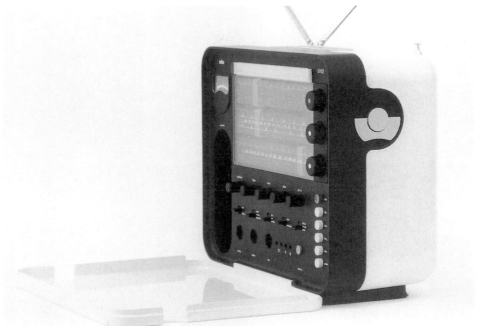

Study for a world receiver with separate loudspeakers (1970)

별도의 스피커가 딸린 월드 리시버 시제품(1970).

Further modules were, for example, the cassette deck and the CD player. The same basic casing was used for each element: a die-cast zinc frame. The system's design communicates both its high-tech qualities and its novelty. The control and operating elements were precursors of today's laptops: A large display, visible from a distance, gives the user clear information about the functions. Sensor buttons, as well as a remote control device, were intended for its operation. The individual modules could be arranged in any constellation imaginable. As with most of our studies, this device predicted the future to a certain extent. Today, some 30 years later, it is

카세트 데크와 CD 재생기 같은 추가 모듈도 있었다. 각 구성 요소에는 아연 주물 프레임을 사용한 기본 형태가 똑같이 적용되었다. 큼직한 디스플레이 덕에 떨어져 있어도 잘 보이고 사용자에게 기능 관련 정보를 명확히 전달한다는 점에서 조작 및 작동 모듈은 현대적 노트북 컴퓨터의 전신이라 할 만하다. 작동에는 리모컨뿐 아니라 센서 버튼도 쓰일 예정이었다. 개별 모듈은 생각 가능한 모든 방식으로 배치될 수 있었다. 우리가 만든 시작품이 대부분 그렇듯 이 기기도 어느 정도 미래를 예견했다. 30여 년이 지난 오늘날에는 당연하게도 여러 면에서 기술적으로 뒤떨어져 보일 테지만, 핵심 개념과 디자인은 여전히 인상적이다.

Study for a miniaturised world receiver (1978)
소형화한 월드 리시버 시제품(1978).

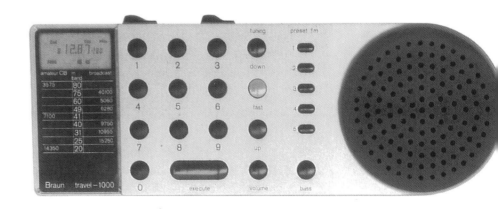

naturally technically outdated in many aspects, but it is impressive nonetheless.

The images on pages 109 and 110 show two studies for the 'world receiver'. With the T 1000 from 1963, Braun created the definitive high-performance portable radio receiver as well as the name 'world receiver'. Years later we developed another study for an appliance (p.109) that had an integrated loudspeaker for voice and one, or two, additional speakers for considerably improved music reproduction quality. Here, instead of the T 1000 metal housing, a double shelled plastic housing was planned. A further study later on (p.110) used the more advanced miniaturisation of microelectronics to develop a higher-performance world receiver that was the size of the earlier pocket receivers.

Another, less known, example of our unrealised studies and external projects was that of a civic clock, which was to be erected in one of Frankfurt's town squares. The slim central column with a triangular cross-section had a slanting top, which helped emphasise the form and provided a surface for solar panels.

109쪽과 110쪽에 실린 것은 '월드 리시버'의 두 가지 시제품이다. 1963년 T 1000을 출시하면서 브라운은 휴대용 고성능 라디오 수신기라는 기기 유형과 '월드 리시버'라는 명칭을 동시에 탄생시켰다. 몇 해 뒤 우리는 음성용 스피커를 내장하고 음악 재생용으로 음질이 더 좋은 스피커 한두 개를 추가할 수 있는 다른 시제품(109쪽)을 개발했다. 이 기기는 T 1000에 쓰인 금속 외피 대신 두 겹짜리 플라스틱 외피로 기획되었다. 그 이후에 나온 시제품(110쪽)에서는 앞서 출시된 휴대용 라디오 크기의 고성능 월드 리시버를 개발하기 위해 한층 발전된 초미세 전자공학의 소형화 기술이 쓰였다.

구현되지 못한 시제품과 외부 프로젝트 가운데 덜 알려진 예로는 프랑크푸르트 시내 광장에 세워질 예정이었던 시계탑도 있다. 날씬한 삼각기둥을 비스듬하게 잘라 생겨난 위쪽 빗면의 역할은 단순한 형태를 강조하는 동시에 태양 전지가 들어갈 자리를 제공하는 것이었다.

tudy forTischsuper (1961) similar to RT 20 page 29)

T 20(29쪽)과 비슷한 탁상용 라디오 시제품(1961).

tudy for a clock for a public square (1988)

공 광장용 시계 시제품(1988).

Hand dynamo flash light 'Manulux' (1940): An important product during the war and postwar period, without battery for civilian use only. Millions of them were produced up until 1948.

수동 발전기 손전등 '매뉴럭스'(1940). 제2차 세계대전 초반부터 전후까지 생산된 중요 제품이다. 배터리가 필요 없고 민간용으로만 쓰였으며, 1948년까지 수백만 개가 생산되었다.

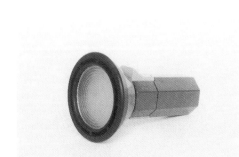

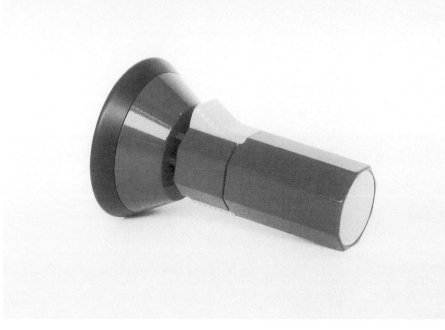

Study for a gas-powered flashlight

가스로 작동하는 손전등 시제품.

During the years following 1940, Braun produced a torch with user-generated electricity to power it. By operating a large button you could set the dynamo in motion. Many years later we investigated the idea of a batteryless torch again with much more unusual technology. This version was to be powered in a similar manner to the gas-fuelled Braun hair curling tongs – with butane cartridges. The light source was to be a modern version of the gas mantle.

The study for the compact desk lamp (p. 113 top) was also concerned with energy efficiency and new technologies. The light source for this was to be the energy-saving cold light bulb that had recently been developed.

1940년부터 몇 년간 브라운은 사용자가 발생시킨 전기로 작동하는 손전등을 생산했다. 커다란 버튼을 누르면 발전기가 돌아가는 방식이었다. 한참 뒤 우리는 훨씬 이례적인 기술을 활용해 배터리 없는 손전등을 다시 만든다는 아이디어를 이리저리 시험했다. 이번 버전은 가스를 넣어 쓰는 브라운 고데기와 비슷하게 부탄가스 카트리지로 작동될 예정이었고, 광원은 현대적 형태의 가스맨틀(19세기 말에 발명된 가스등의 일종—옮긴이)이었다.

탁상용 소형 스탠드(113쪽 상단) 시제품 또한 에너지 효율이나 신기술과 관련되어 있다. 광원은 당시 막 개발되어 열 배출이 적은 에너지 절약형 전구였다.

We worked again and again on designs for clock-radio combinations. Two of these studies are pictured on page 103 and a third on page 113. In this case the clock and radio were concieved as separate modules connected by a fastener. In anticipation of

우리는 시계와 라디오가 조합된 디자인을 몇 번이고 만들었다. 이 가운데 두 가지는 103쪽에, 세 번째는 113쪽에 실려 있다. 이 세 번째 시안에서 시계와 라디오는 고정 장치로 서로 연결되는 개별 모듈로 기획되었다. 향후 기술 발전을 고려해 숫자

esign study for a table lamp with flexible orizontal table fixing (1976)

로 위치를 조절할 수 있는 탁상용 조명 시제품 (1976).

Study for a table lamp for energy saving light bulbs (1975)

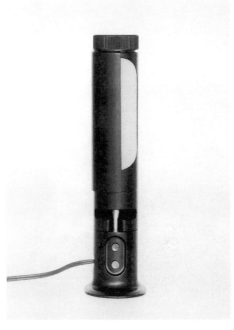

절전형 전구가 들어가는 탁상용 조명 시제품 (1975).

Study for a digital radio-clock combination (1974) 라디오-디지털시계 복합기기 시제품 (1974).

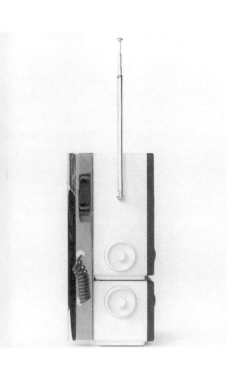

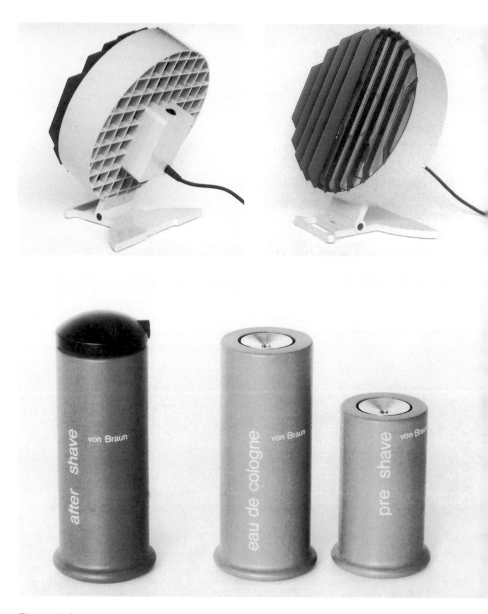

*First study for cosmetics to complement the
Braun shaver*

브라운 면도기와 함께 쓰도록 개발된 화장품의 첫 시제품.

later technical developments, the digit display
was designed like an LED dot matrix field.
This clock-radio combination could also be
wall-mounted.

From the 1950s onwards, Braun also manu-
factured fan heaters. The first was the com-
pact model H 1 with a cylindrical tangential
fan. Later Braun also produced heaters with
traditional radial fans. The study above shows
a fan whose lamellae are arranged so that the
air current can also be directed to the side,
thus rendering a mechanism for side-to-side
movement of the whole fan unnecessary.

디스플레이는 LED 도트 매트릭스(점의 집합으로 숫자
도형을 나타내는 방식—옮긴이) 형태로 디자인되었다.
이 시계—라디오 복합기기 또한 벽에 걸 수 있었다.

1950년 이래 브라운은 온풍기도 꾸준히 생산했다. 첫
제품은 원통형 탄젠셜 송풍기가 달린 소형 모델
H 1이었다. 나중에는 전통적인 방사형 날개가 장착된
온풍기도 생산되었다. 위 시제품은 굳이 팬 전체를
좌우로 회전시키지 않고도 바람이 옆쪽으로 퍼지도록
얇은 판을 여러 장 배치한 온풍기다.

Lufthansa
루프트한자

Between 1983 and 1984 Lufthansa commissioned us to develop designs for new on-board tableware. For this we competed with another designer (Wolf Karnagel), who eventually won the commission. The on-board tableware had a number of requirements to fulfil: minimal weight was critical, three clearly distinguished sets for the three different classes on board and, cost minimisation. We developed a range of tableware that stressed functionality, and the versions for the three classes were very homogenous. During our work we came up with a number of innovative solutions.

1983년에서 1984년 사이, 루프트한자는 우리에게 새로운 기내용 식기 디자인 개발을 의뢰했다. 이 프로젝트에서 우리는 다른 디자이너(볼프 카르나겔)와 경쟁했고, 결국 의뢰는 그쪽이 따냈다. 기내용 식기는 몇 가지 필수 사항을 충족해야 했다. 경량화가 매우 중요했고, 세 가지 좌석 등급에 맞춰 세 벌로 명확히 나뉨과 동시에 비용도 절감해야 했다. 우리는 기능에 중점을 두어 식기 세트를 개발했고, 세 등급의 식기가 모두 조화를 이루게끔 신경 썼다. 이 개발 과정에서 여러 혁신적 솔루션이 나왔다.

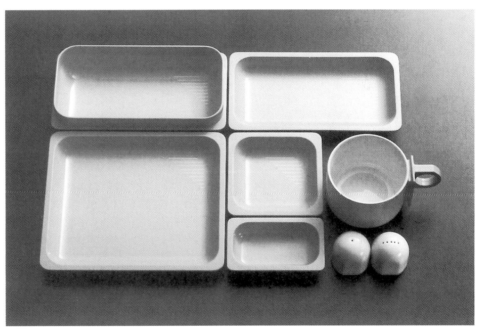

For example, we proposed synthetic handles for the cups, which were chemically welded to the porcelain – a technology that we had explored for our coffee makers. The advantages were that the handle did not get hot, the manufacture of the cup body was cheaper and the cup as a whole was lighter.

일례로 우리는 커피 메이커를 만들 당시 개발했던 기술을 활용해서 합성수지 손잡이를 도기 컵에 화학적으로 접합하는 방식을 제안했다. 이렇게 하면 손잡이가 뜨거워지지 않고, 컵 몸통의 제조 단가가 낮아지며, 컵 전체의 무게는 가벼워진다는 장점이 있었다.

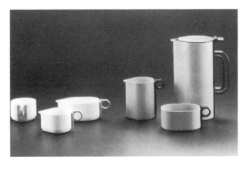

Design Studies for Companies Belonging to the Gillette Group

In 1974 we did some designs for a set of writing implements commissioned by Paper Mate, a company belonging to the Gillette group, that has manufactured writing implements for many years. Two versions were developed, which differed in their operating mechanism. In the first version the pencil leads were pushed forward using pressure, in the second by turning a ridged central element. A new kind of sealing mechanism at its tip protected the felt-tip pen from drying out. Particular attention was paid to the clips, which were removable in the version with the pressure mechanism. In the second version they were almost flush with the pen body and could be opened with spring pressure.

질레트 그룹 산하 기업들을 위한 디자인 시제품

1974년 우리는 질레트 그룹 산하 기업이자 오랫동안 필기도구를 생산해온 회사인 페이퍼 메이트의 의뢰로 필기구 디자인에도 손을 댔다. 우리는 작동 방식이 각기 다른 두 가지 버전을 개발했는데, 첫 번째 버전은 압력을 활용해 심을 앞으로 밀어내는 방식이었고 두 번째는 펜 가운데의 마디진 부분을 돌리는 방식이었다. 새로운 유형의 밀폐 구조는 펠트펜의 심이 말라붙지 않도록 보호했다. 펜 클립은 특별히 세심하게 제작되었고, 누르는 방식인 첫 번째 버전에서는 클립을 분리할 수 있었다. 두 번째 버전의 클립은 펜 몸체에 거의 밀착되어 있다가 스프링 압력으로 벌어지는 구조였다.

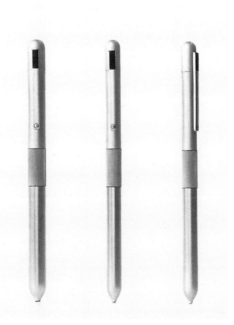

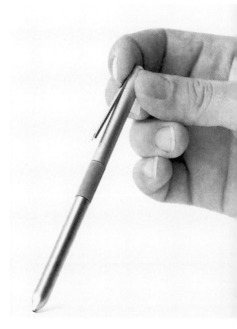

The Braun design team worked first and foremost for Braun, but not exclusively. It was able to take on a limited number of external commissions as well. Thus, over the years, a number of designs were developed for Braun's sister companies within the Gillette corporation including Jafra and Oral-B as well as other companies such as Hoechst AG and Siemens.

브라운 디자인 팀은 브라운을 최우선으로 두고 일했지만, 배타적이지는 않았다. 제한된 범위에서 외부 의뢰를 받을 수도 있었다. 그렇게 해서 우리는 여러 해에 걸쳐 자프라와 오랄비 등 질레트 그룹 내 브라운의 자매 회사뿐 아니라 훼히스트(독일의 제약 · 화학공업 기업—옮긴이)나 지멘스 같은 기업을 위한 디자인을 개발했다.

Designs for Jafra cosmetics (1992)
자프라 화장품 디자인(1992).

An especially interesting, demanding and successful project was the development of a packaging and corporate design concept for Jafra. This California-based company manufactures high-quality, skin-friendly cosmetics and was planning a worldwide expansion of their market at the time. Our packaging design resulted from exhaustive studies and competition analysis. The decisive factor was that Braun design principles could be implemented without limitation in an area that is usually governed by fashionable, literally 'cosmetic', design. We developed an elegant, product-relevant, contemporary and completely self-contained packaging design for Jafra that also appealed to women. It came from the same basic principles and the same spirit that governed the design of Braun's technical appliances.

특히 흥미롭고 까다로웠으나 성공적이었던 프로젝트는 자프라의 제품 패키지와 기업 이미지 콘셉트를 개발하는 작업이었다. 캘리포니아에 본사를 둔 자프라는 품질 좋고 피부 친화적인 화장품을 만들었고, 그 무렵 세계적 확장을 계획 중이었다. 우리 패키지 디자인은 철저한 연구와 경쟁자 분석의 산물이었다. 핵심은 일반적으로 유행을 따르며 화장품의 정의대로 '외모를 꾸미는' 디자인이 지배적인 분야에서 브라운의 디자인 원칙을 제한 없이 실현할 수 있다는 점이었다. 우리는 자프라를 위해 우아하고 제품을 잘 살려줌과 동시에 현대적이고, 필요한 기능을 모두 갖췄으며 여성의 마음을 사로잡을 만한 포장 디자인을 개발했다. 이는 브라운이 기술 가전을 디자인할 때와 똑같은 기본 원칙, 똑같은 정신을 토대로 삼아 나온 것이었다.

Toothbrushes for Oral-B
오랄비 칫솔.

The toothbrushes are products for Oral-B, an important manufacturer of dental care products that, like Jafra, was a company belonging to Gillette.

The main task with the toothbrushes was the natural and ergonomic design of the grip. You should be able to hold the brush as lightly and securely as possible. To achieve this we used a combination of soft and hard plastics that we had developed years before for the casings of Braun shavers. The two materials were combined within the same injection process.

위 칫솔은 덴탈 케어 제품을 생산하는 주요 업체이자 자프라처럼 질레트 그룹 소속인 오랄비의 제품이다.

칫솔 개발에서 가장 중요했던 점은 자연스러우면서 인체공학적인 손잡이를 만드는 것이었다. 사용자는 칫솔을 힘들이지 않고도 단단히 잡을 수 있어야 했다. 이를 위해 우리는 수년 전 브라운 면도기 외피를 위해 개발했던 경질–연질 플라스틱 조합법을 활용했다. 이 두 가지 소재는 같은 사출 공정을 거치면서 하나로 접합되었다.

Gillette sensor razor
질레트 센서 면도기.

Design for Companies Associated with Braun

브라운 관련 기업들을 위한 디자인

For Hoechst AG we designed a device for diabetics to inject their own insulin. An electronic component allowed exact calibration of the dose. Our task was to develop a handy, compact, easy-to-use device for daily use. We decided upon a simple pen shape with an oval cross-section.

훼히스트의 의뢰로 우리는 당뇨병 환자들이 직접 인슐린 주사를 놓을 때 사용하는 기기를 디자인했다. 투약량을 정확히 조절해주는 전자 부품이 들어간 제품이었다. 우리의 임무는 매일 쓰기에 알맞도록 쥐기 쉽고, 작고, 사용하기 쉬운 기기를 만드는 것이었다. 우리는 단순하고 단면이 타원형인 펜 모양을 택했다.

Injection device commissioned by Hoechst AG
훼히스트의 의뢰로 디자인한 투약 기기.

The underside was made of soft, and therefore particularly easy to grip, plastic. The upper side was hard plastic with a distinct thumb-shaped depression that had raised ribs made of softer material.

아래쪽은 잘 미끄러지지 않도록 부드러운 플라스틱으로 제작했다. 단단한 플라스틱을 쓴 위쪽에는 툭 튀어나온 엄지손가락 모양의 꼭지를 배치했고, 그 표면은 갈빗대 모양으로 세로 홈을 판 부드러운 재질로 감쌌다.

Telephone for Siemens
지멘스 전화기.

In the case of the Siemens telephone, we had to work with existing technology, which limited the design possibilities. We concentrated on a clearly arranged control panel and suggested an angled position for the handset. This innovative solution allows you to pick up the handset with your left hand without having to twist it.

지멘스 전화기의 경우엔 기존 기술에 맞춰 작업해야 했고, 그 탓에 디자인 가능성이 제한되었다. 우리는 조작 패널이 한눈에 들어오게 배치하는 데 집중하고, 수화기를 비스듬하게 두자고 제안했다. 손목을 비틀지 않고도 왼손으로 수화기를 집을 수 있게 하는 혁신적 솔루션이었다.

Teaching 교육

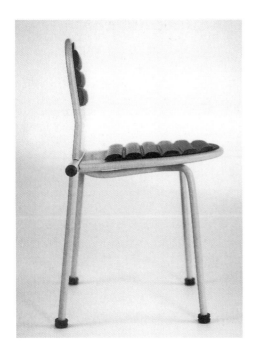 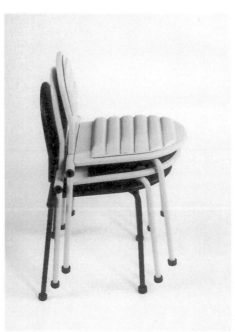

Images on the following pages show works by design students between 1981 and 1993. Above: Chair design (Angela Knoop)

다음 몇 페이지의 사진들은 디자인학과 학생들이 1981년부터 1993년 사이에 작업한 것들이다. 위: 의자 디자인(안젤라 크누프)

From 1981 until my emeritus status in 1997, I taught at the Hamburg University of Fine Arts alongside my job as head of the design department at Braun. I viewed my work in Hamburg as both an opportunity and a duty. Good design begins with the education of good designers.

I find the quality of design teaching in Germany to be questionable to say the least. The main reason for this is the abundance of colleges. Most of them are not able to educate industrial designers to meet the high level of complex requirements needed in practice today and for the future. The works of my students, a few of which I would like to show here, are not my designs, just as the many products designed by my team at Braun are not mine either. They belong nevertheless within the context of my work. I often nudged the designs along, accompanied their development as an advisor, and approved the final results.

1981년부터 1997년 명예교수가 될 때까지 나는 브라운에서 디자인 부문 책임자로 일하는 동시에 함부르크 미술대학에서 교편을 잡았다. 내가 보기에 그 학교에서 일하는 것은 기회이자 의무였다. 좋은 디자인은 좋은 디자이너를 길러내는 데서 시작되기 때문이었다.

독일의 디자인 교육 수준은 좋게 말해도 미심쩍다는 게 내 생각인데, 그 주된 이유는 대학이 넘쳐나는 탓이다. 이들 학교는 대부분 오늘날, 그리고 미래의 현장에서 요구되는 높은 수준의 복잡한 자격 요건을 갖춘 제품 디자이너를 길러낼 능력이 없다. 브라운의 내 팀원들이 디자인한 수많은 제품이 곧 내 것은 아니듯, 여기 소개하는 몇몇 작품을 비롯한 내 학생들의 작업물은 내 디자인이 아니다. 하지만 내 작업이라는 맥락에는 속해 있다. 나는 주로 학생들의 디자인에 영감을 주고, 조언자로서 개발 과정을 함께하고, 최종 결과물을 승인하는 역할을 했다.

The design of a chair for the auditorium of the University of Fine Arts, for example, came out of an internal competition. As the assignment required, it can be stacked and arranged in rows. The most important requirement was that the chair be capable of being manufactured by Hamburg handcraft companies. In terms of technical production, the construction is therefore very simple: bent steel tubing.

일례로 미술대학 강당에 놓을 의자 디자인은 내부 경쟁을 거쳐서 나왔다. 과제에서 요구된 대로 겹쳐 쌓을 수 있고 줄을 맞춰 놓기에 좋은 의자였다. 가장 중요한 요구 사항은 의자가 함부르크 공방에서 생산될 수 있어야 한다는 것이었다. 그렇기에 강철 파이프를 구부린다는, 구조적으로 매우 단순한 제조 기법이 사용되었다.

Design for a thermometer for the Knaus-Ogino contraception method. A LCD display shows the temperatures taken during the course of one month. (Angela Knoop)

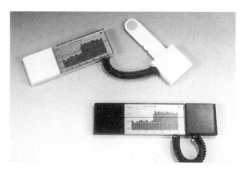

크나우스-오기노 피임법(배란일 예측 방식 피임법— 옮긴이)용 체온계 디자인(안젤라 크누프). LCD 화면에는 한 달간 측정된 체온이 나타난다.

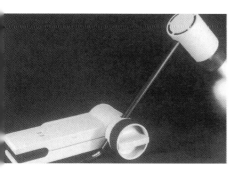

Photo clamping lamp design (Angela Knoop)

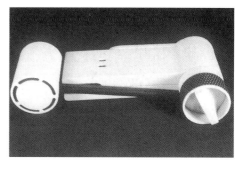

사진용 클램프 조명 디자인(안젤라 크누프).

The basis for the design of the clamping lamp came from investigations into the mechanics of clamps. The solution – a clamp that was very easy to open, thanks to a lever – was explored and optimised by making functional models.

클램프 조명 디자인의 기본 아이디어는 클램프의 기계적 구조를 상세히 연구한 결과물이었다. 그 과정에서 레버를 달아 아주 쉽게 열리는 클램프라는 솔루션이 나왔고, 이는 실제 작동하는 모형 제작을 통해 최적화되었다.

Photo clamping lamp – functional model
사진용 클램프 조명의 작동 모형.

The conceptual idea behind the halogen desk lamp (p. 122) is the variable attachment, which uses a track at the back of the table. This allows the lamp to be moved around horizontally.

탁상용 할로겐 스탠드(122쪽)의 토대가 된 개념적 아이디어는 책상 뒷면의 트랙을 활용한 가변식 장착 장치다. 이렇게 하면 조명을 가로로 이리저리 옮길 수 있다.

*Design for a halogen desk lamp
(Andreas Hackbarth)*
탁상용 할로겐 스탠드 디자인(안드레아스 하크바르트).

The thermos flask (p. 123) both surprised and convinced with the idea of making the body out of two cylinders instead of one, as is normally the case. The double cylinder appears compact despite its one litre capacity and is much easier to hold. It is also easier to transport. The bottle can be attached to a carrying strap and thus hung over the shoulder or, by using the strap as a handle, carried in the hand.

One of its most sensible improvements is the two-chambered container that can be affixed to the top and can hold extras such as milk, sugar or lemon.

보온병(123쪽)의 경우, 일반적 형태의 원기둥 하나가 아닌 두 개로 몸통을 만든다는 아이디어는 놀랍고도 설득력 있었다. 이중 원통형 보온병은 용량이 1리터임에도 작아 보이고, 훨씬 손에 들기 쉽다. 운반용 끈을 달아 어깨에 메거나 손잡이 삼아 손으로 들고 다닐 수도 있어 휴대하기가 더 편하다.

뚜껑에 고정 가능하고 우유나 설탕, 레몬 같은 음료 첨가물을 담을 수 있는 두 칸짜리 용기가 추가된 것은 가장 실용적인 개선점 중 하나다.

The ecological design of the entire washing process is central to this design of a launderette. Here, washing should consume as little energy, detergent and water as possible. A computer-controlled scale for weighing the laundry calculates the optimal programme for washing, drying and ironing for each customer. This calculation is then stored on a

빨래방 디자인에서의 핵심은 세탁 과정 전반의 환경친화적 설계다. 세탁 과정에서 에너지와 세제, 물을 최소한으로 소비하자는 것이다. 컴퓨터로 제어되는 저울은 빨래 무게를 재서 각 고객을 위한 최적의 세탁, 긴조, 다림질 프로그램을 계산한다. 이어서 이 계산 결과가 마그네틱 카드에 저장되고, 이 카드가 온도,

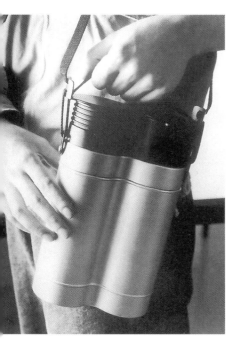

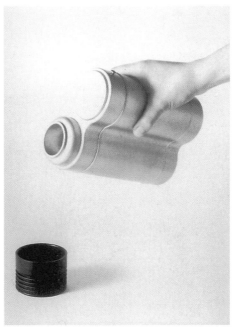

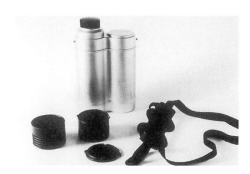

Design of a thermos flask (Maja Gorges)

보온병 디자인(마야 고르게스).

magnetic card, which controls time, temperature, detergent dose or water quantity. The laundry facility has a closed water system that cleans and prepares the water again and again. The washing machines, along with all of the other system components, are

세제량, 수량을 조절한다. 시설 윗부분에는 세탁에 사용한 물을 반복해서 정수하고 재사용하게 해주는 시스템이 갖춰져 있다. 세탁기를 비롯한 모든 시스템 구성 요소들은 단순하고 기능적이며 모듈 방식으로

Design of a launderette with weighing terminal and water recycling system (Peter Eckard, Jochen Henkels)

무게 측정 단말기와 물 재사용 설비를 갖춘 빨래방 디자인(페터 에카르트, 요헨 헹켈스).

designed in a simple, functional and modular way, allowing for the construction of launderettes of varying sizes and configurations.

The design on page 124 shows an electric bicycle. The aim here was to significantly upgrade the intrinsic value of an ordinary bicycle by augmenting the drive, improving luggage carrying and providing effective rain protection. The bike has an electrically powered auxiliary drive in the front wheel. The frame is carbon fibre. The integrated luggage holder is extended with a large, stable luggage rack and a large foldout rain cape is stowed compactly in the handlebar.

디자인되었기에 크기와 구성이 다양한 빨래방을 만들 수 있다.

124쪽 하단 사진은 전기 자전거의 디자인이다. 이 디자인의 목표는 구동력을 강화하고, 적재 용량을 늘리고, 효과적으로 비를 막아줄 장치를 제공해 기존 자전거의 효용성을 대폭 개선하는 것이었다. 이 자전거의 앞바퀴에는 전기로 구동되는 보조 추진 장치가 달려 있다. 뼈대는 탄소 섬유다. 크고 안정적인 수화물 선반을 달아 일체형 짐받이를 넓혔고, 핸들에는 작게 접히는 우비를 장착했다.

Right: Design for the laundry terminal (page 123) with scales and pay unit (detail)
오른쪽: 세탁 설비(123쪽)에 갖춰진 저울과 요금 수납기(세부).

Electric bicycle design (Mathias Seiler, Gerd Schmieta, Hilmar Jaedicke)
전기 자전거 디자인(마티아스 자일러, 게르트 슈미타, 힐마르 예디케).

Images on pages 125 and 126 show a design for a light, mobile, foldable child's buggy. It has a large luggage box between the axles, which is a very sensible improvement. Its contents can be secured with a net – the buggy can then be folded and opened again without having to unload it first. The folding procedure is particularly simple – you pull the luggage box with one hand (or a foot) up under the seat. Once folded, the buggy can then be moved around like a sack barrow, which is important for dealing with stairs or getting into public transport. With an axial dimension of

125쪽과 126쪽의 사진은 가볍고 이동이 쉬우며 접이식인 유아차 디자인이다. 차축 사이에 배치된 큼직한 짐칸은 매우 합리적인 개선 사항이다. 짐칸 내용물은 그물을 씌워 고정할 수 있으므로 유아차를 접거나 펼 때에도 짐을 미리 내릴 필요가 없다. 접는 방법은 지극히 간단하다. 짐칸을 한쪽 손(또는 한쪽 발)으로 밀어 좌석 아래쪽으로 올리면 된다.
접은 뒤엔 짐 싣는 카트처럼 끌고 다닐 수 있는데, 이는 계단을 오르내리거나 대중교통을 이용할 때 유용한 특징이다. 이 유아차는 차축 폭이 58센티미터라 버스와 열차 출입문도 여유 있게 통과한다.

58 centimetres it fits easily through bus and train doors. The seat is elevated so that the child stays above car exhaust pipe level.

시트는 아이가 자동차 배기구보다 위쪽에 자리하게끔 높이를 올렸다.

Design for a baby buggy (Cosima Striepe)
유아차 디자인(코지마 슈트리페).

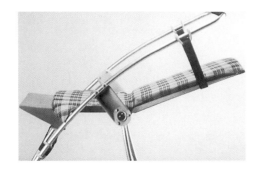

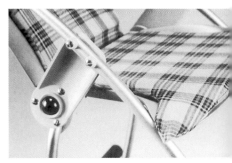

One of the many ways to improve public transport is to design better bus stops. They should offer more comfort, information and safety. The design on page 126 envisages a new modular system for bus stops of various sizes and constellations. Made of steel profiles and glass, the walls provide visibility, which is important for safety. The roof is of aluminium and plastic. All the necessary components, such as folding seats, supports, telephone, emergency button, ticket machine and an interactive information terminal are mounted on a continuous, horizontal aluminium profile. The bus stop is connected to a central computer that informs travellers about the current traffic situation or provides travel directions.

대중교통을 개선하는 여러 방법 가운데 하나는 더 쾌적한 버스정류장을 디자인하는 것이다. 정류장은 더 높은 수준의 편안함과 정보, 안전함을 제공해야 마땅하다. 126쪽 하단 사진은 여러 노선과 크기에 대응할 수 있는 새로운 모듈식 버스정류장의 디자인이다. 강철 프로파일(압출 방식으로 제작해 단면이 특정 형상을 띠게 만든 자재—옮긴이)과 유리로 제작된 벽면은 시야 확보에 도움을 주어 안전성을 높인다. 지붕의 재질은 알루미늄과 플라스틱이다. 접이식 좌석, 지지대, 전화, 비상 버튼, 매표기, 대화형 정보 단말기 등 필요한 모든 요소는 가로로 길게 이어진 알루미늄 프로파일에 고정되어 있다. 각 정류장은 이용객들에게 현재 교통 상황이나 이동 경로를 알려주는 중앙 컴퓨터와 연결된다.

Design for a bus/train stop for public transport (Björn Kling)
버스정류장/기차역 등의 대중교통 시설 디자인(비외른 클링).

Design for an interactive information terminal and folding chairs for public transport (Björn Kling)

대중교통용 대화형 정보 단말기와 접이식 좌석 디자인(비외른 클링).

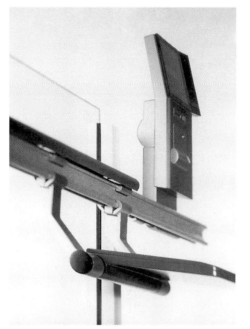

The design of an exercise bicycle (page 125) shows a model whose function is indicated by its design – you can see the large central flywheel turning. The electro-mechanical unit sits above, accentuated through form and colour. The saddle and handlebars can be adjusted from the sitting position to fit users and their training position exactly, without any additional tools.

운동용 자전거의 디자인(125쪽)은 이 시제품의 기능을 한눈에 명확히 보여준다. 가운데 바퀴가 회전한다는 것을 직관적으로 알 수 있기 때문이다. 위쪽에는 형태와 색상으로 시선을 집중시키는 전기 기계 장치가 자리한다. 안장과 핸들은 사용자가 자전거에 앉은 채로 별도 도구 없이 자기 체형과 원하는 운동 강도에 맞게 조정할 수 있다.

Design for an exercise bike (Björn Kling)

운동용 자전거 디자인(비외른 클링).

Architecture

건축

건축의 주로 기술적인 면에 있다. 물류 센터는...

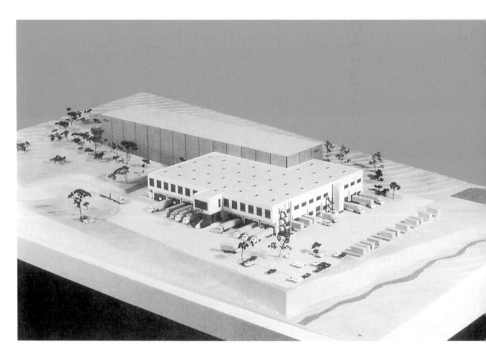

Braun distribution centre in Altfeld (1994)
알트펠트에 있는 브라운 물류 센터(1994).

The design team at Braun was fully involved in of the design the company's buildings as well. It advised, supported and made concrete proposals for the overall design and the interior areas. It was part of our mandate to concern ourselves with a comprehensive appearance that reflected the company's spirit – in short to pay attention to what is now called Corporate Design.

The Braun distribution centre in Altfeld, which came into operation in 1994, is a good example. The design of modern distribution centre is primarily a technical challenge. The centre

브라운 디자인 팀은 회사 건물 디자인에도 깊이 관여했다. 우리는 전체 설계와 실내 장식 영역에서 조언과 도움을 제공하고 구체적 제안을 하기도 했다. 회사의 정신을 잘 반영하는 외관이 일관성 있게 유지되도록 하는 것, 간단히 말해 오늘날 '기업 이미지'로 불리는 것을 관리하는 일 또한 우리 업무의 일부였다.

알트펠트에서 1994년부터 운영되기 시작한 브라운 물류 센터가 좋은 예다. 현대적 물류 센터 설계의 과제는 주로 기술적인 면에 있다. 물류 센터는 거대한 창고 시설과 배송 작업장, 제품 하역장이 합쳐진 시설이다.

combines a large storage facility, a consign-
ment area and the entrance and exit areas for
goods. The main architectural task, supported
by the Braun design team, was to design the
vast building volume in such a way as to inte-
grate well into the landscape, but at the same
time to communicate the special standards of
the Braun brand.

The storage facility was recessed into the
ground as far as possible on the sloping site.
The façade is a light, matt, metallic grey that
harmonises well with the blues and greys of
the sky. The flatter, low-rise distribution centre
set in front is a contrasting white colour.

The administration building in Kronberg,
completed in 1979, has a dark grey façade,
which complements the Braun headquarters
building complex built ten years previously.
The building has a sophisticated structure
and appears both calm and self-contained.

브라운 디자인 팀이 보조 역할을 했던 이 건축에서 중요
과제는 주변 경관에 잘 녹아드는 방식으로, 그러면서도
브라운이라는 브랜드의 특별한 기준을 잘 드러내는
대규모 창고 건물을 설계하는 것이었다.

경사진 부지에 자리한 창고 시설은 최대한 땅에 푹
파묻히게 지어졌다. 건물 외벽은 푸른빛과 회색빛
하늘에 잘 어우러지도록 금속성을 띤 밝은 무광
회색으로 처리되었다. 창고 앞쪽에 더 납작하고
낮게 세워진 물류 센터 건물은 이와 대조를 이루는
흰색이다.

1979년 크론베르크에 생긴 사무실 건물은 외벽이 짙은
회색이며, 10년 전에 먼저 세워진 브라운 본사 건물
단지를 보완하는 역할을 했다. 이 건물은 차별화된
구조를 갖추었으며, 차분하고 질서정연해 보인다.

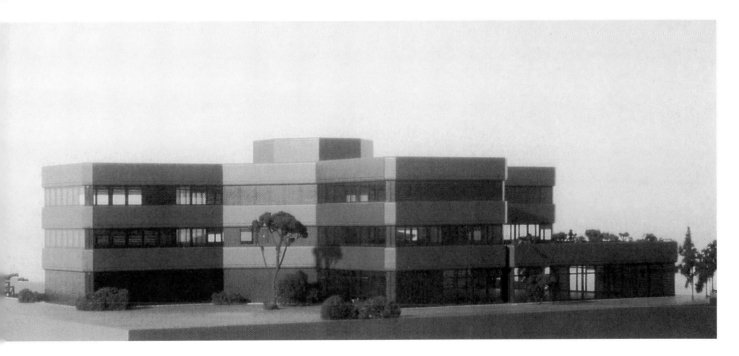

*Braun administration building
in Kronberg (1979)*

크론베르크의 브라운 사무실 건물(1979).

FSB
FSB

In 1985 a leading fittings manufacturer FSB, Franz Schneider Brakel, invited a group of renowned designers from all over the world to a competition. The resulting fitting designs – primarily door handles, knobs and pulls – were then shown at a workshop in autumn 1986. FSB put some of the designs into production, including two door handles that I designed. My aim was to design handles that were as simple as possible. Our living environment today is complex and polymorphic enough. I have always striven to counteract this chaos.

건축용 철물 생산으로 손꼽히는 기업인 FSB, 즉 프란츠 슈나이더 브라켈은 1985년 전 세계 유명 디자이너를 다수 초청해 공모전을 열었다. 그 결과로 나온 철물(주로 문 또는 가구 손잡이, 문고리 등) 디자인은 이후 1986년 가을에 열린 워크숍에서 전시되었다. FSB는 이 가운데 몇 가지를 생산했고, 그중에는 내가 디자인한 손잡이 두 가지도 포함되어 있었다. 내 목표는 최대한 단순한 손잡이를 디자인하는 것이었다. 오늘날 우리 주거 환경은 이미 너무 복잡하고 형태가 다양하다. 나는 늘 이런 혼잡함을 상쇄하려는 노력을 기울여왔다.

Presentation the results of the FSB competition to Otl Aicher in Rotis
로티스(독일 남부의 지역명—옮긴이)에서 FSB 공모전 결과를 오틀 아이허에게 설명하는 모습.

Despite their simplicity, both door handles are easy to grip, thanks to their lightly curved sides. The rgs 2 series design is based on a collaboration between myself and one of my students at the time, Angela Knoop. Then I developed basic shape of the rgs 2 model further in detail until the rgs 3 variations emerged. I think both handles are still good examples for the idea of 'grab and grip'.

As with rgs 1, the structural parts as well as the face of the models rgs 2/ rgs 3 are made of cast aluminium; the grip areas are made of thermoplastic. This reveals the special quality of the design: an indentation for the index finger on the neck of the handle extends the grip. With the variation where the return

모양은 단순했지만, 이 두 가지 손잡이는 옆면이 살짝 둥글려진 덕분에 잡기 쉬웠다. rgs 2 시리즈의 디자인은 나와 당시 내 학생이었던 안젤라 크누프의 협업으로 나왔다. 그 뒤 나는 rgs 2 모델의 기본 형태를 세심히 다듬어 rgs 3 시리즈를 내놓았다. 지금 봐도 두 디자인 모두 '잡는 것과 쥐는 것(오틀 아이허가 FSB에서 디자인한 제품을 정리한 책의 제목이기도 함—옮긴이)' 아이디어의 좋은 예라는 생각이 든다.

rgs 1에서와 마찬가지로 rgs 2와 3 시리즈의 구조적 부품과 앞면은 알루미늄 주물로, 손잡이 부분은 열가소성 수지로 만들어졌다. 여기서 이 디자인의 특별한 장점이 드러난다. 검지가 닿는 곳을 움푹 들어가게 해서 그립감을 높인 것이다. 끝부분이 문

faces the door (rgs 3), the index finger indentation mutates into an indentation for the little finger.

The two different materials also offer technically cool metal for the eye and grip-friendly thermoplastic for the hand.

쪽으로 꺾이도록 변형된 모델(rgs 3)에서는 검지용 홈 대신 새끼손가락이 닿는 홈이 생겨났다.

서로 다른 소재를 사용했기에 눈에는 금속의 기술적 세련미를, 손에는 열가소성 수지의 그립감을 선사한다는 장점도 있다.

131

Furniture
가구

I started designing furniture systems some 60 years ago. Over time a broad and versatile programme has developed. It was produced initially by Vitsoe & Zapf, then Wiese Vitsoe, sdr+ and now by Vitsoe.

Many of the products were on the market for a long time. Some of the designs, such as the 606 shelving system, are well-known.

약 60년 전부터 나는 시스템 가구를 디자인하기 시작했다. 시간이 지나며 폭넓고 용도가 다양한 제품군이 차차 개발되었다. 처음에는 비초에 & 차프, 다음에는 비제 비초에와 sdr+가 생산을 맡았고, 현재는 비초에가 담당하고 있다.

수많은 제품이 오랜 기간 판매되었다. 606 선반 시스템처럼 유명해진 디자인도 있다. 이 선반을

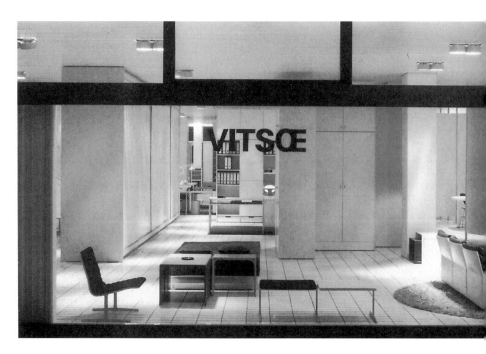

A version of this system made completely from aluminium is produced by De Padua in Milan.

In looking back on this very important segment of my design work I would like to attempt to explain my motives and considerations whilst designing furniture. My furniture reflects, perhaps even more directly than the Braun products, the results of my ideas about how the world should be 'furnished' and how people could best live in this artificial environment. In this respect, every piece of my

알루미늄만으로 제작한 버전은 밀라노의 데 파두아에서 생산되었다.

내 디자인 작업에서 매우 중요한 이 분야를 되돌아보기 위해 우선 가구를 디자인할 때 내가 품은 동기와 고려 사항을 설명하는 편이 좋겠다. 내 가구는, 어찌 보면 브라운 제품보다 훨씬 직접적으로 세상이 어떤 식으로 '채워져야' 하며 어떻게 해야 이런 인공적 환경에서 사람들이 가장 잘 살아갈 수 있을지에 관한 내 생각의 결과를 반영한다. 이런 면에서 내 가구 디자인은 모두 세상을 위한, 세상을 살아가는 방식을 위한 것이다.

620 Lounge chair programm (1962): 'The design of this chair is a personal, original creation of a highly aesthetic value.' This was the court's justification in patenting the design on 10th Oct. 1973.
라운지체어 시리즈 620(1962). "이 의자의 디자인은 높은 미적 가치를 갖춘 개인적이며 독창적 창조물이다." 1973년 10월 10일에 나온 디자인 특허 판결문 내용이다.

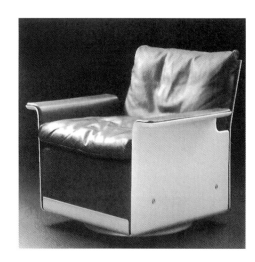

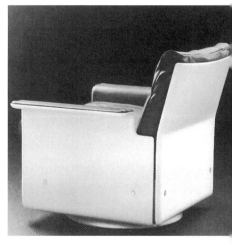

furniture is a design for the world and how to live in it. It reflects a view of mankind as I see it.

In the 1950s my beliefs were those of a young man who had experienced dictatorship, war and destruction as intensively as I had experienced the freedom of the first years of an optimistic new beginning.

인류를 바라보는 나의 관점을 반영한다는 뜻이다.

1950년대에 내가 품은 신념은 사회 초년생 시절 만끽했던 낙관적 새 출발이라는 자유만큼이나 강렬하게 독재와 전쟁, 파괴를 경험했던 청년에게 걸맞은 것이었다.

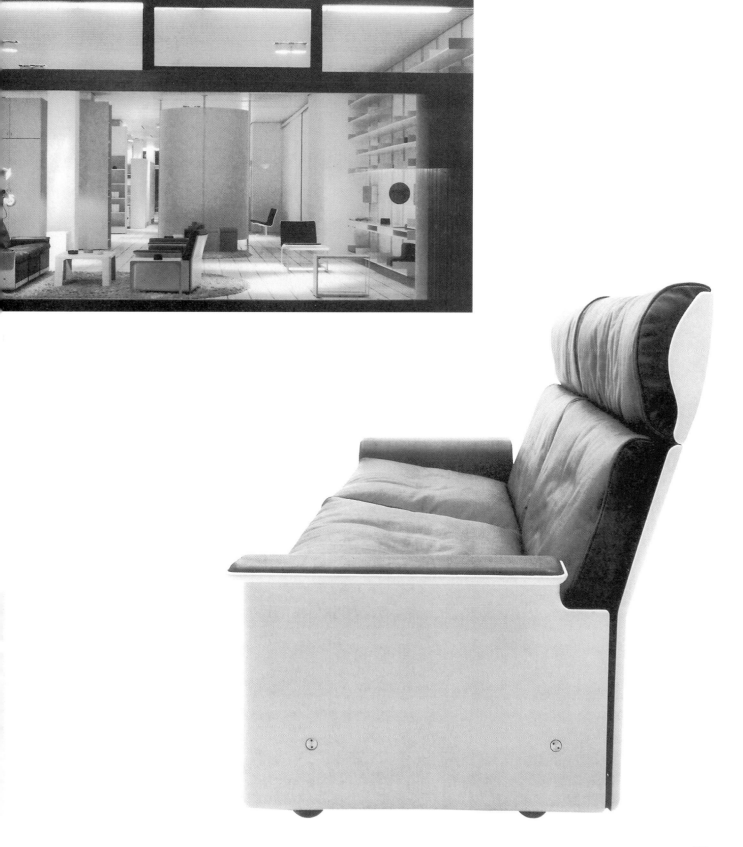

To put it succinctly: during my training and work as an architect I became acquainted with designs for a new way of furnishing the world. They impressed me, and in turn motivated me to make my own designs. I was also in that phase of life in which one develops one's own ideas about how, and in what kind of environment one wants to live.

What was for me back then, and indeed today, the most important quality to be found in the furniture systems I designed?

I think it is their simplicity, their reserve. A bookcase system full of books becomes, itself, almost invisible. All the furniture pieces are designed from an attitude that I once expressed in the somewhat paradoxical

간단히 말하자면 건축가로서 공부하고 일하는 동안 나는 새로운 방식으로 세상을 채우는 디자인을 접하게 되었다. 그런 것들은 내게 깊은 인상을 주었고, 나만의 디자인을 만들어보고 싶다는 의욕을 불러일으켰다. 때마침 나는 어떤 종류의 환경에서 어떻게 살고 싶은지에 대한 나만의 생각을 확립하는 인생 단계에 있었다.

그 당시, 아니 지금까지도 내가 스스로 디자인한 가구 시스템에 담긴 가치 중에서 가장 중요하게 여긴 것은 무엇일까?

그건 바로 단순함과 절제가 아닐까 한다. 시스템 책장에 책을 가득 꽂으면 책장 자체는 거의 시야에서 사라진다. 나는 "좋은 디자인은 최소한의 디자인이다"라는 다소

622 Chair programme (1962) for the office, the waiting room, the lecture theatre ...
사무실, 대기실, 강의실 등에서 쓰이는 의자 시리즈 622(1962).

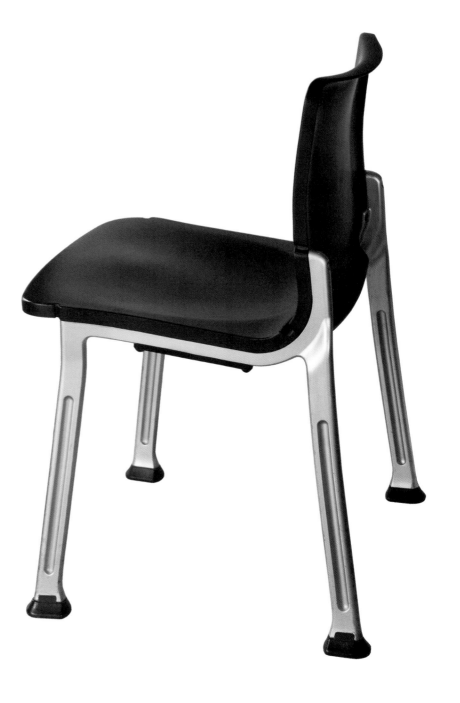

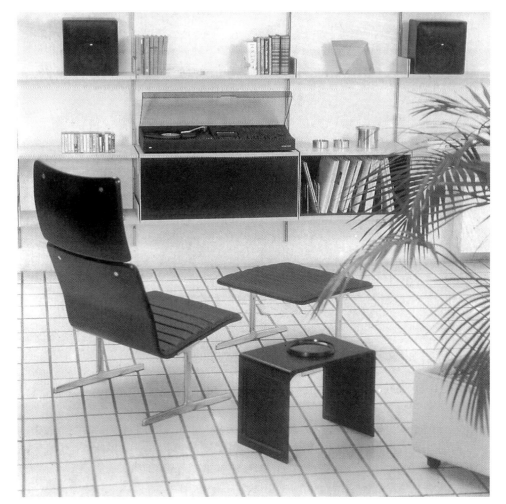

statement: Good design is as little design as possible. The aim of design reduction is by no means the sterile sparseness that I and other like-minded designers have been accused of producing. Instead it is the freedom from the dominance of 'things'. I wanted to design and have for myself a living environment that

모순적인 문장으로 표현했던 마음가짐을 토대로 모든 가구를 디자인했다. 이 절제된 디자인의 목표는 나, 그리고 생각이 비슷했던 동료 디자이너들이 양산한다고 비난받았던 몰개성한 황량함이 절대 아니다. 우리 목표는 '물건'의 지배에서 벗어난 자유다. 내가 디자인하고 나아가 직접 누리고 싶었던 생활환경은

601/02 chair programme (1960)
의자 시리즈 601/602 (1960).

created free space that one could configure totally individually, a space for movement and one that permitted change. I found, and still find, representative or emphatically homely environments to be limiting and oppressive. The overwhelming variety and shapes and sizes of the artefacts that surround us have something destructive about them.

I once said that my aim is to leave out everything superfluous in order to allow the essential to come through. The resulting forms will be calm, pleasant, understandable and long-lived. The durability of my furniture designs has become convincingly clear. In their simplicity, the cupboards, tables and chairs are beyond any kind of design that can age because it does not submit to the zeitgeist.

누구나 자기 자신에게 꼭 맞게 바꿀 수 있는 자유로운 공간, 움직임이 있고 변화를 허용하는 여유가 제공되는 공간이었다. 예나 지금이나 나는 전형적이거나 지나치게 가정적인 환경을 답답하고 거추장스럽게 느낀다. 우리를 둘러싼 가지각색의 물건, 부담스러울 정도의 다양성에는 뭔가 파괴적인 데가 있다.

언젠가 나는 군더더기를 전부 쳐내서 핵심이 두드러지게 하는 것이 내 목표라는 말을 한 적이 있다. 그렇게 나온 형태는 차분하고, 기분 좋고, 이해하기 쉽고, 오래간다. 내가 디자인한 가구들의 긴 수명이 이 점을 설득력 있게 증명한다. 이들 선반과 탁자, 의자는 나이 먹는 종류의 모든 디자인을 단순성으로 뛰어넘고, 이는 시대적 유행을 따르지 않기 때문이다.

Side table for chair programme 620 (1963)
의자 시리즈 620의 사이드 테이블(1963).

Table programme 570 and montage system 571/72 (1957)
테이블 시리즈 570과 몽타주 시스템 571/572 (1957).

Lounge chair programme 620 (1962) and universal shelving system 606 (1960)
라운지체어 시리즈 620 (1962)과 유니버설 선반 시스템 606 (1960)

The second quality important to me, with all my furniture, is of course its usability – in many dimensions. The armchairs and chairs should facilitate unfettered, relaxed and comfortable sitting. They should be easy to maintain. They should be adaptable to their owners' wishes and changeable when requirements change. In this respect it is vital that this furniture

가구를 디자인할 때마다 내가 중시했던 두 번째 가치는 물론 사용성이며, 여기에는 여러 가지가 포함된다. 안락의자와 의자는 제약 없고 여유 있으며 편안히 앉을 수 있게 만들어져야 한다. 관리도 쉬워야 하고, 사용자가 원하는 대로 융통성 있게 쓰여야 하며, 요구 사항이 달라지면 거기에 맞출 수 있어야 한다. 이런 면에서 가구는 어느 정도의 기능적 중립성을 갖추는 것이

610 Wardrobe/wall panel system (1961): With this programme you can build wardrobes as well as versatile, functional areas in the kitchen or bathroom.

옷장/벽 패널 시스템 610 (1961). 이 제품을 사용하면 옷장뿐 아니라 주방이나 욕실에 기능적인 다용도 공간을 마련할 수 있다.

has a degree of functional neutrality. That means the pieces should work in a variety of different situations, not just specifically for the living room, bedroom, dining room or the office.

Most of my furniture has been designed in the form of systems. Systems with modular

중요하다. 거실이나 침실, 식당이나 사무실 같은 특정 공간 하나가 아니라 서로 다른 여러 상황에서 두루 쓰일 수 있어야 한다는 뜻이다.

내가 디자인한 가구는 대부분 시스템 형태다. 모듈화된 여러 요소로 이루어져 있어 다양한 조합을 구성할 수 있다는 의미다. 선반 시스템, 테이블 시리즈, 벽 패널

Bedroom furnished with the 570 montage system (1957)

몽타주 시스템 570 (1957)으로 꾸민 침실.

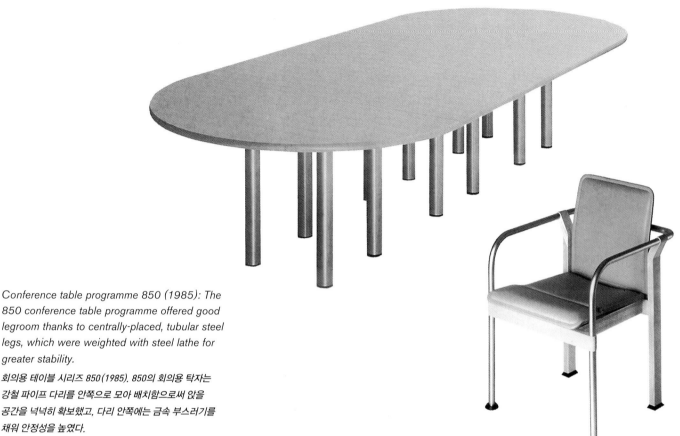

Conference table programme 850 (1985): The 850 conference table programme offered good legroom thanks to centrally-placed, tubular steel legs, which were weighted with steel lathe for greater stability.

회의용 테이블 시리즈 850(1985). 850의 회의용 탁자는 강철 파이프 다리를 안쪽으로 모아 배치함으로써 앉을 공간을 넉넉히 확보했고, 다리 안쪽에는 금속 부스러기를 채워 안정성을 높였다.

Conference chair 862 (1986) designed with Jürgen Greubel
위르겐 그로이벨이 디자인한 회의용 의자 862(1986).

elements allow a variety of possible variable set-ups. The shelving system, the table programme and the wall panel system are particularly good examples of this. But even the apparently solitary products, such as the 620 armchair, are systems as well. All the components such as the arm or backrests are designed in a modular way. They are easy to detach, connect, or exchange. An armchair, for example, can be converted without much effort into a sofa seating two, three or even more people.

My endeavours to achieve usability, variety and durability require very high levels of quality. A Vitsoe furniture system should be able to withstand decades of use, extension, alteration and moving without harm – and it can.

시스템이 특히 이런 가구의 좋은 예다. 하지만 620 안락의자처럼 단독 제품으로 보이는 것도 사실 시스템 가구다. 팔걸이나 등받이 같은 구성 요소 모두가 모듈 방식으로 디자인되어 탈착이나 연결, 교환이 쉽다. 그래서 별로 힘들이지 않고도 안락의자를 2~3인용 혹은 그 이상의 소파로 바꿀 수 있다.

내가 원하는 만큼의 사용성과 가변성, 내구성을 확보하려면 매우 높은 수준의 품질이 뒷받침되어야 한다. 비초에 가구 시스템은 수십 년간 사용하고, 확장하고, 바꾸고, 이사할 때 가지고 다녀도 멀쩡히 버틸 수 있어야 하며, 실제로도 그렇다.

This high quality has led to prices that have lent these apparently simple, uncomplicated, materially economical, functional furniture objects a degree of exclusivity that was never intended.

With the furniture designs, I tried to achieve an aesthetic quality that is neither representative nor decorative, that doesn't try to impress, but is a part of its own utility. This quality comes from a clarity and transparency of disposition, through the balance of size and proportions, through the painstaking treatment of the surfaces, and not least because each system is thought through to the tiniest detail – literally each and every screw. For me personally, the aesthetic quality of a living environment or a single object is rooted in a calm that comes from harmony, not in the stimuli of pronounced forms and colours.

다만 이런 높은 품질이 가격에 반영되는 바람에 척 봐도 단순하고 복잡한 구석이 없으며 비싼 소재도 들어가지 않은 이 기능적인 가구에는 내가 의도하지 않았던 고급품 이미지가 붙고 말았다.

가구를 디자인할 때 나는 전형적이지도 장식적이지도 않고, 감명을 줄 의도도 없으며, 그저 가구 자체의 사용성에 포함되는 미적 특성을 구현하려고 노력했다. 이런 가치는 명확하고 투명한 구조, 크기와 비율의 균형, 공들인 표면 질감 처리, 그리고 마지막으로 모든 시스템이 말 그대로 나사 하나하나에 이르는 아주 작은 것까지 철저히 검토되었다는 중요한 사실에서 나온다. 내가 보기에 생활환경 또는 특정 물건의 미적 가치는 튀는 형태와 색상이 주는 자극이 아니라 조화에서 우러나는 평온함에서 비롯된다.

My Home
우리집

My house in Kronberg, bordering the Taunus woodlands, is part of a concentrated housing development that I had originally helped to plan. The house is built and furnished according to my own design and I have lived here with my photographer wife since 1971. It goes without saying that we live with Vitsoe furniture systems; first, because I have only ever designed furniture that I myself would like to have, and second, getting to know the systems in daily use allows me to better recognise where they might be improved or developed further. In instances where the Vitsoe programme is not complete, I have selected furniture from other manufacturers that have been designed from a similar perspective, such as the bent wood 214 Thonet chairs around the Vitsoe 720 table

타우누스 산지 경계와 맞닿은 크론베르크에 있는 우리 집은 내가 설계 전반에 참여했던 주택 단지에 속해 있다. 이 집은 내가 손수 디자인한 대로 지어지고 채워졌으며, 나는 사진작가인 아내와 1971년 이래로 계속 이 집에 살았다. 우리가 비초에 가구 시스템을 쓰고 있다는 건 굳이 말할 필요도 없다. 첫째로 나는 내가 직접 가지고 싶은 가구만을 디자인했고, 둘째로는 가구를 매일 사용하며 속속들이 알아가면 어디를 고치고 무엇을 덧붙이면 좋을지가 더 잘 보이기 때문이다. 비초에 시리즈만으로 부족할 때는 비슷한 관점으로 디자인된 타 제조사 가구를 골랐다. 우리가 식탁으로 쓰는 비초에 720 테이블 주위에는 곡목으로 만든 토넷 214 의자를, 주방과 거실 사이에 있는 아침 식사용 바에는 프리츠 한센 스툴을 놓은 것이 그 예다.

Living Area
거실 공간

that we use for dining, or the Fritz Hansen stools at the breakfast bar between the kitchen and living area.

In the centre of the living room area there is a loose group of 620 armchairs, my version of a seating landscape. It is a lively and much-used area with a view of the garden.

거실 한가운데에는 620 안락의자를 느슨하게 모아 두었는데, 이는 내가 생각하는 이상적 좌석 배치라 할 수 있다. 이 공간은 정원이 잘 보여서 생기가 있고 쓰임새가 좋다. 여기에서 우리는 함께 앉아 이야기를 나누고, 친구를 접대하고, TV를 본다. 식물과 책, 그림이 분위기를 더해준다. 이런 공간 구성은 내 디자인의 근본

Here is where we sit together, talk, entertain our friends and watch television. Plants, books and pictures lend atmosphere. The composition of these rooms represents the basic intention behind my design: simplicity, essentiality and openness. The objects do not boast about themselves, take centre stage or restrict, but withdraw into the background.

취지인 단순함, 본질, 개방성을 잘 드러낸다. 물건들은 존재감을 뽐내거나 무대를 독차지하거나 뭔가를 제한하지 않고, 뒤로 가만히 물러난다.

Working area
작업 공간

Their reduction and unobtrusiveness generate space. The orderliness is not restrictive but liberating. In a world which is filling up at a disconcerting pace, that is destructively loud and visually confusing, design has the task in my view to be quiet, to help generate a level of calm that allows people to return to themselves. The contrary position is a design that strongly stimulates, that wants to draw

이렇게 절제되고 차분히 물러앉은 느낌은 공간을 만들어낸다. 질서정연함은 제한이 아닌 자유를 제공한다. 당황스러운 속도로 채워지는 세상, 다시 말해 파괴적일 만큼 요란하고 시각적으로 혼란스러운 곳에서 디자인이 맡은 임무는 고요하게 하는 것, 즉 사람들이 자기 자신을 되찾을 수 있도록 일정 수준의 평온함을 자아내는 것이라는 게 내 생각이다. 이와 반대되는

**From within to without,
from without to within
안에서 밖으로, 밖에서 안으로**

attention to itself and arouse strong emotions. For me this is inhumane because it adds in its way to the chaos that confuses, numbs and lames us.

Inside my house, just like in my office at Braun, I can adjust my senses and my sensitivity. I often work at home – in a room that opens out on to the garden, just like the living room. Working for me does not mean so much designing in the usual sense of the term, but more contemplation, reading and talking. Design is in the first instance a thinking process.

In traditional Japanese architecture, living spaces are designed from a position that is similar to my own. The aesthetic of an empty room with its clear and precise organisation of floor, walls and ceiling and careful combination of materials and structure is much more sophisticated then the European aesthetic of opulence, pattern and loud forms.

것은 강한 자극을 주고, 이목을 끌고 싶어 하고, 강렬한 감정을 끌어내는 디자인이다. 우리를 혼란스럽고 멍하고 정신없게 하는 무질서함을 가중한다는 점에서 나는 개인적으로 이런 디자인이 비인간적이라고 생각한다.

브라운의 사무실에서처럼 내 집 안에서도 나는 내 감각과 감수성을 가다듬을 수 있다. 나는 자주 집에서, 그중에서도 거실과 똑같이 정원으로 열린 방에서 일한다. 내게 작업이란 일반적 의미에서의 디자인이라기보다는 생각에 잠기기와 책 읽기, 말하기에 가깝다. 디자인이란 무엇보다도 생각하는 과정이기 때문이다.

일본 전통 건축에서 생활공간은 내 것과 비슷한 관점으로 설계된다. 텅 비었으나 바닥과 벽, 천장이 깔끔하고 딱 떨어지게 배치되고, 재료와 구조가 세심하게 조합된 공간의 미학은 화려함과 패턴, 요란한 형태로 이루어진 유럽의 미학보다 훨씬 세련되었다.

In the design of my relatively small garden,
I have allowed myself to be inspired by
Japanese gardens. It is not a copy of any
specific garden, rather a homage to the es-
sence of the Japanese garden, a translation
into our time, our landscape and our climate.
I find working in the garden stimulating – it is
a kind of design work that is comparable with

비교적 아담한 정원을 설계하면서 나는 어느 정도
일본식 정원에서 영감을 받았다. 어느 특정 정원을 따라
했다기보다는 일본 정원의 정수에 바치는 오마주, 우리
시대와 풍경과 기후에 맞춘 번역본에 가깝다. 나는
정원 설계가 영감의 원천임을 깨달았다. 그건 공간이나
가구 시스템, 가전 디자인에 비견할 만한 디자인
작업의 일종이다. 정원의 작은 수영장은 즐거움을 위한

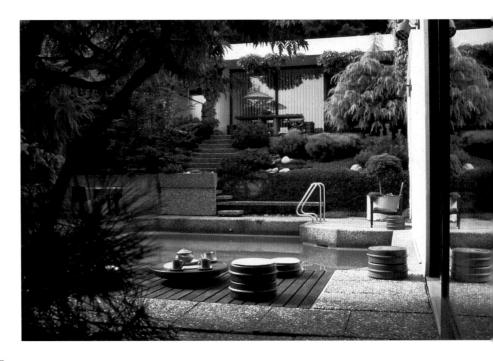

designing a room, a furniture system or an appliance. The small swimming pool in the garden is delightful but no luxury, rather a therapeutic necessity for me.

It may seem surprising that I, as a designer of the late twentieth century, as a designer of technical products, also draw inspiration from

것이지만 사치품이 아니고, 오히려 내게는 치유 효과가 있는 필수품이다.

20세기 후반의 디자이너이자 기술 제품을 디자인하는 내가 일본 전통 건축 같은 디자인 문화에서 영감을 얻거나, 경의와 존중을 담은 시선으로 그들의 성취를 바라본다는 사실이 놀랍게 여겨질지도 모르겠다. 하지만

design cultures such as traditional Japanese architecture and view their achievements with total respect and recognition. But it would be even more surprising if there were nothing in the long history of design that had inspired me or helped strengthen my beliefs. The lack of historic interest in many contemporary designers is, in my view, a weakness.

Just as with the old Japanese design culture, I feel equally drawn to the architecture of the romantic period. The medieval Eberbach Monastery in Rheingau is one of the pearls of Romanesque architecture and lies not far from my native city of Wiesbaden. I visited it often when I was young. Another most exceptional architectural achievement is, in my mind, the octagonal thirteenth-century Castel del Monte in Apulia, Italy, built by the emperor Frederick II of Hohenstaufen.

Years ago I became acquainted with Shaker design, which deeply impressed me with its straightforward approach, its patient perfection and respectful regard for good solutions.

기나긴 디자인 역사 속에서 내게 영감을 주거나 내 신념이 강해지도록 도와준 무언가가 전혀 없다면 오히려 놀라운 일일 터다. 요즘 많은 디자이너가 역사에 관심을 보이지 않는 것이 내게는 결점으로 보인다.

옛 일본의 디자인 문화와 똑같이 나는 낭만주의 시대 건축에도 마음이 끌린다. 중세 시대 라인가우 지역에 세워진 에버바흐 수도원은 로마네스크 건축의 정수이며, 내 고향 비스바덴에서 멀지 않은 곳에 있다. 내 기준으로 가장 뛰어난 걸작 건축물을 하나 더 꼽자면 13세기에 호엔슈타우펜 왕가 출신의 신성로마제국 황제 프리드리히 2세가 이탈리아 풀리아 지역에 지은 팔각형 건물인 카스텔 델 몬테가 있겠다.

수년 전에는 셰이커(개신교의 일파이며 간결하며 실용적인 문화로 널리 알려짐—옮긴이) 디자인을 접하고 그 단순명쾌한 접근법과 꼼꼼한 마무리, 경의를 담아 좋은 방식을 고수하는 태도에 깊은 감명을 받기도 했다.

The Future of Design

디자인의 미래

Lecture given at the 46th International Designer Congress, Aspen, Colorado/USA (1993)

미국 콜로라도주 아스펜에서 열린 제46회 국제 디자이너 회의(1993)에서 했던 강연이다.

What will design be in the coming years? According to which goals, requirements and criteria will products be designed? Where will the importance and the values of design lie? A reflection upon design that perceives and takes the realities of tomorrow seriously is sorely needed, yet has hardly begun.

Our technical-industrial civilisation is threatening to destroy the potential for continued life on earth. Far-reaching change is unavoidable. But perhaps there is a chance for this change to be consciously executed rather than forced upon us by catastrophe. And perhaps there's a chance that this change will not lead to an impoverishment of our lives, but will make them richer in a humane sense.

The crisis in our product culture is forcing us to adopt a new design ethic: in the future, the value of design must be judged by its contribution to overall survival.

This contribution is of great importance. Design is capable of providing an impulse towards constant improvements in the immediate material and ecological qualities of a product. And, much more importantly, the design of products has a duty to contribute to a sustainable reduction in the number of products as a whole. Therefore the goal for product culture in the coming decades will be "less, but better".

The 'purchase stimulation' aesthetic that almost completely governs design today, whereby it becomes the fuel for destructive product waste, has to give way to an aesthetic that supports the conservative long-term use of products.

However, a changed product culture will not be achieved by insight, goodwill and appeals for rationality. Changes in behaviour can – if at all – only be effected through structural change.

다가올 미래의 디자인은 어떤 모습일까요? 물건들은 무엇을 목표로, 어떤 조건과 기준에 맞춰 디자인될까요? 디자인의 중요성과 가치는 어떻게 달라질까요? 앞으로의 현실을 인식하고 진지하게 받아들이는 디자인적 통찰이 절실히 필요하건만, 우리는 제대로 시작조차 하지 못한 상태입니다.

인간의 기술 산업 문명은 지구상에서 생명 지속의 가능성을 위협하고 있습니다. 그렇기에 근본적 변화가 불가피하죠. 하지만 우리가 자연재해로 강요받지 않고도 자발적으로 이런 변화를 수행할 기회가 아직은 있을지도 모릅니다. 그리고 어쩌면 빈곤한 삶보다는 인간적 의미에서 풍성해진 삶으로 그런 변화를 이어지게 할 기회도 있을 겁니다.

소비문화에 닥친 위기로 우리는 새로운 디자인 윤리를 받아들여야 할 처지에 놓였습니다. 미래의 디자인 가치는 틀림없이 인류의 생존에 얼마나 공헌하는지에 따라 평가되겠지요.

이러한 기여에는 매우 중요한 의미가 있습니다. 디자인은 제품 품질을 직접적으로, 소재 면에서, 친환경적으로 끊임없이 개선하려는 의욕을 불러일으키는 역할을 하기 때문이죠. 더불어 훨씬 더 중요한 점은 제품 디자인이 전체 제품의 사용량을 꾸준히 줄이는 데도 한몫해야 한다는 것입니다. 그렇기에 향후 수십 년간 제품 디자인 문화의 목표는 '최소한 그러나 더 나은'이 될 겁니다.

오늘날 디자인을 완전히 좌지우지하고, 그로 인해 엄청난 공산품 쓰레기가 양산되게 한 '소비 자극형' 미학은 이제 물건을 오래오래 아껴 쓰도록 도와주는 미학에 자리를 내줘야 할 때가 되었습니다.

하지만 통찰과 선의, 이성에 호소하는 것만으로는 제품 문화를 바꿀 수 없습니다. 행동의 변화가 실제로 일어난다면 그건 오로지 구조적 변화를 통해서만 가능합니다.

One example is the development of closed systems for consumer goods. In these systems the products remain the property of the manufacturers. You don't pay to own them, but to use them and for servicing. After use, the products go back to their producers to be updated, repaired and sent back to their users, or to be recycled.

This structure would enable a behavioural change, and thereby a change in design. The main design goal here would not be to stimulate the consumer to buy, but, rather, optimal long-term use value.

Designers, design institutions and companies have a duty to find starting points for structural changes such as this, to think through, to carry out, to start experimental projects and to demonstrate new paths.

Design, the shaping of things that we live with and the shaping of our environment, is of decisive importance. I was convinced of that 40 years ago as a young, unknown designer, and I am even more convinced of it today.

The designers and companies who strive towards good design have a big task ahead of them: To transform our world – to better design all the aspects that are ugly, inhuman, irritating, destructive, draining, oppressive and confusing. You know as well as I do the huge scope of what we are talking about here – from the smallest everyday objects right up to the shape of our cities.

Far too much of what is man-made is ugly, inefficient, depressing chaos.

Recently I came across a couple of sentences that greatly affected me – strangely enough, they were in a comic book:
"Phoebe looks down on all these pink houses nestled in the gentle hills and valleys of Los Angeles. She reflects upon life: What does it all mean?"

No doubt someone looking at our world from the outside and seeing what we have done to it would ask themselves the same question about humanity and life: "What does it all mean?"

그 한 예는 소비재 순환 체계를 구축하는 것입니다. 이 시스템에서 제품은 계속 제조업체 소유입니다. 소비자는 제품을 구매하는 것이 아니라 그에 대한 사용료와 서비스 요금을 지불하죠. 다 쓰고 나면 제품은 다시 생산자에게 돌아간 뒤 업데이트와 수리를 거쳐 사용자에게 보내지든지, 아니면 재활용됩니다.

이런 구조는 행동의 변화, 그리고 그에 따르는 디자인의 변화를 불러올 것입니다. 여기서 주된 디자인 목표는 소비자의 구매 욕구 자극이 아니라 오래 쓰기에 적합한 사용성이 되겠지요.

디자이너와 디자인 기관 및 기업은 이와 같은 구조적 변화의 시발점을 찾아내고, 찬찬히 계획하고, 계획을 실행하고, 실험적 프로젝트를 시작해서 새로운 방향을 제시할 의무가 있습니다.

우리 삶을 채우는 물건들과 생활환경의 형태를 잡는 디자인은 결정적으로 중요한 작업입니다. 40년 전 젊고 이름 없는 디자이너였을 때도 저는 그렇게 확신했고, 지금은 더욱 그렇습니다.

좋은 디자인을 하려고 노력하는 디자이너와 기업 앞에는 중요한 과제가 놓여 있습니다. 이 세상을 완전히 바꾸는 것, 다시 말해 보기 흉하고, 비인간적이고, 짜증나고, 파괴적이고, 진 빠지게 하고, 억압적이고, 혼란스러운 모든 측면을 더 낫게 디자인하는 것입니다. 여기서 이야기하는 범위는 엄청나게 넓다는 것, 아주 작은 일상용품부터 우리가 사는 도시의 풍경까지 아우르는 것임을 여러분도 저만큼이나 잘 알고 계시겠죠.

인간이 만들어낸 것 가운데에는 흉하고, 비효율적이고, 우울한 혼돈이 너무도 많습니다.

최근 저는 우연히 제 마음에 깊은 울림을 주는 짧은 글을 읽었습니다. 신기하게도 만화책에서였죠. "피비는 로스앤젤레스의 완만한 언덕과 계곡에 자리잡은 이 수많은 분홍빛 집을 내려다보았다. 그리고 삶에 대해 곰곰이 생각했다. '이게 다 무슨 의미가 있지?'"

바깥에서 우리 세상을 관찰하며 우리가 세상에 해놓은 짓을 보는 누군가가 있다면 틀림없이 인류와 삶에 대해 이와 똑같은 질문을 자신에게 던질 겁니다. "이게 다 무슨 의미가 있지?"

The remit of design has an ethical dimension for me. Good design is a value.

The better world that we have to build must be made with moral values in mind.

This approach is very different from the all too widespread attitude that treats design as some kind of light entertainment. According

제게 있어 디자인의 소임이란 윤리적 영역의 문제입니다. 좋은 디자인은 미덕이니까요.

우리가 세워야 할 더 좋은 세상은 반드시 도덕적 가치를 염두에 두고 만들어져야 합니다.

이런 접근 방식은 세간에 널리 퍼져버린 관점, 즉 디자인을 일종의 가벼운 오락거리로 취급하는 태도와는

oparently abstract sketches like this one vhich is part of a study for a portable music vstem, p. 103 and 104) illustrate attempts to ink a way into the future. It can be seen as a vmbol for the challenging tests that lie ahead r design and for how difficult it is to find future lutions.

우 추상적으로 보이는 이런 스케치(103~104쪽의 휴대용 향 시스템 시안 개발 과정의 일부)는 미래로 향하는 을 찾으려는 노력을 보여주는 예다. 디자인 앞에 얼마나 다로운 시험이 가로놓여 있는지, 미래를 위한 해답을 아낸다는 것이 얼마나 어려운지를 보여주는 상징이라 할 있겠다.

to prevailing opinion, everything, from products to music, architecture, advertising, TV shows or whatever, has to be made to have instant appeal to its target audience.

Good is what appeals. The triumph of 'anything goes'. That is the almost cynical indifference of the postmodern era towards any obligation to values.

This umbrella covers much that, trying to be different at any price, ironically mocks the modern aesthetic that developed from the functional. In my experience, things that are different for difference's sake are seldom better, but things that are better are almost always different.

완전히 다릅니다. 이 보편적 의견에 따르자면 제품은 물론 음악이나 건축, 광고, TV 프로그램 등 뭐가 됐든 모든 것은 그때그때 대상 소비자의 입맛에 맞게 만들어져야 합니다.

마음에 들기만 하면 좋다는 것입니다. '통하기만 하면 뭐든 괜찮다'라는 생각의 승리죠. 이건 가치 추구의 의무를 향한, 포스트모던 시대다운 냉소적 무관심에 가깝습니다.

이런 관점으로 보면 많은 것이 설명됩니다. 어떤 대가를 치러서든 남과 달라지길 원하면서도 기능에 토대를 두고 발전한 모더니즘 미학을 비웃는다는 모순도 여기 포함되고요. 제 경험상 색다름 자체만을 위해 다르게 만든 물건은 더 나은 경우가 거의 없지만, 더 나은 물건은 거의 항상 색다르더군요.

Many people still believe that we can afford all sorts of foolishness – including thoughtless design. They think that the risks involved are small and that tomorrow's technologies will straighten out the damage.

A fatal misapprehension found commonly amongst those that are generally considered to be educated. Why is their education so limited? Is it arrogance? Someone who is truly educated is, in my understanding, never arrogant, but modest and at the same time critical, attentive and perceptive. They recognise what is wrong, that which happens anyway but shouldn't be allowed to, and they see what has to happen.

I want to throw in my lot with modest, critical, perceptive reason. If, when we make decisions that are exclusively or primarily concerned with the use of reason in a specific circumstance, we didn't have to struggle with so many prefabricated opinions, preconceptions, irrelevant considerations or irrational fears, that would be a big step forward.

It is difficult to improve morals. But it would be a tremendous achievement if we could improve thinking. Design is first and foremost a thinking process.

The "new modern" means networked thinking, global awareness and the reduction of technology to what we can control. The development of a new dimension for design in our society will provide the benchmark with which we evaluate our quality of life.

The consistent application of design to all areas of life presupposes an appropriate sensitisation in all areas of public life. Only when we create an understanding and acceptance of design in all levels of society will a sustainable improvement in living and the quality of life through design be possible.

The work of the institution for design promotion called the German Design Council must stand up for this in the interest of the entire population. At the same time it has to reflect a political interest in maintaining the quality of engagement with our designed environment.

우리 인간이 생각 없는 디자인을 비롯한 온갖 종류의 바보짓을 벌여도 별문제가 없다고 믿는 사람은 여전히 많습니다. 이들은 거기 따르는 위험이 대단치 않고, 문제가 생기더라도 미래의 기술력으로 무난히 해결될 거라고 생각하죠.

이러한 치명적 오해는 배웠다고 여겨지는 사람들에게서도 흔히 발견됩니다. 그들이 받은 교육에 결함이 있는 이유는 뭘까요? 거만함 탓일까요? 제가 이해하기로 진짜 배운 사람은 절대 거만하지 않습니다. 오히려 겸손할 뿐 아니라 비판적으로 사고하며 주의 깊고 통찰력이 있죠. 이런 사람은 무엇이 틀렸는지, 여전히 일어나고 있긴 하나 허용되어선 안 되는 일이 무엇인지 인식하고, 그렇다면 어떻게 되어야 하는지를 판단합니다.

저는 겸손하고 비판적이며 통찰력 있는 이성에 기대를 걸어보려 합니다. 만약 우리가 구체적 상황에서 전적으로 또는 주로 이성을 활용하여 결정을 내려야 할 때 이토록 많은 편견과 선입견, 맥락에 맞지 않는 생각이나 비이성적 두려움과 씨름할 필요가 없어진다면 그것만으로도 큰 진전이겠지요.

도덕성을 개선하기는 어렵습니다. 하지만 생각만이라도 개선할 수 있다면 엄청난 성취가 될 것입니다. 디자인은 무엇보다도 우선 사고 과정이니까요.

'뉴 모던'이란 네트워크화된 사고와 세계적 인식, 우리가 통제 가능한 수준으로 기술 사용을 축소하는 것을 의미합니다. 사회에서 디자인을 새로운 차원으로 끌어올림으로써 우리는 삶의 질을 평가할 새 기준을 제시하게 될 것입니다.

디자인을 삶의 모든 영역에 일관성 있게 적용하려면 공공 영역 전체에도 같은 수준의 공감대가 이미 형성되어 있어야 합니다. 지속 가능한 삶의 질 향상, 디자인을 통해 이로움을 얻는 생활은 우리 사회 각계각층에서 디자인을 이해하고 받아들이는 분위기가 마련되어야 가능해집니다.

그러므로 디자인 홍보 기관인 '독일 디자인 협회'가 해야 할 일은 모든 사람의 이익을 위해 나서는 것입니다. 동시에 디자인된 환경이라는 주제에 관한 논의의 질이 유지되도록 정치적 관심사도 반영해야 하고요.

This will require the support of the manufacturers, the government, all the ministries and all political powers to efficiently meet the needs of industry, media and the population at home and abroad. This pertains to their responsibilities and duties towards business development through design and design promotion abroad as well as support for design development at home.

In this age of high technology, design will be confronted with many completely new challenges. There is a growing symbiosis between economics and ecology and we need to reduce both material and time-intensive production methods.

산업계와 각종 매체, 국내외 사람들의 요구를 효율적으로 처리하려면 제조업체, 정부, 모든 정부 부처와 정치 세력의 지원이 필요합니다. 여기에는 디자인을 통해 경제를 발전시키고, 국내 디자인 진흥에 힘쓸 뿐 아니라 국외에서도 디자인을 홍보할 책임과 의무가 포함됩니다.

이 첨단 기술의 시대에 디자인은 완전히 새로운 종류의 수많은 난제와 마주하게 될 것입니다. 경제와 환경의 공생 관계가 점차 중요해지고 있기에 우리는 자원과 시간을 집중적으로 소모하는 생산 방식을 바꿀 필요가 있습니다.

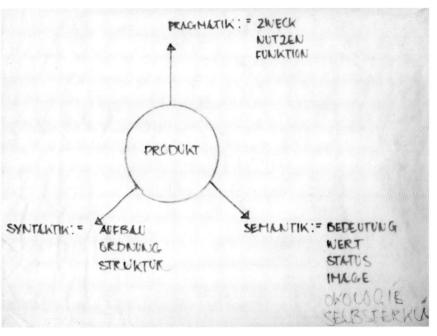

How we emerge from this new form of competition will be determined in the future by an increase in productive efficiency in the areas of national and European economics, investment in innovation and technological development as well as the development of viable ecological concepts. Design can make a significant contribution and take on a decisive role in all these areas. A prerequisite for this is the creation of an effective and joint political plan for design development in Europe that should include, in particular, the former eastern European nations in future concepts.

이 새로운 형태의 경쟁에서 앞으로 우리가 어떻게 빠져나올지는 국내와 유럽 경제 여러 방면에서 생산 효율성을 증진하고, 혁신과 기술 개발뿐 아니라 실현 가능한 친환경 콘셉트 개발에 투자하는 정책에 따라 결정됩니다. 이 모든 영역에서 디자인은 크게 기여하고 결정적 역할을 해낼 수 있습니다. 이를 위한 전제 조건은 유럽 디자인 발전을 위한 효율적 공동 정책, 특히 앞으로의 계획에 구 동유럽 국가들을 포함하는 전략입니다.

Designers of products featured in this book

It is not always possible to single out an individual designer as author of a specific product, since frequently two or more designers would work on its development at various stages.

이 책에 소개된 제품의 디자이너

제품 개발의 여러 단계에 두 명 이상의 디자이너가 참여하는 것은 흔한 일이므로 어느 제품을 어느 디자이너 한 명이 만들었다고 특정할 수 없는 경우도 종종 있음을 밝혀둔다.

page / 쪽

page	product	designer
10	SK 4	한스 구겔로트, 디터 람스
23	SK 4	한스 구겔로트, 디터 람스
23	트랜지스터 1, PC 3	디터 람스
23	아틀리에 1, L 1, 스튜디오 2	디터 람스
23	LE 1, L 2, TP 1, T 4	디터 람스
23	T 41, T 52	디터 람스
24	KM 3, MX 3, MP 3	게르트 A. 뮐러
24	콤비	디터 람스, 게르트 A. 뮐러
24	SM 3	게르트 A. 뮐러
24	PA 1, EF 2, F 60, H 1	디터 람스
28	SK 4	한스 구겔로트, 디터 람스
29	RT 20	디터 람스
30	아틀리에 1, L 1	디터 람스
31	KM 3, MX 3, MP 3, M 1	게르트 A. 뮐러
31	PA 1	디터 람스
32	T 41, P 1	디터 람스
33	T 3/31, T 4, T 41	디터 람스
34	H 1, T 521, T 22	디터 람스
35	스튜디오 2, LE 1	디터 람스
36	CS 11, CV 11, CE 11	디터 람스
37	LE 1	디터 람스
38	오디오 1	디터 람스
39	TV 디자인 시제품	디터 람스
40	TS 45, TG 60, L 450	디터 람스
41	오디오 2, TG 60, FS 600	디터 람스
42	스튜디오 1000, TG 1000	디터 람스
43	하이파이 엘라 시스템	디터 람스
43	오실로그래프 시제품	디터 람스
44	렉트론	디터 람스, 위르겐 그로이벨
44	시제품 '버튼으로 가는 길'	디터 람스, 위르겐 그로이벨
45	렉트론	디터 람스, 위르겐 그로이벨
46	T 2000	디터 람스
46	T 1000	디터 람스
47	SM 2150	페터 슈나이더, 페터 하르트바인
47	PC 1, RS 1	디터 람스
48	P 4, C 4, CD 4	페터 하르트바인
49	아틀리에 시스템	페터 하르트바인
49	GS, AF1	페터 하르트바인
52	D 40	디터 람스
52	D 300	로베르트 오베르하임
53	EF 2	디터 람스
53	바리오 2000	로베르트 오베르하임
53	F 900	로베르트 오베르하임
53	F 1000	디터 람스
54	니조 카메라	로베르트 오베르하임
55	니조 S 1, FP 25	로베르트 오베르하임
56	니조 6080	페터 슈나이더
57	FP 1	디터 람스, 로베르트 오베르하임
57	비저쿠스틱 1000	페터 하르트바인
57	니조 인테그랄	페터 슈나이더
58	T 2	디터 람스
58	F 1, 리니어	디터 람스
59	도미노	디터 람스
60	KF 145	하르트비히 칼케
61	레지 308°	디터 람스
62	HT 95	루트비히 리트만
62	도미노 T 3	디터 람스
53	T 520	디터 람스
63	페이즈 1	디터 람스
63	카세트	플로리안 자이페르트
63	HLD 4	디터 람스
63	도미노 세트	디터 람스
78	KF 20	플로리안 자이페르트
79	KF 40	하르트비히 칼케
80	아로마셀렉트	롤란트 울만
81	커피잔 세트 시제품	디터 람스
82	E 300	루트비히 리트만
83	UK 1	하르트비히 칼케
83	KM 32	게르트 A. 뮐러, 로베르트 오베르하임
83	MR 30	루트비히 리트만
84	K 1000	루트비히 리트만
86	멀티퀵 350	루트비히 리트만
87	멀티믹스 M 880	루트비히 리트만
90	MPZ 5	루트비히 리트만
90	MPZ 7	루트비히 리트만
91	바리오 5000	루트비히 리트만
92	마이크론 바리오 3	롤란트 울만
95	플렉스 컨트롤 4550	롤란트 울만
95	이그잭트 5	롤란트 울만
95	휴대용 면도기 드 럭스 트래블러	롤란트 울만
95	건식/습식 겸용 일본 한정판 전기면도기	위르겐 그로이벨, 디터 람스, 롤란트 울만
96	P 1500/PE 1500	로베르트 오베르하임
96	PA 1250	로베르트 오베르하임
96	HLD 1000	위르겐 그로이벨
97	TCC 30	로베르트 오베르하임
97	GCC	로베르트 오베르하임
97	LS 34	로베르트 오베르하임
98	플라크 컨트롤 OC 5545S	페터 하르트바인
99	펑셔널	디트리히 루브스
99	페이즈 3	디터 람스
99	ABK 30	디트리히 루브스
1UU	DB 10 fsl	디트리히 루브스
100	ABR 21	디터 람스, 디트리히 루브스
101	ET 88	디트리히 루브스
101	AW 15/20/30/50	디트리히 루브스
102	태양광 전지 시계 겸용 라디오 시제품	페터 슈나이더
103	시계 겸용 라디오 시제품	페터 슈나이더
103	휴대용 음향 시스템 시제품 '아웃도어'	디터 람스
105	하이파이 시스템 시제품 '텔레콤팩트'	페터 하르트바인
106	하이파이 시스템 시제품 '오디오 애디티브 프로그램'	롤란트 울만
109	월드 리시버 시제품	디터 람스
110	소형 월드 리시버 시제품	디터 람스
111	탁상용 라디오 시제품	디터 람스
111	공공 광장용 시계 시제품	디터 람스, 디트리히 루브스
112	매뉴럭스	막스 브라운
112	가스 손전등 시제품	루트비히 리트만
113	위치 조절식 탁상용 조명 시제품	디터 람스
113	절전형 전구가 들어가는 탁상용 조명 시제품	디터 람스
113	라디오와 디지털시계 복합기기 시제품	디터 람스, 디트리히 루브스
114	온풍기 시제품	페터 슈나이더
114	전기면도기 전용 화장품 시제품	디터 람스
115	루프트한자 기내용 식기 시제품	페터 슈나이더, 안드레아스 하크바르트, 디터 람스*
116	필기도구 시제품	디터 람스, 하르트비히 칼케, 디트리히 루브스
117	자프라 화장품	페터 슈나이더, 위르겐 그로이벨, 디터 람스*
118	훼히스트의 주사 기구	페터 슈나이더, 위르겐 그로이벨
118	질레트 센서	디터 람스의 영향을 받음
118	오랄비 칫솔	페터 슈나이더, 위르겐 그로이벨, 디터 람스*
119	지멘스 전화기	페터 슈나이더, 위르겐 그로이벨, 디터 람스*
128	알트펠트 물류 센터	브라운 디자인 팀이 건축 디자인에 결정적 영향을 미침
129	크론베르크 사무실 건물	브라운 디자인 팀이 건축 디자인에 결정적 영향을 미침
140	비초에 회의용 의자	디터 람스, 위르겐 그로이벨

* Conceptually and logistically involved as director of Braun's product design.

* 브라운의 제품 디자인 부서 수장으로서 개념과 전체 구성 측면에 관여함.